최초의 현대 화가들

대 표 작 으 로 본
1 2 인 의 예 술 가

국립중앙도서관 출판시도서목록(CIP)

최초의 현대 화가들 : 대표작으로 본 12인의 예술가 / 다카시나 슈
지 지음 ; 권영주 옮김. – 파주 : 아트북스, 2005
 p. ; cm

원서명: 十二人の藝術家
ISBN 89-89800-48-X 03600 : ₩15000

653.05-KDC4
759.06-DDC21 CIP2005001141

PAUL CEZANNE

HENRI MATISSE

UMBERTO BOCCIONI

EMIL NOLDE

PABLO PICASSO

CONSTANTIN BRANCUSI

GIORGIO DE CHIRICO

KURT SCHWITTERS

FRANCIS PICABIA

VASILLII KANDINSKII

RENE MAGRITTE

PAUL KLEE

최초의 현대 화가들

대표작으로 본
12인의 예술가

다카시나 슈지 지음 | 권영주 옮김

아트북스

작품으로 본질을 드러내는 예술가

이 책에 수록된 열두 편의 글에서는 열두 예술가의 작품을 각각 한 점씩 골라 그 작품을 중심으로 예술가를 논한다. 본래 '현대에의 이정표' 라는 제목으로『미술수첩』*에 1년간 게재되었던 글들인데, 이번에 한 권으로 묶으면서 약간 보충을 하기는 했으나 주된 부분은 거의 동일하다.

예술을 이야기할 때, 무엇보다도 작품이 출발점이 되는 것은 당연한 일이리라. 작품은 예술가에 의해 만들어지지만, 동시에 예술가는 작품으로 비로소 자신의 본질을 드러내기 때문이다. 한 송이의 들꽃에 우주의 신비가 숨어 있듯이, 한 점의 작품에 예술가의 내면 세계가 감추어져 있는 것이다. 단 한 점의 작품을 중심으로 예술가의 전모를 논하는 것은 오래 전부터 내가 해보고 싶었던 일이었다. 이 책은 그 중 하나의 시도에 불과하지만, 나로서는 최대한의 노력을 기울였다고 생각한다.

이 책에서 다루는 예술가들은 통일성을 위해 제2차 세계대전 이전의 20세기 화가나 조각가로 한정했다. 처음에 등장하는 세잔만은 사실 19세기 화가이지만, 그럼에도 불구하고 그를 포함시킨 것은 20세기 미술을 이야기할 때 나 스스로 '새로운 미술을 연 최초의 인물' 이라고 생각했기 때문이

다. 엑상프로방스의 거장에게 이 정도 경의를 표하는 것은 타당하리라. 어쩌면 지나치게 나의 취향대로 예술가들과 작품들을 선택했는지도 모르겠다. 나라면 오히려 이 작가를, 혹은 저 작품을 골랐겠다고 생각하는 독자도 틀림없이 적지 않을 것이다. 나 또한 물론 여기에서 거론한 예술가들만으로 20세기 미술사가 구성된다고 생각하지는 않는다. 하지만 이 책에 등장하는 예술가와 작품은 분명히 유명한 작가와 작품이며, 동시에 현대 미술사에서 중대한 의미를 가진다.

마지막으로 이 글들을 위해 지면을 제공해준 『미술수첩』의 편집부, 그리고 책으로 묶기 위해 애를 써준 출판사에게 감사의 뜻을 표한다.

<div style="text-align: right;">다카시나 슈지</div>

*일본에서 발행되는 가장 대표적인 미술 전문 월간지. 이 글은 1969년 1월호부터 12월호까지 연재되었다.

차 례

폴 세 잔

Paul Cézanne ‖ 1839~1906

보라,
저 청靑을

__「대수욕도」를 중심으로

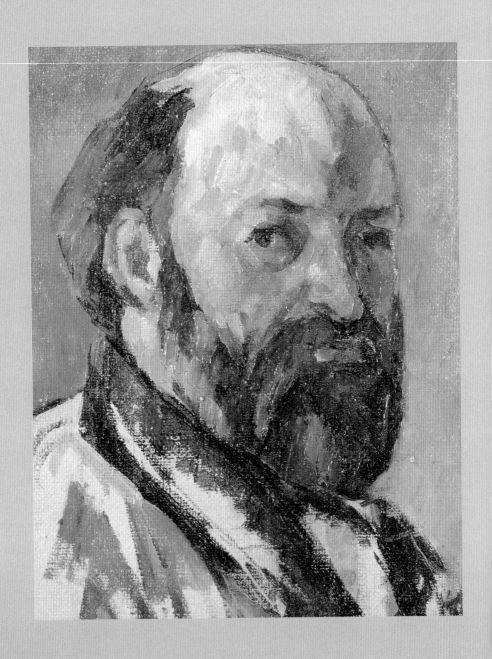

「자화상」 부분, 캔버스에 유채, 22.5×14.5cm, 1877~80

현대를 개척한 만년의 야심작

1900년. 세계는 바야흐로 19세기에서 20세기로 접어들고 있었다. 벨 에포크 시대의 번영이 절정에 이른 파리에서는 새로운 시대의 개막을 고하듯이 대규모 만국박람회가 화려하게 개최되었다. 사람들은 그때까지 본 적도 없는 새로운 기계와 세계 각지의 진기한 풍물이 가득한 회장을 둘러보며, 차례차례 펼쳐지는 화려한 볼거리에 도취하고 흥분돼 있었다. 19세기 후반부터 20세기 초엽까지 여러 차례 개최된 만국박람회 중에서도 가장 대대적이었다고 하는 이때의 행사는 대단한 성황을 이루었다. 그러니 그런 떠들썩한 가운데, 만국박람회를 계기로 열린 〈프랑스 미술 100년전〉의 회장 한 구석에 전시된 세 점의 그림을 그린 화가의 이름에 관심을 보이는 사람이 거의 없었던 것도 어쩌면 당연한 일이었으리라.

그 무렵 이 세 점의 그림을 그린 화가 폴 세잔은 시끌벅적한 파리를 떠나 남 프랑스의 엑상프로방스에서 살고 있었다. 가끔씩 그의 작품에 매료되어 파리에서 일부러 찾아오는 볼라르 같은 화상과 몇몇 젊은 화가들을 제외하

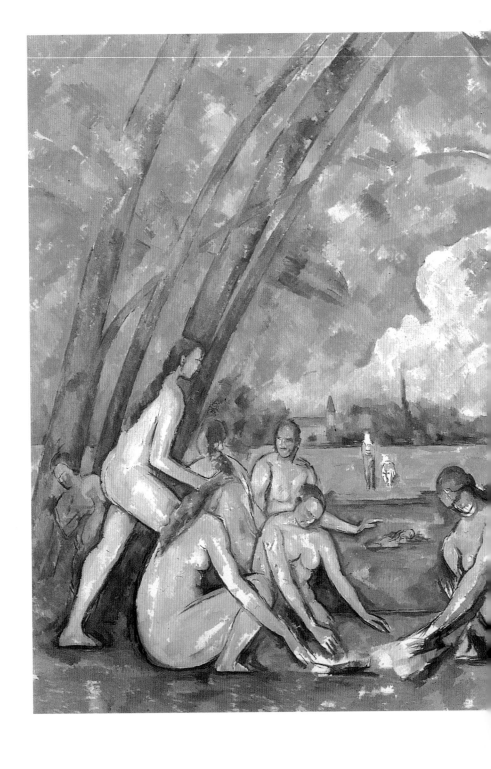

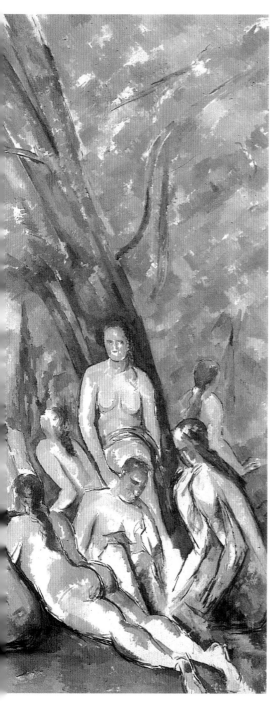

「대수욕도」 캔버스에 유채, 208×249cm, 1899~1906,
필라델피아 미술관

면, 세잔과 파리를 잇는 것은 이미 아무것도 남아 있지 않은 듯했다. 만국 박람회에 출품한 세 점의 그림도 그의 옹호자였던 로제 마르크스가 애를 써준 덕에 겨우 〈프랑스 미술 100년전〉에 출품할 수 있었다. 열렬한 애호가들과 옹호자들이 몇 사람 있기는 했어도, 세잔의 이름은 아직 일반 대중에게는 알려져 있지 않았다.

당시 세잔은 이미 예순이 지난 나이였다. 그러나 남 프랑스의 파랗게 갠 하늘 밑에서 그는 단 하루도 쉬지 않고 붓을 들었다. 은행가였던 아버지로부터 상당한 유산을 물려받은 세잔은 엑상프로방스의 불르공 거리에 있는 자택 외에 로브 가도에 작업실을 가지고 있었다. 오전은 그곳 작업실에서 보내고, 오후에 날씨가 좋을 때에는 "모티프를 얻기 위해" 스케치하러 나가는 것이 거의 한결같은 일과였다.

나이가 들어 밤잠이 줄어든 세잔은 늘 아침 일찍 일어나 근처에 있는 생소뵈르 대성당에 미사를 드리러 가곤 했다. 그는 이렇게 말했다고 한다. "미사는 샤워와 같다. 그 덕에 겨우 정신이 맑아지니까……."

미사가 끝나면 언제나 대성당의 입구에 서 있는 몇 명의 거지들에게 약간의 적선을 한 다음, 세잔은 작업실이 있는 로브 가도로 향했다. (대성당 입구를 근거지로 삼고 있던 거지들 중에는 과거 랭보의 친구였던 시인 제르맹 누보가 있었다고 한다.)

작업실에 가면, 세잔은 당시 그리고 있던 대작 유화에 착수하기 전에 석고 데생을 한 시간 정도 하여 손을 푸는 것이 습관이었다. 그런 다음, 유화로 옮겨갔다. 그는 무슨 일이 있어도 그 대작을 완성하고 싶어했다. 마치 그것이 자기 필생의 대작이 되리라는 것을 예감이라도 하고 있었던 듯이.

그는 조아생 가스케에게 이렇게 말했다.

> 이 작품이야말로 진짜 나 자신의 그림이 될 테지. 나는 푸생의 저 「플로라의
> 승리」처럼 여자의 곡선과 언덕의 능선을 일치시키고 싶다네. 그러나 중심
> 은 어떻게 하면 좋을까. 중심에 무엇을 놓아야 할지 모르겠네. 대체 무엇을
> 한가운데에 놓아서 여자들을 하나로 어우르면 좋을까. 아아, 저 푸생의 곡
> 선이란. 그 사람은 정말이지 잘도 터득하고 있었단 말이지…….

세잔이 이 정도로 고심해서 그리려고 하던 '나 자신의 그림'이 바로 지금
필라델피아 미술관에 소장되어 있는 유명한 「대수욕도」이다.

문학적인 것에서 조형적인 것으로

세잔은 이 대작에 1899년부터 1906년까지 무려 7년이라는 세월을 들였다
고 한다. 그 기간에 이 작품만을 붙들고 있었던 것은 아니라고 해도, 그에
게 「대수욕도」는 문자 그대로 '필생의' 대작이었다. 세잔이 '미역 감기'라
는 주제를 다룬 것은 이때가 처음은 아니었다. 그는 야외 풍경 속에 놓인 벌
거벗은 인간들의 군상 구도라는 모티프에 대해 초기부터 관심을 가지고 있
었다.

사실 1860년대, 즉 세잔의 20대 시절 작품에 이미 「파리스의 심판」, 「님프
와 사티로스」, 「성 안토니우스의 유혹」, 「목가」 등, '미역 감기'가 모티프인
작품이 몇 점 있었다. 이들 작품은 제목에서도 알 수 있듯이 신화나 전설에

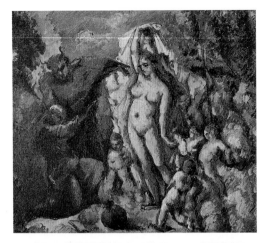

서 주제를 얻은 것으로 초기의 낭만주의적 문학성을 벗어나지 못했다. 그러나 이미 많은 사람들이 지적한 바이지만, 예컨대 「성 안토니우스의 유혹」에서 문제의 성자가 화면 왼쪽 끝으로 밀려나 있다는 점에서도 분명히 알 수 있듯이, 세잔의 의도는 다양한 포즈로 풍만한 육체를 아낌없이 내보이는 벌거벗은 여인들의 군상에 있었다.

이처럼 신화나 전설에서 가져온 소재에서 벗어나 순수하게 '미역 감는 사람'을 다룬 군상 구도가 등장한 것은 인상파 화가들을 알게 되고 오베르 쉬르 우아즈에 살게 되면서, 즉 1870년대 중반 이후, 그 중에서도 특히 만년의 일이었다. 런던의 국립 미술관에 있는 「미역 감는 다섯 여인」이나 필라델피아 교외의 메리온에 위치한 유명한 반스 재단 컬렉션의 「수욕」 등이 그 예가 되겠다.

이 1870년대는 초기의 낭만주의적·문학적·관능적 나체 군상에서 만년

「성 안토니우스의 유혹」 캔버스에 유채, 47×56cm, 1874, 오르세 미술관
「수욕」 캔버스에 유채, 82×101.2cm, 1875~76, 반스 재단 컬렉션, 메리온

의 조형적·구성적「대수욕도」에 이르는 과정의 이를테면 과도기로, 그 무렵 세잔은 아직도 문학적 주제의 작품을 상당수 그리고 있었다. 구舊 르콩트 컬렉션과 펠르랭 컬렉션에 있는 두 점의「성 안토니우스의 유혹」을 비롯해서「비너스」,「밧세바」등의 작품이 그 예이다. 세잔이 가지고 있던 낭만파적 관능을 있는 힘껏 분출시킨「사랑의 투쟁」도 야외 풍경 속의 나체 군상 모티프라는 점에서는 역시 같은 집단에 속한다고 할 것이다.

그러나 1880년 이후가 되면, '미역 감기' 그림이 유화만 해도 열두 점가량 있는 데 비해, 신화나 전설에서 소재를 가져온 것은「파리스의 심판」과「레다」두 점뿐이다. 이와 같은 주제의 변천만 보아도 세잔이 문학적인 것

「사랑의 투쟁」 흑연·수채·고무수채, 19×24.5cm, 파일헨펠트 컬렉션, 취리히

에서 점차 조형적인 것으로 이행해가는 과정을 명백하게 알 수 있다. 필라델피아 미술관의 「대수욕도」는 이러한 다년간에 걸친 조형적 탐색을 집대성한 작품이다.

모델이 없는 「대수욕도」

세잔의 생애 후반기에 그려진 10여 점의 「수욕도」는 미역 감는 남자들을 그린 것과 여자들을 그린 것, 두 종류로 나뉜다. 물론 나체의 군상 구도라는 점에서는 양쪽 모두 같지만, 좀 더 자세하게 살펴보면 표현상 상당히 명백한 차이가 난다.

우선 남자들의 경우에는 군상 구성을 하기 전 단계에서 개개인의 인물을 여러 차례 습작과 데생을 하는 데 비해, 여자들은 그런 경우가 거의 없다. 뉴욕현대미술관에 있는 유명한 「미역 감는 남자」를 일례로 들 수 있는데, 이처럼 한 사람만을 어떤 특정한 포즈로 그린 습작은 꽤 여럿 존재한다. 원래 다수의 인물을 한 화면에 그릴 때에는 그 전에 각 인물

「미역 감는 남자」 캔버스에 유채, 127×96.8cm, 1885, 뉴욕현대미술관

의 스케치나 습작 등을 해보는 것이 화가들의 상투적인 수단이므로, 이는 굳이 지적할 것도 없는 이야기이다. 그러나 세잔이 그린 미역 감는 남자들에서는 절차대로 그런 상투적인 수단을 실행에 옮긴 데 반해, 미역 감는 여자들을 그린 그림에서는 각 인물의 습작이 거의 보이지 않는다는 점이 대단히 흥미롭다. 게다가 하나로 어우러진 구도로서는 필라델피아 미술관에 있는 「대수욕도」를 비롯해서 여자들을 그린 그림이 압도적으로 많고 또 주로 대작이다. 즉 세잔이 화가로서 자신의 모든 것을 걸고자 했던 '자신의 그림'은 명백히 '미역 감는 여자들'이었는데도, 그런 중요한 작품을 그리면서 당연히 선행되었을 법한 습작이 거의 남아 있지 않은 것이다.

직접적인 이유는 아마 모델이 되어줄 사람이 없었다는, 지극히 현실적인 사정 때문이었을 것이다. 그보다는 오히려 세잔이 여자 모델을 싫어했기 때문이라고, 즉 세잔에게 여성 혐오증이 있었다고 주장하는 사람도 있다. 실제로 세잔이 "여자는 계산적인 암소다"라고 욕했다는 이야기도 전해지니, 적어도 여성 찬미론자가 아니었음은 분명한 사실이다. 그러나 진상은 비사교적인 성격의 세잔이 매우 소심해서 여성을 어떻게 대해야 할지 몰랐기 때문인 것 같다. 그의 생애를 돌이켜보아도, 화려한 연애라든지 염문 등은 전무했다고 해도 좋을 정도로 여성과는 별로 인연이 없었다. 그나마 연애에 관계된 이야기라면, 마흔여섯 살이던 1885년에 엑상프로방스의 시골 자 드 부팡에서 일하고 있던 하녀 파니와 약간 관계가 있었다는 정도이다. 당시 세잔이 파니에게 보낸 편지를 보면, 이미 중년의 나이임에도 불구하고 마치 어린아이처럼 머뭇머뭇하는 태도가 엿보여 절로 미소를 짓게 될 정도이다. 게다가 세잔에게는 상당히 심각했던 이 연애 사건도 곧 가족에

게 발각된 탓에 남은 것은 결국 씁쓸한 기억뿐이었다. 당시 그는 10년 이상 함께 살아온 오르탕스 피케와의 사이에 자식까지 두고 있었으나, 아버지의 노여움 때문에 결혼도 못 하고 그렇다고 헤어지지도 못하는 매우 어중간한 상태에 있었다. 파니와의 연애가 실패로 끝난 다음 그는 결국 오르탕스와 정식으로 결혼하지만, 이 사건으로 인해 여성에 대한 자신감을 완전히 상실했던 것 같다. 여성은 세잔에게 말하자면 손닿을 수 없는 존재였다.

화상인 볼라르는 이런 에피소드를 전한다. 언젠가 두 사람이 함께 식사를 하던 중에 어쩌다보니 위태로운 화제로 이야기가 흘러가게 되었다. 그러자 세잔은 당황하며 볼라르를 손짓으로 제지하고 "그런 이야기는 젊은 여성이 있는 곳에서는 적당치 않다"고 나무랐다. 깜짝 놀란 볼라르가 "젊은 여성이라니요?"라고 묻자, 세잔은 매우 진지한 얼굴로 "하녀가 있잖은가"라고 대답했다. 볼라르가 웃으며 "이런 일은 저 하녀가 우리보다 훨씬 더 잘 알고 있을 걸요"라고 말하자, 세잔은 심각하게 대답했다. "그럴지도 모르지. 하지만 우리는 그녀가 그런 걸 알고 있다는 걸 모른 척해야 하네." 어떤 의미에서 세잔은 한평생 여성에 대해 소년과 같은 꿈을 잃지 않았다고 할 수도 있다.

그러나 어차피 세잔에게는 모델이 되어줄 여성이 없었다. 직업 모델의 태반이 살고 있는 파리라면 또 모를까, 엑스에서는 세잔을 완고하고 기분 나쁜 노인이라 생각하고 있었다. 그러니 세잔을 위해서 일부러 모델이 되어줄 만한 괴짜는 아무도 없었다. 하는 수 없이 세잔은 젊은 시절에 그렸던 스케치를 찾아서 이용하거나, 근처에 주둔하고 있는 부대의 병사들이 아르코 강변에서 휴식 중에 미역을 감는 모습을 먼발치에서 바라보는 게 고작

이었다. 한번은 친구에게 벌거벗은 여인의 사진을 구해달라고 부탁하기까지 했다고 한다. 「대수욕도」로 말하자면, 결국 모델은 없었다.

중심에 놓을 것

그러나 조형적인 면에서 보면, 모델이 없다는 것은 세잔에게 그리 중요한 문제가 아니었을지도 모른다. '미역 감는 남자들' 시리즈가 습작에 습작을 거듭하고 군상 구도의 경우에도 인물 개개인의 형태 표현을 추구하는 데 반해, '미역 감는 여자들' 시리즈에서는 개개의 인물보다 화면 전체의 구성이 더욱 중요한 문제였기 때문이다.

최후의 「대수욕도」에서 볼 수 있는 화면 좌우의 큰 나무 두 그루에 의한 피라미드형 구도는 1880년경에 그려졌으며, 마티스의 애장품이기도 했던 파리 시립 프티 팔레 미술관의 「미역 감는 세 여자」에서 이미 시도된 바 있

었다. 「대수욕도」에서는 나무의 수가 더욱 늘어나, 마치 고딕 양식 교회의 뾰족한 아치처럼 커다란 삼각형을 이룬다. 미역 감는 여자들은 그 삼각형 틀 안에 들어앉도록 배치되었을 뿐 아니라, 나아가 좌우 양쪽에 작은 삼각형을 형성하도록 구성되어 있다.

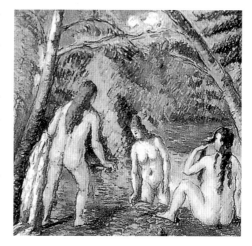

「미역 감는 세 여자」 캔버스에 유채, 52×55cm, 1879~82, 파리 프티 팔레 미술관

여기에서는 미역 감는 여자들 개개의 형태보다 화면 구성이 우선시되고 있음이 명백하다. 자세히 살펴보면 예컨대 왼쪽 끝에서 옆을 향해 걷고 있는 여자는 몸에 비해 머리가 터무니없이 작고, 또 그 바로 앞에 역시 옆을 향해 쭈그리고 앉아 있는 여자는 얼굴이 어디론가 사라져버렸다. '미역 감는 여자들'을 그렸다기보다는 미역 감는 여자들을 재료로 한 구도이다.

실제로 이 대작에서 가장 중요한 역할을 맡고 있는 것은 각양각색의 포즈를 취하고 있는 여자들도, 여자들 위를 덮고 있는 배경의 나무들도 아니다. 나무의 아치와 좌우 각각으로 피라미드 모양으로 구성된 여자들 그룹에 의해 둘러싸인 가운데 부분, 즉 화면의 가장 중심이 되는 부분에 있는 것은 뻥 뚫려 있는, 아무것도 없는 공간이다. 여기서 앞서 인용한, 세잔이 가스케에게 한 말을 떠올리게 된다.

중심에 무엇을 놓아야 할지 모르겠네. 대체 무엇을 한가운데에 놓아서 여자들을 하나로 어우르면 좋을까⋯⋯.

결국 세잔은 중심에 무엇을 놓아야 할지 끝내 발견하지 못한 걸까.

이 대작의 화면 중앙을 먼 곳까지 텅 비워놓은 구도는 물론 우연이 아니다. 이 작품에 세잔이 들인 정열과 지나칠 정도로 기계적인 나무와 인물의 배치를 생각할 때, 정작 중요한 중심을 공백으로 남겨둔 이 구도는 분명히 의도적이다. 사실 그곳은 아무것도 없는 '공백'이 아니다. 그곳에는 전경의 인물과 나무들로 형성된 자연의 '창'을 통해 저 멀리 펼쳐지는 풍경이 보인다. 전경의 나무들과 인물들의 경우에는 사선이 지배적인 데 반해, 이

원경에서는 일부러 사선을 배제하고 한결같이 수평선과 수직선만으로 자연의 세계를 구성하고 있다. 그럼에도 불구하고 우리는 그곳에서 화면 안쪽을 향해 깊숙이 확장되어가는 느낌을 받게 된다. (굳이 말할 것도 없지만, 원래 선 원근법에서 화면 안쪽을 향한 거리감은 중심에 집중되는 사선에 의해 표현된다. 바꿔 말하면, 화가는 깊이를 표현하고자 할 때 가급적 사선을 사용하는 편이 유리하다. 이 작품에서 예를 들면, 오른쪽 앞에 엎드려 누워 있는 여자의 사선은 전경에 어떤 깊이를 부여하는 역할을 한다.)

세잔의 청

「대수욕도」 중앙 부분에서 화면 안쪽을 향한 확장을 보통의 원근법 구성으로 그리지 않았다면, 그곳에서 주역을 담당하고 있는 것은 다름 아니라 청을 주조로 하는 색채이다. 실제로 여기에서 세잔은 "오로지 색채만으로 원근법을 표현하고 싶다"는 자신의 말을 충실히 실행하고 있는 셈이다.

혹은 세잔이 젊은 친구 에밀 베르나르에게 쓴 유명한 편지의 한 구절을 떠올릴 수도 있다. 자주 인용되는 "자연을 원추와 원통과 구로 파악한다"는 말 다음에, 세잔은 이렇게 말하고 있다.

> 자연은 우리 인간에게 표면보다 깊이로서 존재한다. 때문에 적색과 황색에 의해 표현되는 빛의 떨림 속에 공기의 인상을 주기 위해서는 청색을 충분히 도입하지 않으면 안 된다…….

즉 세잔의 작품, 그 중에서도 특히 만년의 작품에 지배적으로 등장하는 '청색'은 '공기의 인상'을 주기 위한 것이요, 공기의 인상에 의해 '깊이'를 표현하기 위한 것이었다. "오로지 색채만으로 원근법을 표현하고 싶다"고 했을 때, 세잔이 그 수단으로 염두에 두고 있던 색채는 '청색'이었다.

아마도 이것이야말로 세잔이 인상파와의 접촉에서 얻은 가장 큰 유산이었을 것이다. 널리 알려졌듯이 세잔은 처음에는 피사로를 통해 인상주의의 세례를 받고 인상파 화가들의 그룹전에도 참가했지만, 곧 인상파의 감각주의에 미흡함을 느끼곤 "인상주의에서 어떤, 박물관처럼 확실한 것을 만들어내고자" 했다. 그렇다고 해서 세잔이 인상주의를 전면적으로 부정한 것은 아니었다. 그는 동료 화가들, 특히 모네에게 항상 깊은 존경심을 지니고 있었다. "모네는 하나의 눈에 불과하다"는 세잔의 비평은 자주 인용되지만, 그는 바로 이어 "그러나 이 얼마나 굉장한 눈인가"라고 경탄한다. 세잔은 또한 "우리 중에서 모네가 가장 뛰어나다"고도 했는데, 훗날 리비에르에게 이렇게 말했다.

"보게, 하늘은 파랗지 않다. 그것을 발견한 사람은 모네였네······."

모네로부터 세잔은 '하늘은 파랗다'는 것을 배웠다. 만년에 「대수욕도」에 열중하던 무렵, 오전 중에는 작업실에서 이 대작을 그리는 작업에 몰두하고 점심을 먹으러 일단 집으로 돌아갔다가 오후에는 사륜마차를 세내어 스케치를 하러 나가는 것이 그의 일과였다. 마부는 매일 다니는 길이므로 굳이 묻지 않아도 행선지를 알고 있었다. 생트빅투아르 산이 당당하게 위용을 떨치고 있는 곳이었다. 그곳까지 가는 도중에도 세잔의 눈은 '모티프'를 놓치는 일이 없었다. 마차를 타고 가다 말고 갑자기 마부에게 이렇게

말하는 것이다.

"아아, 저 청색을 보게. 소나무 아래 저 청색을……."

마부는 맞장구라도 치듯이 고개를 끄덕이지만, 마음속으로는 또 시작이라고 생각하고 있었다. 그의 눈에는 어디에도 청색은 보이지 않았다. 사람의 눈에는 공기가 보이지 않는 것이 당연하다. 그러나 세잔은 그 공기의 깊이에서 분명 자신의 '청색'을 보고 있었다. (여담이지만, 세잔은 이 고분고분 말 잘 듣는 마부를 매우 마음에 들어하여 자신의 작품을 한 점 준 적이 있었다. 그런데 "그는 매우 기뻐하며 고맙다고 정중하게 인사를 했지만, 돌아갈 적에 그림을 놓고 갔다"고 세잔은 볼라르에게 말했다.)

공간과의 싸움

'미역 감기' 시리즈와 함께 만년의 세잔이 심혈을 기울인 '생트빅투아르 산' 시리즈도 그에게는 산과의 싸움이었다기보다는 산을 둘러싼 공기와 빛, 자신과 산 사이에 펼쳐진 거리, 그리고 그 모든 것을 감싸 안는 공간과의 싸움이었다. 훗날 그는 이렇게 술회했다.

> 오랫동안 나는 생트빅투아르 산을 그리지 못했다. 제대로 볼 줄 모르는 많은 사람들과 마찬가지로, 그림자 부분이 뒤로 물러나 있다고 생각했기 때문이다. 그러나 실제로는 그림자 부분은 튀어나와 있다. 그림자는 중심에서 멀리 달아나려고 한다. 그림자는 덩어리가 되는 대신 기체가 되어 주변으로 흘러나간다. 파랗게 물들어, 주변을 메우고 있는 공기의 호흡에 참가하는

것이다……. 나는 그것을 그리지 않으면 안 된다.

세잔의 붓 아래에서 생트빅투아르 산은 점점 주변의 공기 속에 녹아들어 빛나는 청의 교향악에 동화하는 것처럼 보인다. 때로는 산의 형태조차 확실하게 보이지 않을 정도이다. 세잔은 가스케에게 이렇게 고백했다.

나의 눈은 내가 보는 장소에 어쩌나 딱 달라붙어 떨어지지 않는지, 나중에는 피가 나지 않을까 생각이 될 정도라네. 나는 혹시 약간 제정신이 아닌 게

─

「생트빅투아르 산」 캔버스에 유채, 73×91cm, 1904~6, 필라델피아 미술관

아닐까. 스스로도 가끔씩 그렇게 생각될 때가 있다네.

　그는 그렇게 해서까지 자기가 본 '청색'을 화면에 '실현'하고자 했다. 필라델피아 미술관의 「대수욕도」에서 세잔이 화면 중앙의 가장 중요한 곳에서 '실현'하고자 한 것은 빛으로 가득한 공기의 깊이요, 공기로 충만한 공간의 확장이었다. 그리고 중앙의 그 깊숙한 공간 주변에 나무들에 의한 피라미드형 아치와 인간의 조합에 의한 두 개의 작은 피라미드를 배치한 것은 그 공간에 '박물관처럼 확실한' 구성을 부여하려고 했기 때문이다. 세잔은 어디까지나 자신의 감각에 충실하면서, 동시에 그 감각을 화면에 '실현'하기 위해서는 엄격한 지적 구성이 반드시 필요함을 잘 알고 있었다.

　세잔은 아들 폴에게 "확고하게 구성하는 지성은 예술 작품을 실현하는 데 필요한 감수성의 가장 귀중한 협력자"라고 말하기도 했다.

　어쩌면 세잔은 이 마지막 대작에서 '지성의 협력'을 다소 과도하게 의식했다고 할 수 있을지도 모르겠다. 구성이 과도했다고까지 할 수 있을지도 모른다. 구성만 본다면, 전경의 인물과 나무들은 지나치게 엄격한 기하학적 패턴에 갇혀 있는 듯 보인다. 예컨대 그렇게 완성된 구도를 의식하지 않는 수채화에서는 동일한 모티프가 훨씬 자유롭고 생생하게 보인다. 자신의 이런 엄격한 바로크적 성격을 숙지하고 있었으므로, 세잔은 일부러 푸생 같은 고전주의의 선배를 추앙했다. 고갱은 『풋내기 화가의 잡담』에서 "세잔은 마치 세자르 프랑크(치밀한 구성으로 뛰어난 곡을 지은 작곡가 겸 오르간 연주자―옮긴이)의 제자라도 되는 것 같다. 그의 작품에서는 늘 파이프 오르간 소리가 울려 퍼진다"고 말했는데, 그러고 보면 프랑크 역시 낭만

주의적 기질을 듬뿍 지니고 있으면서도 고전적 완성을 추구한 예술가였다. 고갱의 이런 평은 어쩌면 고갱 자신이 생각했던 것보다 정확하게 세잔의 본질을 지적하고 있는지도 모른다.

앙리 마티스

Henri Matisse ‖ 1869~1954

빛은
동방에서
__「모로코사람들」을 중심으로

「와이셔츠 차림의 자화상」, 캔버스에 유채, 64×45cm, 1906, 개인 소장

동방에 대한 동경

"나에게 계시啓示는 항상 동방에서 찾아온다⋯⋯."

마티스는 일찍이 가스통 딜에게 이렇게 말했다고 한다.

동방. 그것은 서구인들에게는 화려하면서도 관능적인 도취를 불러일으키는 꿈의 세계였다. 우리에게 '서구'가 영국과 프랑스, 그리스, 때로는 미국이나 러시아까지 포함하는 세계이듯이, 서구인에게 '동방'은 일본이자 인도였고, 동시에 페르시아이자 아랍이었다. 다채로운 색과 풍부한 환상을 짜 넣은 동방의 직물, 여러 겹으로 복잡하게 얽히는 추상적 문양의 이슬람 도기 등은 머리에 터번을 두르고 민소매의 긴 상의를 입은 아랍인들의 이국적인 이미지와 함께, 서구인들이 생각하는 '동방'의 중요한 요소였다.

실제로 르네상스 시대 이래로(중세 사람들이 상상하던 동방의 환상적인 괴물 군상을 언급하지 않고 넘어가더라도) 이런 '동방 세계'의 이상야릇한 매력에 이끌린 예술가는 많았다. 베네치아파의 화려한 색채도, 낭만파의 숨막히는 관능성도 모두 동방에 대한 서구인들의 동경에서 비롯된 것이다.

「모로코 사람들」 캔버스에 유채, 181.3×279.4cm, 1915~16, 뉴욕현대미술관

프랑스에 한정해서 말하자면, 19세기의 거장 들라크루아와 앵그르가 동방 세계에 깊은 매력을 느끼고 있었음은 잘 알려진 사실이다. 들라크루아는 모로코를 여행하면서 처음으로 밝은 햇빛을 발견했고, 앵그르는 여러 차례 되풀이해서 그린 오달리스크의 요염한 자태에 관능적인 동방 세계에 대한 동경을 표현했다.

이 같은 동방에 대한 동경과 관심에서 마티스는 들라크루아와 앵그르의 직계 자손인 셈이었다. 물론 마티스가 이 두 대선배에게 물려받은 것은 동양적 취향만은 아니었다. 「알제리의 여인들」을 그린 화가에게는 색채의 기쁨과 표현력을 배웠고, 「증기탕」의 화가에게는 순수한 선묘가 가지는 놀라운 환기력과 유려한 아라베스크의 효과를 배웠다. 그러나 그런 것은 모두 들라크루아와 앵그르의 '동양적' 작품을 통해서 배웠다. 마티스 자신은 보들레르처럼 동방 세계에서 화려한 꿈과 평화로운 안식을 구하고 있었던 것이다. 마티스에게 동방을 향한 동경은 그림의 기쁨과 중첩되었다.

일찍이 들라크루아는 "회화란 눈의 향연"이라고 말한 바 있다. 다양한 색채가 화면 전체에 풍부한 하모니를 낳는 마티스의 작품만큼 들라크루아가 내린 회화의 정의에 어울리는 작품은 없을 것이다. 게다가 마티스는 그 호화로운 향연을 통해 인간의 마음에 위안과 휴식을 주려고 했다. 그는 사회주의

=

들라크루아, 「알제리의 여인들」, 캔버스에 유채, 180×229cm, 1834, 루브르 미술관

지도자이자 그의 그림의 옹호자이기도 했던 마르셀 상바에게 다음과 같이 말했다.

> 내가 그리고 싶은 것은 보는 사람에게 불안도, 괴로움도 주지 않는 균형과 순수의 회화이다. 나는 과도한 노동에 지쳐 녹초가 된 인간이 나의 그림 앞에서 평화로운 휴식을 맛볼 수 있기를 바란다.

즉 마티스는 자신의 그림 속에 동방 세계에 대한 동경을 그대로 조형화하려 했다고 할 수 있다.

들라크루아와 앵그르처럼, 마티스의 경우도 동방의 영향은 두 가지 면에서 나타났다. 하나는 그 주제에 관한 것, 또 하나는 조형 표현에 관한 것이었다.

모로코 여행

마티스의 동양풍 주제라고 하면 제일 먼저 중기 이후에 곧잘 등장하는 오달리스크가 생각나지만, 사실 동방에 대한 그의 관심은 상당히 일찍부터 나타났다. 예를 들어 1905년의 앙데팡당 전에 출품되어 평판을 모은 신인상주의풍의 「호사, 정숙, 쾌락」은 화면 자체에서 직접 동방을 암시하는 것

앵그르, 「증기탕」, 목판 캔버스에 유채, 직경 108cm, 1862, 루브르 미술관

은 별달리 없으나, 보들레르의 시 「여행에의 초대」의 후렴구에서 따온 제목은 명확하게 낯선 땅에 대한 동경을 이야기하고 있다. 그 후로도 여러 번 같은 테마를 다루었다는 점에서 마티스에게 이것이 중요한 주제였음을 명백하게 알 수 있다.

그러나 그가 분명하게 의식적으로 동방 세계를 다루고자 시도한 때는 1911년 겨울에 모로코 여행을 계획하면서였다. 그 해는 마티스에게 문자 그대로 동분서주하는 한 해였다. 그 전 해인 1910년 가을에는 친구인 마르케와 함께 독일을 여행하면서 뮌헨에서 이슬람 미술전을 보고 깊은 감명을 받았다. (나중에 다시 언급하겠지만, 이 전시회는 마티스에게 동방에 대한

=
「호사, 정숙, 쾌락」 캔버스에 유채, 98.5×118cm, 1904~5, 오르세 미술관

또 하나의 계시였다.) 그곳에서 바로 에스파냐로 옮겨가 1910년에서 1911년으로 넘어가는 겨울을 세비아에서 보냈다. 해가 바뀌고 일단 파리로 돌아갔으나, 여름에는 전부터 종종 방문하던 남 프랑스의 콜리우르에 갔다가 11월에는 그의 작품을 애호하는 미술 수집가 슈추킨의 초대를 받아 모스크바까지 갔다. 그리고 연말에는 다시 남쪽을 향해 모로코까지 갔다가 결국에는 탕헤르에서 해를 넘겼다.

마티스의 이런 빈번한 여행은 그 무렵 그의 내부에서 무엇인가 새로운 것을 추구하는 강한 욕망이 있었음을 입증한다. 실제로 그가 중심이 되어 추진해온 야수파 운동은 이미 해체기에 들어서, 블라맹크와 드랭은 세잔과 입체파의 영향을 명료하게 나타내기 시작했다. 예리한 역사적 통찰력을 지니고 있던 마티스는 야수파의 혁명이 이미 과거의 일이 되었음을 분명하게 간파하고 있었다. 그런 상황에서 그는 어떻게 해서든 자신의 예술 창조에 새로운 자극을 주고 싶었다. 그것이 1910년부터 1911년에 걸친 분주한 여행이라는 형태로 나타났던 것이다.

마티스의 그 같은 노력은 결코 헛수고로 끝나지 않았다. 사실 동분서주한 이 시기는 그에게 새로운 두 갈래 길을 제시해주었다. 마티스의 말을 빌리면 모두 "동방에서 찾아온" 길이었다. 말할 것도 없이 뮌헨에서 본 이슬람 미술전과 모로코 여행이 그것이었다.

특히 모로코 여행은, 과거에 낭만주의의 거장 들라크루아도 그랬듯이 마티스에게도 전혀 새로운 세계를 열어주는 계기가 되었다. 마티스에게 그 인상은 매우 강렬했던 듯, 1912년 3월에 일단 파리로 돌아가서 뉴욕과 런던에서 열리는 개인전 준비와 가을의 살롱 도톤을 위한 준비를 끝낸 다음

그는 다시 모로코로 향했다. 그리고 그곳에서 옛 친구인 마르케와 카무앵과 재회해서 밝은 태양 아래 새해를 맞이했다.

이 두번째 모로코 여행은 그의 '동방 체험' 중에서 가장 중요한 것이었다고 해도 좋으리라. 마티스는 훗날 1952년도 『아트 뉴스 연감』에 실린 테리아드와의 인터뷰에서 이때의 여행에 대해 다음과 같이 그 의미를 분석했다.

이 두 번의 모로코 여행은 당시 내가 필요로 하고 있던 새로운 길로의 이행을, 그리고 자연과의 보다 밀접한 접촉을 가능하게 해주었다. 당시 이미 야수파의 예로도 입증되었듯이, 그것은 아무리 그 활동이 활발하다고 해도 폭좁게 이론을 적용하는 것만으로는 결코 실현시킬 수 없는 변화였다.

마티스에게 그 정도로 인상적이었던 두 차례의 모로코 여행 직후에 동방을 주제로 한 작품이 여러 점 등장한 것은 전혀 이상한 일이 아니었다.

평면적 화면의 풍요로움

그러나 동방 세계가 그에게 내린 '계시'는 결코 단순히 주제에만 한정된 것은 아니었다. 당시 마티스는 주제 이상으로 그 조형 표현을 자신이 나아갈 길이라고 생각했다.

그 점은 마티스 자신도 명확하게 자각하고 있었다. 이 글의 서두에서 인용한 마티스의 말은 1910년 뮌헨에서 보았던 이슬람전의 인상을 이야기했

을 때 나왔던 것인데, 그 전시회에 대해서 그는 이렇게 말했다.

나에게 계시는 늘 동방에서 찾아온다. 뮌헨에서 나는 나 자신의 탐구를 새롭게 확인할 수 있었다. 예컨대 페르시아의 미니어처는 내 감각의 온갖 가능성을 보여주었다. 이 예술은 다양한 장식 의장을 통해 보다 큰 공간, 실로 조형적인 공간을 암시했다. 덕분에 나는 온갖 친숙한 회화에서 벗어날 수 있었다. 그러니 내가 이 예술에 대해 진정한 감동을 느낀 것은 상당히 늦어진 셈이다. 마찬가지로 나는 모스크바의 도상을 보고 처음으로 비잔틴 미술을 이해할 수 있었다.

여기서 마티스가 하려는 말은 명백하다. 그는 자기가 페르시아의 미니어처, 혹은 그 외 동방 미술에서 영향을 받았노라고 말하지 않는다. 그가 하려는 말은 그것이 그의 탐구 방향을 '확인'해주었다는 점이었다. 즉 마티스는 이 무렵에 이미 자신이 갈 길을 명확히 알고 있었다. 다만 페르시아의 미니어처는 그 새로운 길이 틀린 길이 아니라고 보증해주었을 뿐이다.

자신이 현재 하고 있는 노력이 하나의 전통(아무리 낡은 것이라도)에 의해 확인된다면, 그만큼 사람은 대담해질 수 있다. 말하자면 그것이 도랑을 뛰어넘을 수 있도록 도와주는 것이다…….

그의 이 말이 그것을 명확하게 입증하고 있다.
그렇다면 마티스는 어떤 '도랑'을 뛰어넘었다는 걸까. 그가 다다른 것은

한마디로 말하자면 '풍부한 내용을 지닌 평면적 회화'였다.

　그것은 1905년에 시작된 야수파 운동의 필연적인 귀결이었다. 마티스
자신이 중심이었던 야수파 혁명이 그에게 미친 영향을 이해하려면, 1897
년에 그려진 「식탁」과 1908년에 똑같은 모티프로 그려진 작품을 비교해보
면 된다.

두 개의 「식탁」

1897년, 마티스가 아직 미술학교에서 귀스타브 모로 밑에서 배우고 있던

=

「식탁」 캔버스에 유채, 100×131cm, 1897

무렵에 그린 「식탁」은 샤르댕풍의 고전적인 힘과 함께 일찍부터 화가로서의 기술적 비범함이 느껴지는 작품이다. 그러나 그것은 머리 좋은 우등생의 답안에 불과할 뿐, 이 그림에서 후년의 마티스를 생각나게 하는 요소는 그 화려한 분위기를 빼고는 거의 찾아볼 수 없다. 화면 구성은 깊이를 선명하게 나타내기 위해 테이블을 비스듬히 배치하는 전통적인 원근법적 구성이다. 화면 안쪽의 창으로 들어오는 빛은 꽃을 꽂고 있는 하녀와 식탁 위에 놓여 있는 여러 정물들에 명확한 양감을 주어 삼차원 물체의 묵직한 실재감을 부여한다(예를 들면 포도주가 들어 있는 유리병이 어찌나 견고하게 그려져 있는지, 살롱 드 라 소시에테 나시오날의 심사위원 중 한 사람이었

=
「식탁」 캔버스에 유채, 180×200cm, 1908

던 조르주 데발리에르는 "이 병은 모자걸이로 써도 되겠다"고 평했을 정도였다). 여기서는 원근, 명암, 양감 같은 고전적 회화의 기본적인 기법이 유감없이 발휘되고 있다. 이 그림에 새로운 점이 있다면, 빛이 닿는 부분과 그림자 부분 양쪽 모두에 약간이기는 해도 분방하게 사용되고 있는 밝은 색채뿐이다. 이 그림에서 마티스는 색채에서는 이미 후년의 포브(야수)를 예고하고 있다. 그러나 구성에서는 아직 확실하게 19세기에 속한 화가였다.

그러나 그로부터 10년이 지나 그려진, 역시 「식탁」이라는 제목의 또 하나의 작품에서 사정은 완전히 달라진다. 모티프만을 비교하면 두 작품은 다른 점이 거의 없다고 해도 과언이 아니다. 두 그림 모두 식탁보가 깔려 있는 식탁 위에 정연하게 차려져 있는 식사의 정경으로, 화면 안쪽에 보이는 창, 테이블 옆에 놓여 있는 의자, 나아가 화면 오른편에 옆얼굴을 보이면서 식탁을 차리고 있는 하녀에 이르기까지 모티프는 동일하다. 하지만 그 표현 방법은 천양지차이다. 우선 1908년의 작품에서는 주요한 모티프인 '식탁'이 화면에 평행으로 놓여 있다. 즉 실내의 깊이를 나타내는 것은 하녀가 서 있는 옆으로 테이블의 가장자리가 사선으로 그려져 있다는 점뿐, 그 외에는 전적으로 캔버스의 표면과 평행으로 보이는 면만이 그려져 있다. 그결과, 과일과 유리병 등이 놓여 있는 테이블의 수평면과 식탁보가 늘어져 있는 수직면이 거의 구별되지 않을 정도다.

또 명암이나 양감도 여기서는 완전히 제멋대로이다. 화면의 갖가지 물체들은 그림자도, 음영도 없는 탓에 두께도, 둥글둥글함도 전혀 없다. 하녀의 얼굴과 복장도 단순한 색의 평면으로 환원되어 입체감이 거의 느껴지지 않

는다. 무엇보다 결정적인 것은 안쪽 벽지의 무늬와 식탁보의 무늬가 동일한 모티프인 데다가 색마저 같기 때문에, 주의해서 보지 않으면 경계가 분명하지 않다는 점이다. 물론 그것은 마티스가 의도한 바였다. 마티스는 이 그림에서 화면을 가급적 장식적인 평면으로 환원하려고 했던 것 같다. 그에게 중요한 것은 실내의 깊이와 삼차원적 입체감의 표현이 아니라, 화면의 구석구석까지 미치는 밝은 색채요, 그 색채에 의해 발생하는 풍부한 장식 효과였다. 이 작품을 보고 "마티스라는 사람은 뱃속에 태양을 가지고 있다"고 평한 피카소의 말도 납득이 가는 이야기다.

'색채의 향연'

1905년의 유명한 「호사, 정숙, 쾌락」 이래로 이런 장식적인 경향은 마티스의 작품에서 점점 더 뚜렷하게 나타나기 시작했다. 이미 1897년의 「식탁」과 1900년 전후에 그려진 누드 습작에서 나타나던 삼차원적 표현은 모습을 감추고, 화면은 모리스 드니가 말하는 '일정한 질서 아래 모아놓은 평탄한 색으로 뒤덮인 면'이 된다. 그리고 대신 그 '평탄한 색'이 화면 곳곳에 미치면서, 화면은 화려한 색채의 교향악이 된다. 화면에서는 주된 모티프라 할 것이 사라지고, 굳이 말하자면 '평탄한 색' 그 자체가 주역이 된다.

뛰어난 스승으로서 많은 제자를 길러낸 귀스타브 모로는 마티스에게 "자네는 회화를 단순화할 것이다"고 예언했다는 말이 전해지는데, 실제 그의 예언대로 마티스는 19세기풍의 고전적 화면에서 원근, 명암, 양감을 없앰으로써 화면을 단순한 '색채의 향연'으로 환원시켰다.

그러나 그것은 동시에 동방의 '오랜 전통'으로 돌아가는 일이기도 했다. 동방의 직물과 페르시아의 미니어처는 화면 구석구석까지 미치는 장식성, 그리고 깊이를 부정하는 평면성이 생명이다. 당시 마티스가 원하던 것이 지극히 '동양적'이었음은 그것이 비록 직접적인 영향의 결과는 아니라고 하더라도 부정하기 어려운 사실이다. 그렇기 때문에 그는 뮌헨의 이슬람 미술전에서 "자신의 탐구를 새롭게 확인"할 수 있었던 것이다.

그 무렵, 마티스가 화면의 '평면화'에 강한 관심을 가지고 있었다는 사실은 유명한 「모자를 쓴 여인」(1905년)에서 「피아노 레슨」(1916년)에 이르는 근 10여 년간의 작품을 보면 분명하게 알 수 있지만, 동시에 그 무렵 그가 줄곧 조각을 시도했다는 사실로도 역으로 증명할 수 있다. 특히 볼티모어 미술관의 「파란 나부」나 코펜하겐 국립미술관의 「금붕어」에서 볼 수 있는, 다리를 크게 구부리고 한 손을 이마 위에 얹은 '누워 있는 나부'의 모티프가 조각으로도 여러 차례 제작되었다는 사실은 마티스가 화면의 평면 표현과 조각의 입체 표현을 확실하게 구분해서 추구했음을 입증한다. 마티스는 회화에서 '평면화'를 추구한 만큼, 그곳에서 충족할 수 없었던 입체적

=

「모자를 쓴 여인」 캔버스에 유채, 80.65×59.69cm, 1905

표현에 대한 의욕을 조각에서 만족시켰던 것이다.

추상화된 형태의 리듬

뉴욕현대미술관에 있는 「모로코 사람들」(1915~16년)은 동양적 주제에 대한 마티스의 동경과 동방의 전통 속에서 '확인'한 장식적·평면적인 것에 대한 추구가 교차하면서 탄생한 명작이다. 이 주제는 제목에서도 분명하게 알 수 있듯이 1911년과 1912년에 한 모로코 여행의 추억에서 구상되었다. 그러나 여행 중에, 혹은 그 직후에 그려진 작품들과는 달리 이미 5년이라는 세월이 흐른 후에 그려진 이 작품에서는, 모로코의 추억은 마티스의 머릿속에서 조형적으로 소화되어 거의 추상적 형태에 가까울 정도로 단순화되어

「파란 나부」 캔버스에 유채, 92×140cm, 1906, 볼티모어 미술관

있다. 그 때문에 이 그림에 그려진 것이 과연 무엇인지를 두고 온갖 논의가 벌어질 정도였다.

화면의 왼편 위쪽에 그려진 회색의 형태가 테라스에서 본 이슬람 사원이고, 테라스의 난간 한쪽 끄트머리에 놓여 있는 파란색 바탕에 하얀 줄무늬가 있는 네 개의 원이 남방의 어떤 식물을 나타내는 것 같다는 데에는 모두들 이의가 없다. 그러나 그 아래, 흰 선의 네모난 타일 위에 그려져 있는 황색의 원과 녹색 모양이 무엇을 나타내는지에 대해서는 의견이 분분하다.

예컨대 20년쯤 전에 방대한 마티스 연구서(1954년)를 낸 바 있는 가스통 딜과 그와 협력해서 작품 해설을 맡았던 아녜스 앙베르는 이것을 모로코 사람들이 타일을 깐 바닥 위에 이마를 붙이고 기도를 하는 모습이라고 해석했다. 황색의 원은 터번을 두른 아랍인의 머리이고, 녹색은 아랍 특유의 민소매 긴 옷이라는 이야기이다. 모로코뿐 아니라 이슬람 국가에 가면 신자들이 문자 그대로 바닥에 머리가 닿을 듯이 열심히 기도를 올리는 모습을 빈번히 볼 수 있다. 흰 선으로 타일 바닥까지 그려져 있으니, 기도를 하는 모로코 사람들이라는 이미지는 매우 타당해 보인다.

그러나 미국의 앨프리드 바는 명저라는 평을 받고 있는 『마티스, 그 예술과 관중』(뉴욕현대미술관, 1951년)에서 다음과 같이 말하고 있다.

이 작품은 구성과 주제에서 모두 세 개의 서로 명백하게 다른 부분으로 나눌 수 있다. 왼쪽 윗부분에는 구석에 커다란 파란 꽃이 핀 화분이 놓여 있는 테라스 혹은 발코니가 있고, 그 맞은편에는 이슬람 사원이, 그 위에는 덩굴 시렁의 일부가 보인다. 그 밑에는 포석 위에 커다란 푸른 잎사귀가 쌓여 있고 네 개의 노란 멜론이 놓여 있다. 그리고 오른쪽에는 전경에 등을 돌리고 앉아 있는 사람을 비롯해서 극히 추상적으로 그려진 모로코 사람들 여섯 명 정도가 머리수건을 푹 눌러쓴 채 누워 있다……

즉 바의 설명에서는 '기도하는 모로코 사람들'이 네 개의 '멜론'이 되어 버렸다. 난처한 일은 그런 설명을 듣고 보면 정말 멜론처럼 보이기도 한다는 점이다.

그러나 이 자리에서 각각의 모티프가 멜론인지 모로코 사람인지를 논의해봤자 아무런 소용이 없을 것이다. 애초에 마티스의 마음속에는 아마 명확한 이미지가 있었을 테지만, 완성된 작품에서 그것은 완전히 추상적으로 승화되었다. 멜론, 혹은 모로코 사람의 머리로 생각된 그 황색의 원형은 오른

쪽에 있는 등을 돌리고 앉아 있는 인물의 머리와 호응하고, 나아가 뒤편의 파란 꽃과 이슬람 사원의 둥근 지붕과 어우러지면서 화면에 부드러운 리듬을 자아내고

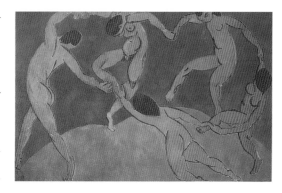

「춤Ⅱ」 캔버스에 유채, 260×391cm, 1909~10

있다. 이 화면에서 가장 중요한 것은 그 점이다. 그리고 이 원은 멜론이나 아랍 사람의 머리이기에 앞서, 우선 화면의 구성 요소가 되는 기하학적 형태이다.

　이런 원형의 반복에서 볼 수 있는 닮은 형태의 리듬에 의한 구성은 그 무렵 마티스의 작품에 빈번히 사용되고 있다. 예컨대 마티스가 모스크바의 슈추킨 저택을 장식하기 위해 그린 「춤」(1909~10년)을 비롯한 몇 점의 '춤' 시리즈가 그렇고, 얼굴뿐 아니라 어깨, 허리, 다리까지 원형의 리듬 속에 녹아들어간 듯한 「이본 랜즈버그의 초상」(1941년)도 그렇다. (여담이지만 이 초상화는 모델인 이본 본인을 제외한 그녀의 가족에게 혹평을 들었다. 이본의 어머니는 경멸을 담아 이것이야말로 "알려지지 않은 걸작"이라고 평했다.)

「이본 랜즈버그의 초상」 캔버스에 유채, 1914, 필라델피아 미술관(위)
「피아노 레슨」 캔버스에 유채, 245.1×212.7cm, 1916, 뉴욕현대미술관(아래)

그런가 하면 뉴욕현대미술관에서 소장하고 있는 또 하나의 걸작 「피아노 레슨」이 있다. 창에서 내려다본 정원의 풍경을 암시하는 녹색의 삼각형은 화면 오른쪽 앞의 피아노 위에 놓인 메트로놈, 또 피아노 레슨을 받고 있는 소년의 오른쪽 눈이 있는 곳에 나타나는 삼각형의 그림자와 서로 호응하면서 화면에 날카로운 긴장감을 주고 있다. 「모로코 사람들」에 나타나는 원형의 모티프도 이와 같은 역할을 하고 있는 것이다. 실제로 마티스 자신도 피에르 쿠르티옹과의 대화에서 "내가 녹색을 쓴다고 해서 그것이 풀을 의미하는 것은 아니다. 내가 청색을 쓴다고 해서 그것이 하늘을 의미하는 것은 아니다"고 말했다. 그러니 개개의 형태에서 의미를 찾으려는 노력은 마티스에게는 무의미하다.

사실, 「모로코 사람들」에서는 무엇보다도 엄격한 구성가인 마티스의 진면목이 유감없이 발휘되고 있다. 그러나 동시에 야수파 시대의 그 격렬한 색채도 여전히 살아 있음을 잊어서는 안 된다.

색채의 마술사

멜론인지 모로코 사람인지는 몰라도 황색과 녹색 외에, 이 화면에는 오른쪽에 앉아 있는 모로코 사람의 의상의 청색과 바탕의 옅은 보라색, 화분에 핀 꽃의 청색과 건물의 회색, 그리고 전체의 바탕에 깔린 검정색이 등장한다. 색 그 자체는 결코 화려하다거나 다양하다고 말할 수 없다. 그러나 이 화면에서는 분명히 남국의 창을 생각나게 하는 뭐라 꼬집어 말할 수 없는 밝음이 느껴진다. 야수파 시대에 격렬한 색채의 혁명을 거친 마티스는 화

면의 밝음, 풍부함이라는 것은 결코 튜브에 들어 있는 물감 색의 생생함이 아니라는 것을 배웠다. 훗날 그는 피에르 뒤브로앵에게 "하나의 색은 단순한 물감에 불과하다. 두 개의 색이야말로 화음이요, 생명이다"라고 말했다. 실제로 그는 색채의 비밀은 무엇보다도 그 조화에 있다는 사실을 알고 있었다. 이「모로코 사람들」의 화면에서는 전체의 배경이 되는 검은색이 어두운 느낌을 주기는커녕 오히려 남국의 투명한 밝음을 느끼게 해준다. 마티스 자신도 이 검정을 가리켜 '빛의 색'이라고 했는데, 본래 어둠의 색인 검정을 '빛의 색'으로 변모시키는 데 색채의 마술사 마티스의 비밀이 있다.「모로코 사람들」은 마티스의 그런 놀라운 표현력을 전해주는 걸작이다.

움베르토 보초니
Umberto Boccioni ‖ 1882~1916

움직임
그자체

__「공간에서의 독특한 형태의
　연속성」을 중심으로

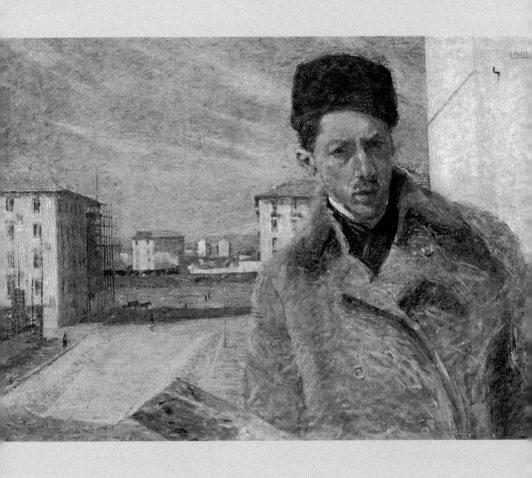

「자화상」 캔버스에 유채, 70×100cm, 1908, 브레라 미술관, 밀라노

「미래파 조각 선언」

조각가들은 이 절대 진리를 분명하게 인식해야 한다. 즉 아직까지 이집트적, 그리스적, 혹은 미켈란젤로적 요소를 사용해서 구성하고 창조하겠다는 생각은 말라붙은 우물에서 밑 빠진 두레박으로 물을 길어 올리려고 하는 것이나 다름없다…….

20세기 조각의 선구자 움베르토 보초니가 1912년 4월에 발표한 「미래파 조각 선언」에서 당시 살롱파 조각에 대한 선전포고라고 할 이 구절을 썼을 때, 그는 서른도 채 되지 않은 젊은이였다.

그러나 "말라붙은 우물에서 밑 빠진 두레박으로 물을 길어 올리려고 하는" 것이나 다름없는 무익한 일을 되풀이하던 당시의 파리 조각계(이탈리아 출신의 보초니는 1912년, 세계 각지에서 모여든 여느 젊은 조각가들과 마찬가지로 파리에 있었다)에 절연을 선언한 이 젊은 조각가는 사실 이때

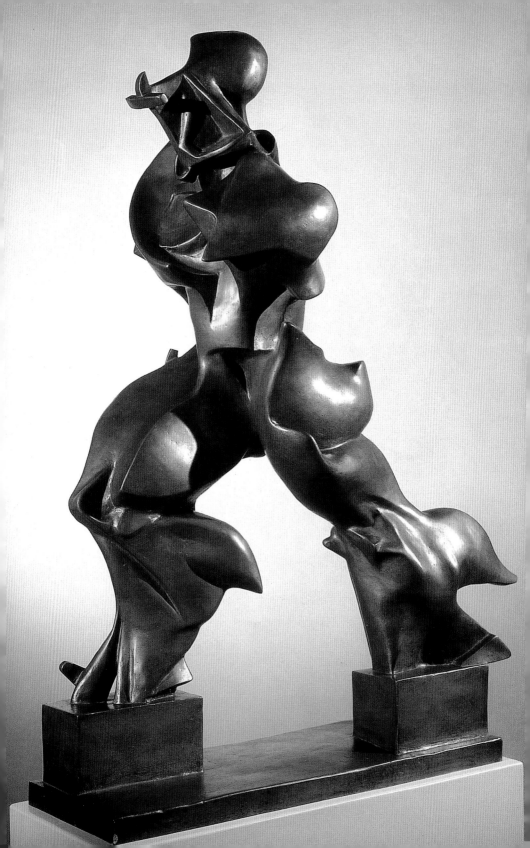

아직 '조각가'가 아니었다. 적어도 보초니는 그때까지 조각 작품을 발표한 적이 없었다. 당시 그는 미래파 동지들 중에서도 가장 첨예한 이론가로서, 또 뛰어난 화가로서 왕성하게 활약하고 있었다. 그렇기에 그가 조각가가 되리라고 생각한 사람은 아무도 없었다.

보초니의 「미래파 조각 선언」이 발표된 1912년 4월로부터 두 달 전인 2월에는 파리의 베른하임 죈 화랑에서 카라, 루솔로, 세베리니 그리고 보초니 자신을 포함한 미래파의 회화전이 개최되어, 찬반양론이 엇갈리는 큰 반향을 불러일으켰다. 그리고 3월에는 전시가 런던의 색빌 화랑으로 옮겨져 역시 런던 미술계에 파문을 일으켰다. 보초니는 이때 런던으로 건너가 여느 때와 마찬가지로 많은 사람들을 만나 미래파의 미학을 역설하고 있었다. 출품자 전원이 서명한 장문의 서문이 곁들여진 이 전시회의 카탈로그는 미래파의 미학을 이해하는 데 중요한 문헌이다. 이 서문을 쓴 사람이 보초니라는 사실은, 런던에서 그가 밀라노에 있는 친구 비고 바에르에게 보낸 편지의 한 구절을 보면 알 수 있다.

카탈로그에 내가 쓴 서문은 (파리에서) 큰 관심을 불러일으킨 모양이네. 모두 합해서 1만 7000부나 인쇄했다더군. 전시회가 끝난 다음에도 계속 팔리고 있나보네. 영어 서문도 꽤 잘 썼던데……. (3월 10일자 편지)

1912년 봄에 보초니는 명실공히 미래파의 중심적 존재로서 국제적으로 활약하고 있었다. 그러나 그것은 어디까지나 '화가'로서였고, 파리와 런던의 전시회에서도 회화 작품만을 출품하고 있었다. 그러므로 런던에서 파리

에 돌아온 지 얼마 되지 않아 보초니가 조각에 관한 선언문을 발표한 일은 파리 미술계에서 화제가 되기에 충분했다.

굳이 선언문까지 발표할 정도였으니, 당시 보초니는 조각에 흥미를 가지고 있었음에 틀림없다. 사실 파리에 돌아온 다음, 또다시 바에르에게 보낸 편지(3월 15일자)에서 보초니는 이렇게 쓰고 있다.

> 최근 나는 조각에 매료되어 있다네. 이제는 완전히 미라처럼 되어버린 예술에 새로운 숨결을 불어넣을 수 있다고 생각하네……

이 무렵부터 그가 조각으로의 '전향'을 생각하기 시작했음을 알 수 있다. 그러나 그가 실제로 조각 작품을 발표한 때는 그 해 가을의 살롱 도톤에 몇 점 출품한 것을 제외하면, 다음해 1913년 6월, 파리의 라 보에시 화랑에서 열린 조각전이 처음이었다. 그가 「미래파 조각 선언」을 발표하고 1년 이상의 세월이 지난 다음의 일이다. 언제 어느 때나 말도 잘하고 행동력도 있는 보초니였으나, 이때는 적어도 대외적으로는 말이 행동을 크게 앞섰던 셈이다.

1912년 4월의 선언문은 어쩌면 미래파 조각 선언이라기보다는 오히려 보초니 자신의 조각가 선언이라고 해야 할지도 모른다. (실제로 조각에 관한 미래파의 선언문들은 모두 뜻을 같이하는 예술가들과 연명으로 발표되었으나, 이 「미래파 조각 선언」만은 보초니 개인의 이름으로 발표되었다.)

조형적 사고력에 의한 뒷받침

원래 이렇게 선언문을 좋아하는 성향은 조각뿐 아니라 미래파 운동 전체의 커다란 특징이기도 하다. 미래파라는 이름 자체가 1909년 2월 20일자 『피가로』지에 마리네티가 발표한 유명한 「미래파 선언」에서 비롯되었다는 사실은 널리 알려져 있으나, 그 후에도 보초니, 카라, 발라, 루솔로, 세베리니가 서명한 「미래파 회화 선언」(1910년)이나 「미래파 화가 선언」(1910년)을 비롯해서, 프라텔라의 「미래파 음악 선언」(1911년), 「미래파 음악의 기법 선언」(1911년), 마리네티의 「미래파 문학의 기법 선언」(1912년), 루솔로의 「소음의 예술 선언」(1913년), 마리네티의 「선에서 풀려난 상상력 선언」(1913년), 카라의 「소리, 소음, 향기의 회화 선언」(1913년), 산텔리아의 「미래파 건축 선언」(1914년), 마리네티와 세티멜리의 「미래파 종합 연극 선언」(1915년) 등, 거론하기 시작하면 끝이 없을 정도로 선언문이 줄을 이었다. 명확한 강령도, 의식적인 조직도 없이 그저 막연하게 유유상종으로 모인 듯한 프랑스의 야수파나 입체파의 경우와는 정반대였다. 야수파나 입체파는 우선 혁명적인 신예술의 등장이라는 현실이 있고, 그 뒤에 이론과 미학에 의한 뒷받침이 요구되었다. 반면 미래파의 경우에는 미학의 선언이 우선한 다음, 이론에 의거해서 실제 작품이 제작되었다는 것이 실상에 가깝다.

그런 만큼, 미래파의 작품은 이론만 앞서는 경우도 있었다. 루솔로의 회화 작품, 때로는 카라와 발라의 작품마저도 그런 틀을 벗어나지 못했다. 그에 비해 보초니의 작품은 회화든 조각이든 항상 확고한 조형적 자율성을 지키고 있다. 그것은 보초니가 첨예한 이론가인 동시에, 색과 형태가 가지

고 있는 본질적 표현력에 민감하게 반응하는 풍부한 감수성의 소유자였기 때문이다. 사실 미래파에는 미래파라고 하면 곧바로 생각나는 "달리는 말에는 네 개의 다리가 아니라 스무 개의 다리가 있다"는 유명한 공식을 문자 그대로 받아들여 화면에 다리가 스무 개 달린 말을 그린 작가들이 많았다. 그러나 보초니만은 단순한 '그림 풀이'가 아닌 작품, 즉 조형 요소의 표현력을 효율적으로 이용한 작품을 그리려고 했다. 예컨대 1910년 10월에 베네치아의 근대미술관장 니노 바르반티니에게 쓴 편지에서 보초니는 다음과 같이 서술하고 있다.

제가 지금 그리고 있는 그림이, 색이 그 자체로 감정이 되고 음악이 되는 일련의 긴 연작의 제1편이 되면 좋겠다고 바라고 있습니다……. 혹시 그렇게 할 수만 있다면(저에게 그럴 만한 힘이 있다고 생각합니다만), 감동을 현실에서 그것을 자아낸 사물을 가급적 직접 제시하지 않은 채 표현하고 싶습니다. 제가 생각하는 이상적인 화가는 예컨대 잠을 표현하려는 경우, 인간이든 동물이든 실제로 자고 있는 모습을 화면에 그리지 않고 선과 색으로 잠의 관념을 환기시킬 수 있는 화가, 즉 시간과 장소의 우연성을 넘은 보편적인 잠을 표현할 수 있는 화가입니다…….

이 한 구절만 본다면, 보초니는 미래파 화가라기보다는 오히려 추상 화가라고 해도 될 것이다. 칸딘스키의 『예술에서 정신적인 것에 대하여』가 간행되기 2년 전에 이미 이 정도로 분명히 '선과 색'이 가지는 자율성을 주장할 수 있었다는 점은 보초니가 얼마나 풍부한 조형적 사고력을 타고났는

지를 입증한다.

새로운 것에 대한 동경

물론 보초니는 근대 기계문명이 가져온 새로운 세계의 매력에 한없이 이끌리는 20세기 사람이기도 했다. 미래파 운동이 역사에 등장하기 전인 1907년 3월, 그때까지 파도바와 베네치아에서만 살았던 보초니는 당시 이탈리아에서도 가장 공업적인, 따라서 가장 '근대적'인 도시 밀라노에 다녀온 후 일기에 이렇게 적었다.

> 새로운 것을 그리고 싶다는 욕망을 강하게 느끼고 있다. 이 공업시대가 낳은 새로운 것을 그리는 것이다. 낡은 벽과 낡은 궁전, 낡은 모티프와 낡은 추억은 이제 질렸다……. 내가 원하는 것은 새로운 것, 강력한 것, 사람을 압도할 만한 것이다…….

'새로운 것'에 매료된 스물다섯 살의 보초니는 당장 다음 해에 밀라노로 옮겨가 거리의 풍경을 주제로 삼게 된다. 밀라노의 브레라 미술관에 소장된, 이 무렵에 그린 그의 「자화상」(52쪽)은 수법 자체는 마키아이올리, 혹은 마키아파의 인상파풍 터치와 비슷하다. 그러나 그림의 주제가 되는 자기 모습은 한쪽 끝으로 밀려나고, 화면의 왼쪽 절반이 밀라노 외곽의 시가지 풍경으로 메워져 있다.

보초니와 마리네티를 엮은 것은 아마도 이 '새로운 것'에 대한 강한 열망

이었을 것이다. 마리네티가 1909년 2월 『피가로』에 발표한 유명한 「미래파 선언」은 "우리의 시에서 가장 중요한 요소는 용기이며, 대담함이고, 반항이다"라는 유명한 한 구절에서도 명백하게 알 수 있듯이, 전적으로 시, 곧 문학에 국한된 것이었다. (그렇기 때문에 보초니는 이듬해 세베리니, 발라와 더불어 「미래파 회화 선언」을 발표하지 않으면 안 되었다.) 시인이었던 마리네티는 처음에 우선 문학의 혁신을 목표로 삼았다. 예컨대 「미래파 선언」에는 새로운 시대의 속도의 미를 칭송하는 다음과 같은 구절이 있다.

우리는 세계의 빛은 이제 새로운 미, 즉 속도의 미에 의해 더욱 풍요로워졌다고 선언한다. 폭발하듯 숨을 토하는, 뱀과 같은 파이프로 장식된 경주용 자동차, 기관총 같은 폭음을 울리며 달리는 자동차는 「사모트라케의 니케」상보다도 아름답다.

마리네티가 말하는 이런 '속도의 미'를 조형화하는 것은 보초니를 비롯한 화가들의 일이었다. 예컨대 보초니가 1911년에 그

=

「사모트라케의 니케」, 대리석, 높이 328cm, 기원전 190년경, 루브르 미술관

린「사람의 마음」연작 중 한 편인 「이별」에서 기관차의 표현은 새로운 속도의 미를 표현하고 있다고 할 수 있다.

본질을 혁신하다

그러나 주창자인 마리네티가 시인이다 보니, 미래파 운동은 아무래도 문학적인 방향으로 흘러갈 수밖에 없었다. 미래파 회화가 이론에 치우치는 것도 그 때문이다. 그렇기 때문에 보초니는 마리네티가 주장하는 대담한 혁신적 주장에 크게 공감하면서도 문학의 지배로부터 조형 미술이 가지는 순수성을 지키고 옹호하지 않으면 안 되었다. 단적으로 말하면 보초니의 작품은 "새로운 것, 강력한 것, 사

람을 압도할 만한 것"에의 열망과 조형 요소의 자율성에 대한 요구의 균형 위에 성립된 셈이다.

그것은 작품에 한한 것이 아니었다. 보초니의 여러 선언문들도 같은 것

「사람의 마음Ⅰ 이별」 캔버스에 유채, 70.5×96.2cm, 1911, 뉴욕현대미술관(위)
「사람의 마음Ⅱ 떠나는 사람들」 캔버스에 유채, 70.8×95.9cm, 1911, 뉴욕현대미술관(가운데)
「사람의 마음Ⅲ 머무는 사람들」 캔버스에 유채, 70.8×95.7cm, 1911, 뉴욕현대미술관(아래)

을 거듭해서 이야기하고 있다. 예컨대 서두에서 인용한 「미래파 조각 선언」에서는 단순히 기계문명의 새로운 도구를 사용하는 것만으로는 혁신을 이룩할 수 없음을 다음과 같이 단언하고 있다.

> 본질 그 자체가 혁신되지 않는 한, 예술의 진정한 혁신은 있을 수 없다. 즉 아라베스크를 구성하는 선과 면의 관념 및 비전이 근본적으로 혁신될 필요가 있다. 예술이 자기 시대의 표현이 될 수 있는 것은 단순히 그 시대 생활의 외적인 면모를 그대로 묘사하기 때문만은 아니다. 따라서 과거와 현재의 조각가들이 생각하고 있는 조각이 똑같다면, 그것은 터무니없는 시대착오이다……

즉 마리네티가 요구하는 것처럼 단순히 새로운 것, "긴 튜브의 고삐를 단 거대한 강철의 말처럼 선로 위를 달리는 기관차라든지, 수천의 깃발이 휘날리고 열광하는 군중이 웅성거리는 듯한 소리를 내며 하늘을 나는 비행기" 등을 노래하는 것만으로는 충분하지 않다. 대상뿐 아니라 예술관 자체가 달라지지 않으면 안 된다.

이 같은 시대의 요청을 바탕으로 하는 예술관의 변화는 회화 분야에서는 미래파 동지들이 일으킨 혁신에 의해 대부분 달성되었다. 그러나 "누드라는 아카데믹한 개념에 얽매인" 조각 분야는 아직 혁신과 거리가 멀었다. 보초니는 그렇게 생각했기 때문에 스스로 조각에 손을 댄 것이다. 「미래파 조각 선언」의 끝머리에 "움베르트 보초니, 화가, 조각가"라고 당당하게 서명했을 때, 보초니는 자신의 역사적 역할을 분명하게 자각하고 있었음에 틀

림없다.

그러나 「미래파 조각 선언」 발표부터 보초니에게 남은 시간은 겨우 4년 뿐이었다. 보초니의 첫 조각 개인전이 열린 것은 이미 말했듯이 선언문이 발표되고 1년 이상이 지난 1913년 6월이었으므로, 그가 조각가로서 활동한 것은 실상 3년이라는 짧은 기간이었다. 미래파 예술가들은 독일 표현주의 화가들과 마찬가지로 제1차 세계대전에 의해 큰 타격을 입었으며, 보초니 역시 1916년 소집되어 같은 해 8월 기병대 훈련을 받던 중에 말에서 떨어져 세상을 떠나고 말았다. 당시 그의 나이 서른셋이었다. 저 기념비적인 「도시는 봉기한다」(1910년)와 「탄력」(1912년)에서처럼 말이 가지는 역동적인 움직임을 훌륭하게 그려냈던 보초니가 낙마사고로 불의의 죽음을 맞이했다는 것은 아이러니한 일이리라. 하지만 어떤 의미에서는 항상 활동적

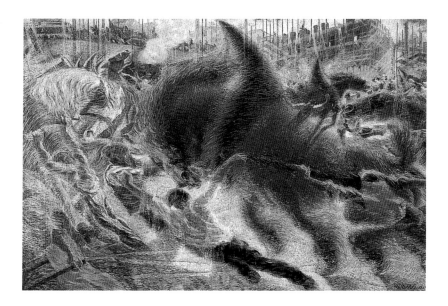

이었던 그에게 어울리는 죽음이었다고도 할 수 있다.

이처럼 짧은, 한정된 시간에도 불구하고 보초니가 수행한 역할은 20세기 조각의 역사에서 놓칠 수 없는 중요성을 띤다. 작품의 수는 그리 많지 않으나, 그 안에 담긴 새로운 미학은 보초니 자신이 인정하듯 기존의 조각 개념을 뒤바꾸어놓는 것이었기 때문이다. 특히 그 조형성과 역사적 의의라는 측면에서 잊을 수 없는 작품은 1912년에 제작된 「공간에서의 병甁의 전개」와 「공간에서의 독특한 형태의 연속성」이다.

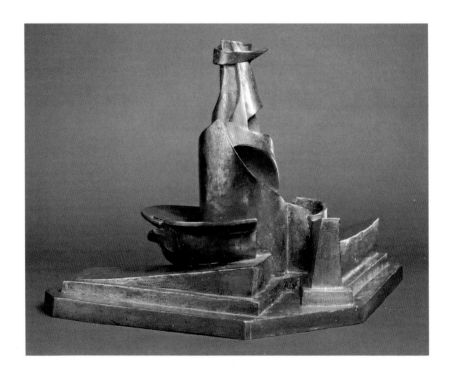

=

「공간에서의 **병**의 전개」 브론즈, 38.1×61×33cm, 1913

'물리적 초월주의' — 운동의 미학

보초니의 미학은 한마디로 우연성을 배제하고 가장 본질적인 것 안에 가급적 많은 표현을 넣는 것이다. 우연성을 배제한다는 것은 시간과 장소에 의해 한정되는 재현, 즉 사실寫實을 부정하는 일이다. 보초니는 거리를 질주하는 말을 그릴 때에도, 풋볼 선수의 역동적인 운동을 주제로 할 때에도, 또는 자전거의 속도감을 표현할 때에도, '언제 어디에서 누가' 같은 구체적인 내용은 전혀 표현하지 않았다. 그에게 관심의 대상은 운동의 역동성 그 자체, 그리고 그에 의해 발생하는 다원적인 공간이었으며, 그 외의 것에는 조금도 관심이 없었다.

보초니는 이처럼 우연적인 것을 철저히 배제하면서, 본질적인 것 안에 가급적 많은 내용을 표현하려고 했다. 그는 여러 선언문과 서문에서 '물리적 초월주의' 라는 표현을 자주 썼는데, 그것은 현실에서는 불가능하다고 생각되는 몇 가지 차원을 하나로 종합함을 일컬었다.

원래 미래파의 주요 관심사인 운동이라든지 속도는 본래 '물리적으로 조형적인 것' 이다. 제논의 역설 이래로 운동은 시간적 · 공간적 모순에 의해서만 성립되었다. 본래 하나의 물체는 어느 주어진 순간에 한 곳에만 존재할 수 있다는 기본적 공리에 도전하는 것이 운동의 본질이다. 그렇기 때문에 합리주의적인 그리스인들은 조각으로 운동을 표현하려 할 때, 운동 자체가 아니라 운동이 발생하기 직전의 모습을 담았다. 미론의 「원반 던지는 사람」에서 볼 수 있듯이, 고대 그리스 조각에 나타나는 움직임의 표현은 역설적이게도 가장 정지된 순간에 달성되는 셈이다.

그러나 미래파의 미학, 특히 보초니의 미학은 어떤 한 순간에 다양한 공

간을 포함하고 한 공간에 몇 개의 시간을 포함하는 운동을 담으려 했다. 그들의 작품이 자주 베르그송의 직관 철학과 연관되어 이야기되는 것도 결코 근거가 없는 일은 아니었다.

이런 '물리적 초월주의'를 보초니는 1912년 파리, 런던 전시회의 카탈로그 서문에서 자기 작품 「거리의 소음이 집 안에 침투하다」(1911년)를 예로 들어 다음과 같이 설명한다.

> 발코니에서 밖을 보고 있는 인물을 방 안에서 보고 그리려 할 때, 우리는 화면을 실제로 보이듯이 창틀에 의해 구분되는 것으로 표현하지 않는다. 우리는 발코니에 있는 인물이 직접 체험하고 있을 여러 시각적 이미지의 총계를 한꺼번에 표현하려 한다. 예를 들어 태양 아래, 거리에서 술렁거리고 있는 군중, 양옆으로 늘어선 건물들, 꽃으로 장식된 발코니 등을 동시에 그리려 한다. 이는 곧 환경의 동시성을 표현하는 것이요, 그 때문에 대상을 해체·분해하는 것이며, 종래의 이론에서 해방되어 완전히 자유로워진 세부를 분산·융합하는 것이다.

그곳에는 어떤 주어진 시간의 스냅 사진 같은 표현이 아니라, 그 이상으

=

「거리의 소음이 집 안에 침투하다」, 캔버스에 유채, 100×100.6cm, 1911

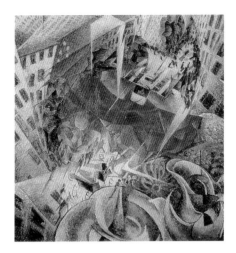

로 기나긴 시간 동안 쌓여온 복잡한 현실이 있다. "회화란 사람이 보는 것과 기억하는 것의 종합이어야 한다"는 지극히 베르그송적인 명제가 거기에서 발생하는 셈이다.

보초니는 1913년 파리에서 열린 조각 전시회 중에 밀라노의 바에르에게 보낸 편지에서 입체파의 조각을 언급한다.

> 아르키펭코의 조각은 고풍스러운 것, 미개의 것에 푹 빠져 있다. 이것은 그릇된 해결법이다. 우리 시대의 원시주의는 고대의 그것과 전혀 다른 것이어야 한다. 우리의 원시주의는 복잡함의 극점에 위치하나, 고대의 원시주의는 단순함의 극점에 위치한다…….

다양한 차원을 하나의 작품에 넣으려는 보초니의 의도는 이 부분에서도 드러난다.

실제로 그의 조각 작품은 그런 '물리적 초월주의'를 나타내는 훌륭한 예이다. 「공간에서의 병의 전개」는 병의 내부 공간과 외부 공간을 조형적으로 하나로 융합하려 하고, 「공간에서의 독특한 형태의 연속성」은 운동에 숨어 있는 몇 개의 이질적인 시간을 하나의 조형에 담으려고 한다.

「동시적 시각」 캔버스에 유채, 60.5×60.6cm, 1911

20세기의 「사모트라케의 니케」

보초니는 이 「공간에서의 독특한 형태의 연속성」을 위해 몇 점의 데생과 습작을 남겼는데, 예컨대 뉴욕현대미술관에서 소장하고 있는 목탄 데생을 보면 그의 의도가 매우 명백히 드러난다. 그 데생은 「근육의 역동성」이라는 제목이 가리키듯, 걷고 있는 벌거벗은 인간의 근육의 움직임을 그린 것인데, 여러 선들은 단순히 신체의 외형을 표현하는 데 그치지 않고 그 부분의 근육에 부과된 움직임마저도 표현하려 한다.

이 「근육의 역동성」과 「공간에서의 독특한 형태의 역동성」의 관련성은 한눈에 보기에도 명백하다. 이 조각 작품은 데생에서 표현된 형태와 움직임을 3차원 형태로 정착시킨 것이기 때문이다. 실제로 「공간에서의 독특한 형태의 역동성」은 부분적으로 보면 인간의 신체와는 별로 관계가 없는 듯 보이지만, 전체적으로 보면 의심할 여지 없이 공간을 활보하는 인간의 모습이 보인다. 한쪽 다리를 앞으로 내밀고 똑바로 정면을 향한 그 모습은 예전에 군함의 뱃머리를 장식했다고 하는 「사모트라케의 니케」의 모습을 떠올리게 한다. 그러나 루브르 미술관에 있는 그 조각이 바람에 펄럭이는 옷자락에 의해 운동을 암시할 뿐 움직임 자체는 배의 움직임이라는, 이를테면 타동적인 것에 의해 규정되는 데 비해 보초니의 작품에서 움직임은 조각의 내부로부터 발생한다. 보다 정확히 말하면, 이것은 운동하고 있는 인간이라기보다는 인간의 운동 그 자체이다.

마리네티는 최초의 선언문에서 자동차는 「사모트라케의 니케」보다 아름답다고 했다. 보초니는 자신의 걸작을 통해 20세기의 「사모트라케의 니케」를 만들어낸 것이다.

에 밀 놀 데

Emil　　Nolde　‖　1867~1956

환상과 현실 사이에서

「트리오」를 중심으로

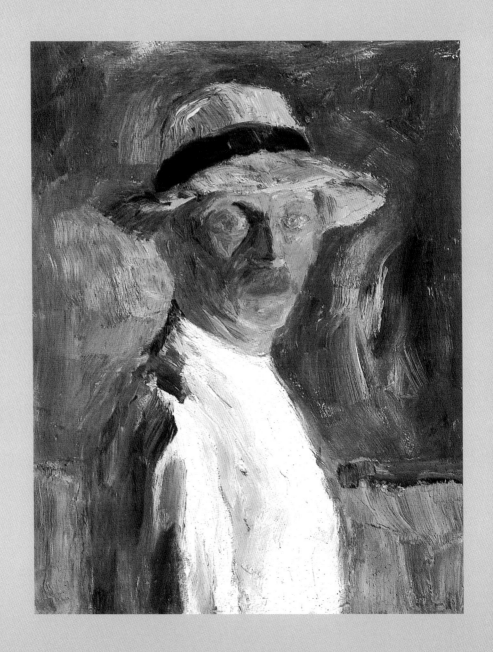

「자화상」, 캔버스에 유채, 83.5×65cm, 1917, 아다와 에밀 놀데 재단

색채에 전부를 걸다

내 주위의 벽에는 새로운 그림이 걸려 있다. 행복한 여름이었던 만큼, 한층 아름답게 보인다. 나는 그렇게 많은 작품을 그리지는 못했다. 그러나 작품들은(그러니까 가장 최근의 작품들) 그곳에 있으면서 쉴 새 없이 나의 눈길을 끈다. 나는 지갑을 들고 있는 검은 악마의 모습을 한 점 그렸다. 그리고 어린아이들이 그리스도를 둘러싸고 있는 그림을 그렸다. 가장 새로운 그림은 좀 특이하다. 마리아의 수태고지 같은 장면이 짙은 노란색과 타는 듯한 붉은색과 보라색으로 눈앞에 떠 있다. 그리면 안 되는 것, 그릴 수 없는 것, 그런 것이 과연 있을까.

색채의 가능성의 범위 내에 있으면 무엇이든 그릴 수 있다. 작품에서 색채 이상으로 중요한 것이 있어서는 안 된다. 그것이 시든, 음악이든, 종교든, 혹은 형태라든지, 정신성이라든지, 유희라든지, 물론 그 반대의 것이라도, 아무튼 안 된다. 나는 오늘 작업을 하면서 그런 생각을 했다.

「트리오」 1929, 아다와 에밀 놀데 재단

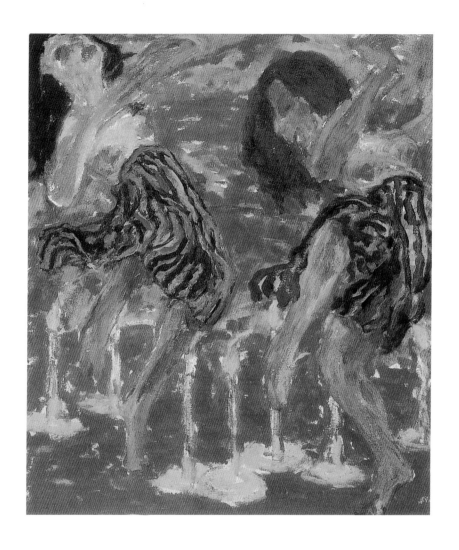

「촛불 춤을 추는 여인들」 캔버스에 유채, 100.5×86.5cm, 1912, 아다와 에밀 놀데 재단

가능성의 한계는 보는 법을 알게 된 눈에는 존재하지 않는다. 다만 그것을 그려낼 예술적 재능을 타고났을 때에 국한된 이야기이지만.

그러나 사고思考라는 것은 종종 꼭 그렇게 제멋대로 먼 곳까지 돌아다니곤 한다. 그것도 가장 아름다운 것을 만들어내려는 바로 그 순간에 사고가 반드시 그 자리에 있어야 할 필요는 없다. 그림을 그린다는 것은 그림을 그리는 일일 뿐, 그 외의 그 무엇도 아니다⋯⋯.

1929년 가을, 에밀 놀데는 제빌에서 친구 한스 페어에게 보낸 편지에서 그림을 그린다는 것의 의미를 이렇게 이야기했다. 편지를 처음 공개한 페어는 "이 편지는 심층심리학자에게 여러 수수께끼를 제기할 것이다"고 말했다. 다소 우회적인 표현이 있기는 해도, 이 편지에서 화가로서 놀데의 각오나 신조의 고백 같은 것이 이야기되었다고 할 수 있다. 1929년이라면 놀데는 이미 예순을 지난 나이였다. 원래부터 강렬한 색채를 즐겨 사용하던 놀데였으나, 노년에 이르러서야 겨우 색채에 전부를 걸 각오를 명백하게 표명한 것이다.

놀데의 이 편지는 여기서 다루는 그의 대표작 중 하나인 「트리오」를 이해하는 데 중요한 단서를 제공한다. 이 편지가 씌어진 1929년에 그는 약 60점 정도의 유화를 그렸는데, 「트리오」는 바로 그 중 한 작품이다.

「트리오」의 주제

이런 단서를 염두에 두고 작품을 보면, 「트리오」(72쪽)라는 제목 자체는

매우 암시적이다. 물론 이 제목은 직접적으로는 세 사람의 등장인물(여기에 그려진 것은 현실의 인간이 아니라 공중을 날아다니는 구름의 정령이지만)을 의미하지만, 동시에 붉은색과 푸른색, 노란색이라는 세 원색의 공명, 문자 그대로의 삼중주를 암시하기도 한다.

베르너 하프트만은 이 작품이 놀데의 작품 중에서, 예컨대 1906년에 목판화로 제작된 「커다란 새」라든지 1919년의 유화 「악마와 학자」 같은 일련의 환상적이고 동화적이며 괴기적인 작품의 계열에 속한다고 해설한다. 확실히 현실과 동떨어진 주제라는 점에서는 그런 분류가 타당해 보이기는 한다. 그러나 이들이 놀데가 색채의 표현력에 강하게 이끌리게 된 시기의 작품임을 생각하면 단순히 주제만으로 분류해서는 안 될 것이다. 이 작품을

놀데의 풍성하고 오랜 작품 활동 가운데 올바로 위치시키려면 주제와 모티프와 표현, 적어도 이 세 가지 측면에서 고찰하지 않으면 안 된다.

이 작품의 주제는 이미 앞에서도 이야기했듯이 환상적이고 동화적이다. 하지만 그런 단순한 말로는 아무것도 설명하지 못한다. 원래 놀데는 지극히 강렬한 환상력의 소유자였으므로, 그의 작품은 정도의 차이가 있을 뿐 어느 것이나 '환상적'이기 때문이다. 환상력이 강한 예술가일수록 자기 고유의 주제를 가지고 있는 법인데, 놀데의 경우도 예외가 아니었다. 그의 '환상'은 몇 가지로 구분할 수 있는데, 종교적 주제를 제외하면 놀데가 가장 즐겨 그린 것은 풍경, 특히 바다의 풍경과 꽃이었다. 이 작품들의 표현은 환상적이나 주제 자체는 지극히 현실적이다. 그 외에 현실에는 존재하지 않는 악마나 괴물을 그린 일련의 작품이 있는데, 구름의 정령을 그린 이 「트리오」는 그런 비현실적인 주제의 작품에 속한다.

화면의 배경은 진한 청색으로 덮여 있는데, 이는 아마도 밤하늘의 암시라 생각된다. 하지만 낮의 하늘이라 해도 상관없다. 밤이라면 구름의 정령들의 옷이 이렇게 선명한 색채로 보일 리가 없다는 논리적인 이유를 들어 낮의 하늘이라 주장할 수도 있겠지만, 어차피 그런 논리를 무시하는 것이 환상적인 회화의 특징이기 때문이다. 이와 관련해서 한스 페어가 전하는 흥미로운 일화가 있다. 뉴기니 여행을 마치고 돌아온 놀데는 페어에게 현지에서 그린 작품을 보여주었다. 페어가 뉴기니의 하늘은 정말로 이렇게 터무니없는 녹색이냐, 아니면 그림을 그리다 보니 실제보다 진한 색으로 그리게 된 것이냐고 묻자, 놀데는 이렇게 대답했다고 한다.

실제로 어느 쪽이었는지는 알 수 없다. 그러나 각각의 색을 따로 생각해서는 안 된다. 이 녹색이 다른 색에 대해 어떤 관계에 있는가, 중요한 것은 그것뿐이다.

그러므로 「트리오」에서도 배경의 진한 청색이 밤하늘인지 낮의 하늘인지 물어도 놀데는 십중팔구 모른다고 대답했을 것이다. 이 하늘의 청색은 구름의 정령의 노란색, 붉은색과의 관계에서만 중요하기 때문이다.

그러나 주제를 설명할 때에는 불가피하게 어느 한 쪽으로 단정할 수밖에 없다. 하프트만은 화면 전체의 분위기에서 여름밤이 느껴진다고 하는데, 어쩌면 그처럼 '느낌'으로 판단하는 것이 가장 좋을지도 모른다. 하프트만을 따라 여름의 밤하늘이라고 한다면, 그 밤하늘의 보라색 구름 위에 두 구름의 정령이 서서 이야기를 하고 있다. 그들의 다리와 옷자락의 일부는 구름 속에 있으므로 보랏빛으로 물들어 있다. 이것이 화면 왼편의 두 정령이다. 제3의 정령은 구름에서

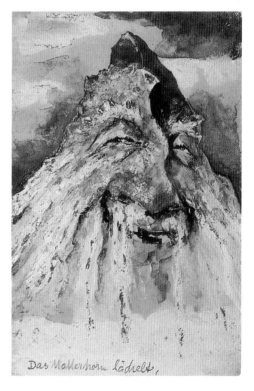

=

「마터호른은 웃고 있다」 혼합재료, 14×9cm, 1896, 아다와 에밀 놀데 재단

떨어져 다이빙이라도 하는 듯한 모습으로 공중에 거꾸로 서 있다. 아마 하계가 어떻게 돌아가고 있는지 살펴보고 있는 것이리라.

구름의 정령은 말할 것도 없이 자연의 의인화이다. 여기서 자연에서 살아가는 생명을 믿는 독일 낭만파의 범신론적 자연관과 격세유전을 읽을 수도 있다. 그러나 「트리오」의 의인화는 신비화라기보다는 오히려 풍자화에 더 가깝다. 구름의 정령들의 표현과 포즈에는 무의미한 느낌과 더불어 희극의 어릿광대를 생각나게 하는 구석이 있다. 놀데는 유화를 그리기 시작하기 전인 1894년에 「마터호른은 웃고 있다」는 그림엽서를 그린 적이 있는데, 이 또한 정신에 의한 자연의 의인화라고 할 수 있다.

가면극의 세계

놀데가 이처럼 환상적인 주제를 즐겨 그린 것은 특별한 환상력을 지니고 있기 때문이다. 그는 악마라든지 요정 같은 비현실적 존재마저도 자기 눈으로 볼 수 있었다. 놀데의 어머니는 요즘 말하는 천리안의 소유자로, 미래의 일을 여러 번 예고했다고 전해진다. 그것이 사실인지 아닌지는 차치하고, 놀데 자신의 말로 판단하건대 그는 어머니의 초능력을 신뢰하고 있었다. 놀데 자신도 자주 환각을 보았으며, 그런 때에는 악마 등을 현실의 사람처럼 확실하게 볼 수 있었다고 한다. 앞에서 언급한 「악마와 학자」는 그런 환각의 산물이었다.

놀데에게 현실 세계와 환상 세계는 그다지 분명하게 구별되지 않았다. 현실의 꽃도 언젠가 환상 세계의 것이 되고, 벌건 대낮의 환각도 언젠가 현

실의 존재가 된다. 놀데는 1909년 무렵 "다음에 올 새로운 시대에는 현실과 환상의 중간에 위치하는 예술을 만들어야 한다. 예를 들면 뵈클린의「낙원」과 지극히 사실적으로 그려진 소의 중간에 있는 예술이 필요하다"고 말했는데, 이는 사실 놀데 자신의 예술을 표현한 것이나 다름없다. 놀데가 자주 가면을 주제로 삼았던 것도 아마 가면이 바로 '현실과 환상의 중간에' 있기 때문이었을 것이다. 그러고 보면「트리오」의 화면에서 연기되는 환상 희극은 셰익스피어의『한여름 밤의 꿈』처럼 가면극이다.

춤의 모티프와 근원에의 충동

「트리오」는 주제 면에서 보면, 놀데가 즐겨 그리던 비현실적 환상 회화, 무의미하지만 동시에 어딘가 우스꽝스러운 가면극의 세계이다. 그러나 등장인물의 모티프 면에서는 놀데 작품의 다른 계열과 결부된다. 즉 '춤' 혹은 '무희'를 다룬 일련의 작품에 속한다.

그것은 말할 것도 없이 화면 오른쪽에 거꾸로 서 있는 구름의 정령이 놀데가 즐겨 사용하던, 곡예를 생각나게 하는 장식적 곡선이 효과적으로 사용되는 모티프이기 때문이다. 예컨대 구약성경에 나오는 이스라엘 사람들의 황금송아지 숭배를 다룬 1910년의 유화「황금송아지를 에워싼 춤」(80쪽)에서 주된 모티프가 되는 일단의 춤추는 사람들이라든지,「촛불 춤을 추는 여인들」(72쪽)에서 바닥에 세워놓은 촛불들 사이를 빙글빙글 춤추며 돌아다니는 여자들을 보면 그 점을 명백히 알 수 있다. (이 춤의 모티프는 유화뿐 아니라 흑백 목판에도 종종 등장한다.)

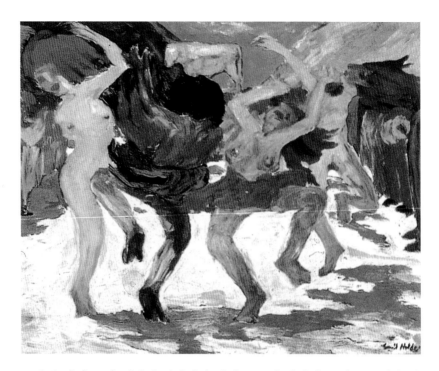

종종 자기 꿈의 세계에 틀어박혀 있던 고독한 환상가 놀데는 그래서 더욱 화려한 색채의 난무를 보이는 격렬하고 역동적인 움직임에 매혹되었던 것 같다. 페어의 회상에 의하면, 놀데는 곧잘 카바레나 댄스홀을 찾아가서 춤추는 사람들의 화려한 동작을 스케치하곤 했다. 한번은 춤추는 사람들을 너무 빤히 쳐다본 바람에, 청년들이 시비를 걸어서 그림 그리기를 포기해야 했던 적도 있었다.

원래 놀데의 시대는 화려한 춤의 시대였다. 보나르와 같은 해인 1867년에 태어난 놀데는 유럽의 세기말을 풍미한 화려한 스펙터클과 새로운 춤에 열광하는 청년이었다. 처음에는 이사도라 덩컨에 매혹되었으나, 후에 오스

―
「황금송아지를 에워싼 춤」 캔버스에 유채, 1910

트레일리아에서 온 사하레트와 '전기 날개를 단 거대한 나비'라는 별명을 가지고 있었던 미국 태생의 무용수 로이 풀러 등에게 깊은 감명을 받았다. 또 그 뒤에는 대담하고 자유분방한 움직임으로 유명한 전위 무용가 마리 비그만과 그녀의 제자인 파루카와 친교를 맺기도 했다.

미얀마를 여행했을 때에는 매일 밤 모닥불 불빛 속에서 추는 격렬하고 야성적인 춤을 구경하러 나갔고, 그라나다에서는 집시들의 열광적인 춤에 매료되었다. 그는 회상이나 편지에서 춤의 매력을 언급하는 일이 많았다. 작품에서는 물론 이미 앞에서 말했듯이, 유화·수채화·판화를 막론하고 많은 작품에서 춤추는 장면을 다루었다.

놀데가 그 정도로 춤에 매료된 것은 화려하고 다채로운 아라베스크의 매력에 사로잡혔기 때문이기도 하지만, 그와 동시에 모든 상념을 거부한 채 그저 열광적으로 춤추고 있는 무희들의 모습에서 인간 생명의 근원적인 무언가를 보았기 때문이었다. 예컨대 오스트레일리아의 무용수 사하레트의

「촛불 춤을 추는 여인들」 목판, 29×24.3cm, 1917, 로스앤젤레스 카운티 미술관

춤에 대해 그는 다음과 같이 말했다.

> 검은 머리채를 휘두르면서 격렬하고 야성적으로 움직이며 돌고 있는 그녀
> 는 어떤 환상적인, 원原세계적 존재로까지 고양된 것 같았다…….

사카자키 오쓰로가 『밤의 화가들』에서 지적했듯이, 이 '원세계적 존재'
라는 말은 놀데의 작품을 이해하는 열쇠이다. 즉 놀데는 단순히 풍속적인
흥미 때문에 그런 다채로운 춤에 매료된 것이 아니며, 그 내면에는 보다 근
원적인 것에 대한 충동이 있었다. 그렇기 때문에 종교적 주제를 다룬 그의
작품에서도 종종 인물들이 격렬한 움직임을 보이는 것이다. 그런 의미에서
환영과 현실이 구별되지 않는 환상가 놀데와 격렬하게 몸을 비트는 무희의
모습을 그리는 놀데는 본질적으로 동일하다고 할 수 있다.

거의 곡예나 다름없을 정도로 격렬한 움직임을 보이는 모티프로 구성됨
에도 불구하고, 춤을 그린 놀데의 작품이 일관되게 일종의 침묵으로 지배
되는 것은 아마도 그 때문일 것이다. 화려한 동작과 강렬한 색채에 의해 표
현되면서도, 놀데의 춤에는 예컨대 로트레크와 포랭의 춤에 나타나는 세속
적인 소란스러움은 거의 보이지 않는다. 로트레크가 그린 물랭루주의 화면
에서는 프렌치 캉캉의 리듬이 느껴지지만, 놀데의 춤은 우리를 머나먼 비
현실적인 세계로 데리고 가버린다. 그가 즐겨 카바레나 댄스홀에서 스케치
를 했다고는 해도, 그것은 로트레크나 드가처럼 한순간의 무희의 포즈로
춤의 온갖 움직임을 스냅 사진처럼 집약적으로 포착하려고 했기 때문은 아
니었다. 놀데는 오히려 무희들의 포즈에서 소란스러운 현실을 벗어나 영원

의 존재에 결부되는 순간을 포착했다. 그가 '원세계적 존재'라고 부른 것이 바로 그런 영원성이었다. 놀데가 그린 격렬하게 몸을 비트는 무희의 모습은 기도하는 모습이기도 한 셈이다.

이 점에 관해서 놀데 자신도 상당히 흥미로운 고백을 한 적이 있다. 그가 즐겨 카바레 등을 다니며 무희들을 스케치했다는 일화는 앞에서도 서술한 바 있으나, 그것을 그리는 방법에 대해 그는 이렇게 말했다.

> 나는 운동을 그릴 때 대상을 순식간에 포착하고 나면, 그 대상을 두 번 다시 쳐다보는 일이 없다. 그러므로 다음에 내가 눈을 들었을 때에는 상대방은 당연히 전혀 다른 포즈를 하고 있다. 이런 식으로 나는 운동을 그릴 수 있게 되었지만, 그것은 이를테면 '정지 속의 운동'이라 할 것이다…….

'정지 속의 운동'이라는 일견 모순된 말에 놀데의 무희들의 세계가 전부 담겨 있다. 「트리오」에서 곡예사 같은 포즈를 취하고 있는 구름의 정령 역시 이들 무희와 같은 핏줄을 이어받고 있는 것이다.

회색에서 출발하다

놀데의 환상적 주제와 춤의 모티프가 만나는 접점에 위치하는 「트리오」는 놀데가 일생을 바쳐 추구했던 색채 표현의 가장 빛나는 승리이기도 하다. 이 그림에서는 파란색과 주황색이라는 보색 관계와 파랑, 빨강, 노랑의 삼원색 간 상호작용이 기조가 되어 놀라울 정도로 풍부한 색채의 화음을 낳

고 있다.

그렇다고 해서 색채가 다양하고 풍부하다는 뜻은 아니다. 오히려 놀데의 작품을 젊은 시절의 작품부터 시대순으로 살펴보면, 만년으로 갈수록 단순화되고 색채의 가짓수가 적어짐을 알 수 있다. 실제로 놀데의 절친한 친구였던 페어는 해가 갈수록 놀데의 팔레트는 물감의 종류가 적어졌다고 전하고 있으며, 놀데 자신도 "나의 팔레트는 나이를 먹을수록 단순해졌다"고 말했다.

하지만 그렇다고 해서 젊은 시절에 다채로운 색을 구사했느냐 하면 그런 것도 아니었다. 놀데가 젊은 시절에 그린 작품은 매우 여러 종류의 물감을 사용하기는 했으나, 그것들이 서로 상호작용을 하지 않는 경우가 많았다. 표현상의 색채 효과라는 점에서 보면, 색채가 적은 만년의 작품이 오히려 훨씬 풍려하다고 할 수 있다. 그 점에 대해 놀데 자신도 다음과 같이 이야기했다.

그림을 그리기 시작했을 무렵, 나는 이미 충분히 여러 색채를 사용하고 있었다. 그러나 그저 다채롭기만 했을 뿐, 그 색채들이 조화를 이룬다고는 할 수 없었다. 나는 색채가 갖는 미묘한 뉘앙스를 근본부터 철저하게 배우기 위해 가장 단순한 회색으로 돌아갈 필요를 느꼈다. 그리고 그 회색에서 시작해 조금씩 다시 색채를 늘려갔다. 그 결과, 지금은 단순히 풍부한 색채를 쓰는 것이 아니라 화면을 조화롭게 구성할 수 있게 되었다……

놀데가 이렇게 말한 것은 1909년의 일로, 여기에 이미 그의 색채 표현이

나아가는 방향이 명백하게 드러나 있다. 그는 종종 '색채화가'라고 규정되었고 본인도 그런 정의를 인정했지만, 그것은 결코 화려한 색채를 여럿 사용한다는 의미는 아니었다.

색채에 대한 놀데의 이런 생각은 해를 거듭하면서 점점 더 강한 신념으로 굳어졌다. 제1차 세계대전 후에 그는 전쟁의 시대를 돌이켜 "전쟁 중에 물감이 몇 개 없어졌다. 그러나 별로 중요한 일은 아니었다. 네다섯 종류의 색만으로도 열두 종류의 색을 썼을 때와 마찬가지로 훌륭하게 그림을 그릴 수 있다"고 말했는데, 색채를 원하는 대로 마음껏 다룰 수 있다는 그의 자신감이 엿보인다.

「트리오」에서는 색채를 다루는 그의 능숙한 솜씨가 유감없이 발휘되고 있다. 전체의 기조를 이루는 것은 무겁게 가라앉은 배경의 청색과 세 구름의 정령이 입고 있는 노란 의상의 콘트라스트이지만, 여기서 노란색은 가운데 있는 정령의 거의 원색에 가까운 노랑을 중심으로 왼쪽 정령의 주황색과 오른쪽에 거꾸로 서 있는 정령의 녹색이 나는 노랑, 이렇게 세 가지로 명확한 차이를 보인다. 그리고 배경에서는 밤하늘에 떠 있는 구름 덩어리의 보라색이, 인물에서는 얼굴과 손발에 나타나는 적색과 갈색이 미묘한 악센트가 되어 화면 전체에 다채로운 변화를 주고 있다. 색의 수는 그리 많지 않지만, 표현상의 효과는 실로 훌륭하다.

물론 이 작품의 화면 구성에 대해 이야기하려면, 색채 효과 외에도 그 색채를 지지하는 형태의 단순하면서도 균형 잡힌 구성을 빼놓을 수 없다. 세 구름의 정령 중에서 왼쪽 두 사람은 문자 그대로 구름 덩어리를 생각나게 하는 부드러운 유선형의 옷을 입고 있고, 오른쪽에 있는 정령은 몸통 부분

이 잘록하게 들어가고 끝으로 갈수록 넓어지는 옷(세기말에 많은 예술가들이 즐겨 그렸던 로이 풀러의 의상을 생각나게 한다)을 입고 있다. 그러나 어느 쪽이든 유려한 곡선으로 둘러싸인 평평한 색의 면으로서 크나큰 장식적 효과를 띠는 것은 마찬가지이다. 왼쪽에 있는 두 정령이 서 있는 보라색 구름 덩어리 역시 마치 저음부 반주처럼 유선형의 형태를 되풀이한다. 단순하면서도 계산된 구도가 놀데가 추구하는 색채의 장식적 효과와 강렬한 표현성을 든든하게 받치고 있는 것이다.

단순하면서 풍려한 작품 세계

놀데가 강렬한 색채를 얼마나 열심히 추구했는지를 보여주는 일화가 있다.

그는 자기가 쓰고 싶은 색을 칠한 판을 몇 주 동안 집 밖에 내놓고 비바람을 맞힌 다음 이번에는 찬장 속에 던져 넣어두었다가 한참 후에 꺼내서, 그렇게 해도 처음의 빛을 잃지 않은 색만을 자기 작품에 사용하려 했다고 한다. 또한 페어에게 다음과 같이 이야기한 적도 있었다.

나의 꽃 그림에 대해 사람들은 그 색채가 너무 과장되었다고 비난했다. 그러나 그런 비난은 옳지 않다. 나의 그림을 진짜 꽃들 틈에 놓아본 적이 있었는데, 자연의 색에 비하면 훨씬 차분하고 수수했다. 우리는 우리의 눈이 얼마나 진실을 왜곡된 모습으로 파악하고 있는지 모르고 있다……. 그러므로 나는 그림을 그릴 때 가급적 그림자가 질 때, 날이 흐릴 때라든지 저물녘에 그린다. 색이 그때 가장 명확하게 보이기 때문이다. 태양은 형태와 색채를

너무 강렬하게 녹여버린다. 그러면 색은 안 보이고 빛밖에 보이지 않게 된다……

　여기에서도 놀데는 명백히 색채화가로서의 자신을 확인하고 있다. 그의 색채는 인상파의 색채처럼 자연의 빛을 옮기는 것이 아니며, 단순히 바깥 세계의 사물을 재현하는 것도 아니었다. 그의 색채에는 고유의 세계가 있었다.
　서두에 인용했던 페어에게 보낸 편지에서 놀데가 "색채의 가능성의 범위

내에 있으면 무엇이든 그릴 수 있다"고 이야기한 것은 거꾸로 말하면 색채가 지니는 표현력의 가능성을 한계까지 시험해보고 싶다는 말이나 다름없었다.

그는 특히 만년의 작품에서 가급적 단순한 형태로 색채가 갖는 가능성을 개발하려고 노력했다. "그림을 그린다는 것은 그림을 그리는 일일 뿐, 그 외의 그 무엇도 아니다"고 잘라 말한 그의 말에는 화가에게 본래 유일한 표현 수단이어야 하는 색채를 절대적으로 신뢰하는 화가의 모습이 담겨 있다. 놀데의 작품이 가끔 자연에서 멀어져 추상화에 근접하는 것도 이런 회화관繪畵觀의 당연한 귀결이라 하겠다.

놀데는 여든아홉 해의 긴 생애를 살면서 1천 점이 넘는 유화를 남겼다. (물론 판화와 수채화도 다수 있다.) 그러나 그 충실한 제작 활동의 성과 중에서도 「트리오」만큼 단순하면서도 풍려한 작품은 그리 많지 않다. 「트리오」는 환상가 놀데의 특질 전부를 포함하면서 회화로서도 훌륭한 작품이다. 이 걸작을 그리면서 놀데는 아마도 내내 "그림을 그린다는 것은 그림을 그리는 일일 뿐, 그 외의 그 무엇도 아니다"라고 마음속으로 중얼거렸겠지.

여자들이여,
아이들이여

__「게르니카」를 중심으로

여자들, 아이들은

그 맑은 눈동자 속에

누구나 보물을 가지고 있다.

봄의 새싹과 맑은 젖을,

그리고 미래를.

여자들, 아이들은 눈동자 속에

누구나 보물을 가지고 있다.

남자들은 온 힘을 다해 그것을 지킨다.

여자들, 아이들은 눈동자 속에

누구나 붉은 장미를 가지고 있다.

각각 핏방울을 뚝뚝 떨어뜨리는 장미를…….

여자들이여, 아이들이여

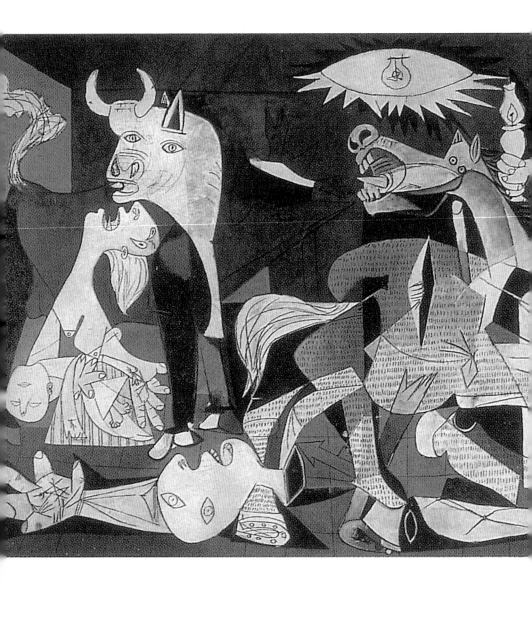

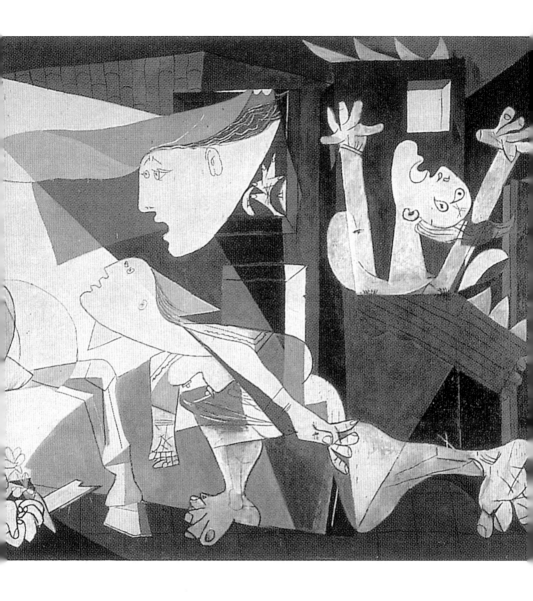

「게르니카」 캔버스에 유채, 349.3×776.6cm, 1937, 프라도 미술관

1937년 4월 에스파냐, 게르니카

피카소와 친했던 시인 폴 엘뤼아르는 「게르니카의 승리」라는 시에서 앞과
같이 노래했다. 사실 피레네 산중에 있는 바스크 지방의 유서 깊은 마을 게
르니카의 비극에서 주역은 '여자들, 아이들'이었다. '남자들'은 자기에게
소중한 사람들을 지키기 위해 '온 힘을 다해' 싸웠다. 그러나 근대적인 장
비를 갖춘 대형 폭격기가 빗발처럼 폭탄을 퍼부어대는 속에서 '남자들'의
노력도 소용이 없었다. 평화로운 마을 게르니카는 순식간에 폐허가 되었
다. 그러나 그 이름은 피카소에 의해 영원히 기념되었다.

비극은 1937년 4월 26일에 시작되었다. 프랑코 장군을 지지하는 독일 나
치 공군의 폭격기 편대가 돌연히 게르니카 시를 습격한 것이다. 그 사실은
물론 순식간에 전 세계에 보도되었다. 다음 날인 27일, 영국의 『더 타임스』
는 공습의 규모를 다음과 같이 전했다.

바스크 지방에서 가장 오래된 도시요, 문화 전통의 중심지이기도 한 게르니
카는 어제 갑자기 습격한 공군 편대에 의해 완전히 파괴되었다. 후방에 있
는 이 무방비 도시를 덮친 폭격은 정확하게 세 시간 반 동안 계속되었다. 그
세 시간 반 동안 융커 형 폭격기, 하인켈 형 폭격기, 그리고 하인켈 형 전투
기 3종의 독일 기종으로 구성된 강력한 대규모 편대가 1000파운드 이상의
폭탄과 3000개 이상의 2파운드 알루미늄 소이탄을 쉴 새 없이 도시에 퍼부
었다. 한편 전투기 부대는 시가지 중심 부근을 저공비행하면서 갈팡질팡하
는 시민들에게 기관총 사격을 가했다. 도시 전체가 순식간에 화염에 휩싸였
다. 바스크 국민회의의 회의장이자, 바스크 민족의 귀중한 자료가 다수 보

관되어 있는 유서 깊은 의사당을 제외한 온 도시가 괴멸되고 말았다……

　기사가 전하듯이, 도시는 철저하게 파괴되었다. 프랑코 장군을 지지하는 국가주의자들과 공화파가 싸우는 내란이 그 전 해부터 계속되고 있었지만, 전란에서 멀리 떨어진 게르니카 시는 평화를 지키고 있었다. 그러니 오랜 역사를 지닌 이 유서 깊은 도시에 아무런 예고도 없이 무차별 폭격과 기관총 사격을 행한 이 폭거를 전 세계 사람들이 격렬히 비난한 것도 당연한 일이었다. 이미 30년 이상을 파리에서 살면서도 조국 에스파냐에 대한 애정을 잃지 않던 피카소가 이 소식을 듣고 분개한 것도 쉽게 이해가 된다.

비극의 예고 ─「프랑코의 꿈과 거짓」

물론 게르니카의 비극이 있기 전부터 피카소는 공화파를 지지하고 프랑코파를 반대하는 태도를 확실하게 표명했다. 그는 자신의 작업실에 남겨두었던 그림을 팔아서 공화파를 위해 여러 차례 기부했으며, 공화국 정부가 '신예술의 벗' 모임의 추천으로 자신을 마드리드의 프라도 미술관 관장으로 임명했을 때에도 선전 효과를 노린 임명이라는 것을 알면서도 공화파를 지지하는 자신의 입장을 명백히 하고자 '부재 관장'의 자리를 수락했다.

　그 뒤 내란이 악화되면서 프라도 미술관의 작품을 소개疏開할 수밖에 없게 되었다는 뉴스를 듣고, 피카소는 쓸쓸한 듯이 "그렇다면 나는 텅 빈 미술관의 관장인 셈"이라고 중얼거렸다고 한다.

　그뿐만이 아니었다. 1937년 1월에는 공화파의 군사력이 점차 내리막길

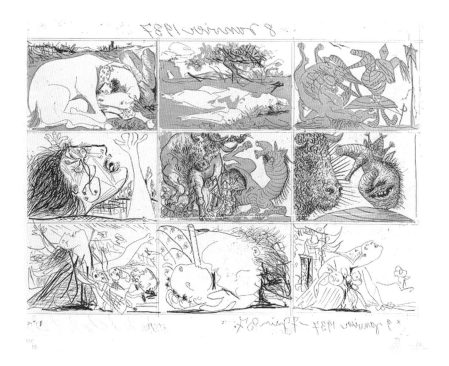

을 걷는 상황에서 피카소는 자기에게 자신 있는 무기로 독재자에 대한 공공연한 공격을 개시했다. 「프랑코의 꿈과 거짓」이라는 제목이 붙은 두 장의 동판화 앨범이 그것이었다. 이 동판화는 각각 아홉 부분으로 나뉘어 있는데, 끔찍한 괴물의 모습을 한 권력자와 그의 폭정에 고통받는 민중의 모습을 강한 표현력에 의해 환상적으로 그려내고 있다. 원래는 아홉으로 나뉜 각 부분을 따로 떼어서 전부 열여덟 점의 판화로 제작할 예정이었으나, 아홉 그림을 한 화면에 모아놓은 편이 훨씬 효과적이라고 생각해서 그대로 두게 되었다고 한다.

피카소는 판화만으로 만족하지 않고, 거기에 직접 시를 지어 덧붙이기까

=
「프랑코의 꿈과 거짓」 동판화, 동판 크기 31.6×42cm, 판화지 38.2×56.5cm, 1938, 메트로폴리탄 미술관, 뉴욕

지 했다. 초현실주의적인 이미지로 가득 찬 시는 어떤 의미에서 훗날의 게르니카 사건을 예고했다고도 할 수 있다. 그는 손으로 직접 쓴 산문시를 두 장의 판화와 함께 묶어 「프랑코의 꿈과 거짓」이라는 제목의 판화 앨범으로 세상에 내놓았다.

올빼미의 판당고, 불길한 문어의 칼의 초절임, 머리 꼭대기를 동그랗게 깎고 프라이팬의 한가운데에 벌거벗고 서 있는 수세미─그것은 그가 끄는 소의 심장에 붙은 딱지로 튀긴 대구 아이스크림 콘 위에 놓여 있다─노린재의 말 잼으로 가득 찬 그의 입─달팽이가 내장을 맞대어 비틀며 울리는 피의 방울 포도도 꽃 무화과도 아닌 발기한 새끼손가락─구름을 짜서 물들이는 빈약한 기술의 코미디─쓰레기차의 화장 크림─울부짖는 시녀들의 약탈─그는 소시지와 구멍이란 구멍마다 전부 넘치는 관을 어깨에 메고─분노는 그의 이빨을 채찍질해서 모래 속에 처넣는 그림자의 윤곽을 비튼다. 반 동강난 말, 태양은 백합의 로켓을 멸치가 넘쳐나는 그물눈에 꿰매어 붙이는 파리에게 그 말[馬]을 읽게 한다─쥐구멍, 남루한 궁전의 은신처, 그 개가 있는 이[蝨]의 랜턴─프라이팬 속에서 튀겨지고 있는 깃발은 그를 사살하는 핏방울에 부어진 먹물 속에서 몸부림치고─구름으로 올라가는 길의 다리를 묶는 벌꿀 바다는 내장을 부식하고, 길을 덮은 베일은 극도의 고뇌로 노래하며 춤춘다─어지러이 날아다니는 낚싯대, 그리고 이삿집 마차의 일급 매장의 빵 먹기 경쟁─말라붙은 빵의 거미줄 위를 구르는 찢어진 날개, 그리고 설탕을 섞은 밥의 투명한 물, 그리고 채찍이 그의 양 볼에 그리는 벨벳─빛은 흉내쟁이 거울 앞에서 눈을 가리고, 그리고 불꽃이 얼어붙은 과자 조

각은 상처가 벌어진 입술을 깨문다―아이들의 비명, 여자들의 비명, 새들의 비명, 꽃들의 비명, 목재들의 그리고 돌들의 비명, 벽돌들의 비명, 가구들의 침대들의 의자들의 커튼들의 냄비들의 고양이들의, 그리고 종이들의 비명, 서로 할퀴고 싸우는 냄새들의 비명, 큰 솥에서 펄펄 끓어오르는 비명들의 어깨를 찌르는 연기의 비명, 발이 바위에 남긴 자국 속에 지갑과 주머니가 숨겨놓은 접시로부터 태양이 닦아내는 솜을 물어, 뼈를 깨물고 이빨을 부러뜨리는 바다를 넘치게 하는 새의 비^悲의 비명.

이 시는 문학으로서는 일류라고 할 수 없을지 몰라도, 여러 무의미한 이미지가 변모를 거듭하면서 서로 다투고 있을 뿐 아니라 하나의 이미지에 촉발되어 새로운 이미지가 차례차례 생겨나는 점까지 피카소의 회화 세계를 충실하게 반영하고 있다. 게다가 마지막 부분의 "아이들의 비명, 여자들의 비명……"으로 시작하는 구절은(엘뤼아르의 시에서와 마찬가지로 여기서도 "아이들, 여자들"이 주역이다) 읽는 사람을 끌어들일 만큼 박력이 넘친다. 이런 역동적인 효과는 피카소의 회화가 갖는 힘과 동일하다.

사실 이 시를 읽고 나서 「프랑코의 꿈과 거짓」을 자세히 살펴보면 달팽이의 내장 같은 것이라든지, 울부짖는 어머니 등 공통된 이미지를 다수 발견하게 된다. 목에 들이댄 창에 겁에 질려 벌벌 떠는 어머니, 그런 어머니에게 매달린 아이들, 죽은 아이를 안고 불타는 집에서 기어 나오듯이 도망치는 어머니, 창에 찔린 아이의 시체를 끌어안고 죽은 어머니 등 처참한 이미지는 「게르니카」의 세계로 이어진다. 피카소가 예술가의 날카로운 직관력으로 이미 앞으로 닥쳐올 비극을 예고하고 있다고도 할 수 있으리라.

비극의 모티프 군들

그러므로 게르니카 폭격 소식을 듣고 피카소는 당연히 격한 분노와 함께 창작 의욕을 불태웠다. 마침 그에게는 그 해 가을 파리에서 열릴 예정인 만국박람회의 에스파냐 공화국관에서 벽화를 제작해달라는 의뢰가 들어와 있었다. 공화국 정부로서는 그것도 하나의 선전이었음에 틀림없었을 테지만, 피카소는 기꺼이 그런 역할을 수락했다. 그의 머릿속에는 「프랑코의 꿈과 거짓」에 등장하는 다양한 이미지가 들끓고 있었을 것이다. 그것이 화면에 쏟아져 나오는 데에는 약간의 자극만으로도 충분했다. 게르니카의 공습 소식이 그의 창작력에 불을 붙여 폭발시키는 도화선 역할을 다한 셈이다.

실제로 게르니카 공습에서 며칠 지나지도 않아 최초의 스케치들이 완성되었다. 아직 매우 대략적인 스케치이기는 했으나 창에 찔려 고통스러워하는 빈사의 말이라든지, 누워 있는 병사, 그리고 건물의 창밖으로 등불을 내밀고 비극을 목격하는 여자 등, 후에 「게르니카」의 주된 구성 요소가 되는 모티프들이 명확히 등장한다. 예컨대 5월 2일에 그려진 두 점의 '구성 습작'은 매우 단순한 선묘이면서도 완성작이 가진 주된 요소의 대부분을 포함하고 있다.

「게르니카」는 다행히도 완성작에 앞선 스케치, 소묘 등 60여 점의 밑그림이 정확한 날짜와 함께 남아 있다. 게다가 최종적인 대작도 역시 그리는 도중의 과정이 기록에 남아 있으므로, 그들 자료를 바탕으로 반년에 걸친 창작 과정의 하루하루를 추적할 수 있다. 실제로 루돌프 아른하임 교수는 『피카소의 게르니카, 회화의 생성 과정』(캘리포니아 대학 출판부, 1962년)에서 날카로운 심리학적 해석과 함께 이들 밑그림을 상세히 분석한다. (20

세기 최대의 기념비적 작품이라는 「게르니카」의 탄생에 관해 이렇게 많은 상세한 기록이 남아 있는 것은, 그 무렵 피카소의 새 애인으로 등장했던 도라 마르의 노력 덕택이었다.) 이들 밑그림을 날짜순으로 보면, 처음에 전체 구도를 잡는 매우 간단한 스케치가 있고, 뒤를 이어 각각의 구성 요소, 즉 말, 그것도 몸부림치며 괴로워하는 빈사의 말, 그 말과는 대조적으로 의연하게 서 있는 황소, 아이를 안고 사다리를 타고 내려오는 어머니, 죽은 병사, 울고 있는 여자들 등 다양한 요소들이 등장한다. 이런 모티프들이 최후의 완성작에 포함되는 것은 밑그림과 완성도를 비교해보면 쉽게 알 수 있지만, 게르니카 시의 비극을 주제로 삼으면서도 실제로 폭격을 당한 거리와 사람들을 그리지 않고 이처럼 상징적인 모티프를 사용하는 점이 「게르니카」의 강한 표현력을 설명하는 한 가지 이유라고 하겠다. 실제로 도시 인구 1만 명의 대부분이 학살된 이 비참한 사건을 그리면서도, 피카소는 도시를 암시하는 야외 풍경은 전혀 그리지 않고 반쯤은 상징적인 실내로 화면을 설정한다. 등장인물은 겨우 여섯 명, 거기에 말과 소와 새를 더해도 열 개도 채 안 되는 주요 모티프의 조합으로 화면이 구성된다. 죽은 아이를 품에 안고 하늘을 우러르며 통곡하는 어머니, 불타는 집에서 양 손을 치켜들고 뛰어내리는 여자 등 생생한 모티프들도 없는 것은 아니지만, 말과 소, 램프를 손에 든 여자(실제 폭격은 낮에 있었다) 등이 커다랗게 클로즈업되는 점을 보아도, 이것이 현실의 정경을 묘사한 것이 아니라 극히 상징적인 장면임을 명확히 알 수 있다.

그렇기 때문에 오늘날까지도 각각의 모티프가 무엇을 의미하는지 다양한 논의가 벌어지고 있다. 예컨대 중앙에 있는 빈사의 말은 프랑코의 군사

력에 고통받는 에스파냐의 민중이라든지, 등불을 들고 있는 여자는 에스파냐 내란을 지켜보는 유럽 제국을 나타낸다는 등의 해석이 있다. 특히 화면 왼쪽 끝에 등장인물(?) 중에서 유일하게 아무런 움직임도 표정도 나타내지 않고 조용히 서 있는 황소에 대해서는 상반되는 견해를 포함해서 몇 가지 해석이 제기된 바 있다. 예를 들면 에스파냐의 비평가 후안 라레아는『게르니카, 파블로 피카소』(1947년)에서 황소는 에스파냐에서 옛날부터 토템으로 숭배되던 동물이었다는 점에서 불요불굴의 에스파냐 민중을 의미한다고 주장했고, 칸바일러 역시 그와 같은 의견이었다. 그러나 또 한 사람의 에스파냐 비평가 빈센테 마레로는『피카소와 황소』(영역판, 1956년)에서 말이야말로 에스파냐의 민중이고, 황소는 그들을 압박하는 파시즘의 폭력을 상징한다고 해석했다. 황소의 의미와 평가가 완전히 정반대로 갈렸다. 「게르니카」의 화면에서 황소는 매우 눈에 띄는 존재이기 때문에, 그 의미는 우리에게도 몹시 신경이 쓰이는 문제이다.

이 두 에스파냐 비평가의 해석을 완충시킨 형태로 해결을 모색한 것이 1957년에『피카소』를 간행한 빌헬름 뵈크였다. 황소와 말이 별개의 존재가 아니며 둘이 합쳐 어떤 의미를 갖는다고 생각한 뵈크는 황소는 에스파냐 국가의 계속을 나타내고 말은 그 역사에서 무고하게 죽어간 사람들을 나타낸다고 생각했다. 그래서 둘이 합쳐 에스파냐 국가를 상징한다고 주장했다. 한편 칼라 고드립이『칼리지 아트 저널』(1964년 겨울호)에 발표한「게르니카의 소와 말의 의미에 대해」라는 논문에서 소는 프랑스의 상징이다. 그 소가 비극의 중심인 중앙의 말과 병사들을 외면하는 것은 에스파냐 내란에 대한 프랑스 정부의 불간섭 정책을 의미한다. (또한 고드립은 화면 오

른쪽 밑에 무릎을 꿇고 있는 여자는 가슴에 '낫과 망치' 장식을 붙이고 있다는 점에서 소련을 나타내며, 소가 상징하는 프랑스와는 달리 소련은 '동쪽에서' 에스파냐 공화국을 구하러 달려왔다고 설명한다.)

또 앞에서 언급했던 아른하임의 연구서에서 소개하는 일화에 따르면, 1944년 연합군이 파리에 입성했을 때 한 미군 병사가 피카소를 인터뷰하며 이 소는 무엇을 의미하느냐고 묻자, 피카소는 "이 소가 꼭 파시즘을 의미하는 것은 아니다. 그것은 폭력과 암흑의 상징이다"라고 대답했다. 아른하임은 이 일화를 근거로, 소는 구체적으로 프랑코나 파시스트들을 의미하는 것이 아니라 보다 추상적인 악의 원리라고 주장한다.

이런 여러 해석들 중에서 가장 흥미로운 것은 「게르니카」를 단순히 시사적인 의미를 갖는 작품으로 보지 않고 보다 일반적으로 '죽음'과 '에로스'의 싸움이라고 해석하는 윌리엄 달의 논의인데, 그것을 다루기에 앞서 우선 이 작품의 조형적 구성을 분석해볼 필요가 있다.

조형적 구성

「게르니카」는 1937년 5월에서 10월까지 약 60점의 밑그림을 통해 가지각색의 탐구를 거친 뒤에 완성되었다. 그러나 이 완성도完成圖의 구성이 최종적으로 결정되는 과정에는 60점의 밑그림에 등장하지 않는 여러 요인이 있었다.

그 중 하나는 각 모티프에 대한 것이다. 게르니카의 비극에 앞서, 같은 해인 1937년 1월에 제작된 동판화 「프랑코의 꿈과 거짓」에서 이미 「게르니

카」의 주요 모티프가 몇 가지 등장한다는 사실은 앞에서도 언급했지만, 실은 그뿐이 아니었다. 피카소는 훨씬 전부터, 적어도 내란이 시작하기 전부터 죽임을 당한 말과 황소, 폭력에 지배되는 여자들을 그리고 있었다. 그 중에서도 가장 현저한 예는 1935년에 제작된 동판화「미노타우로마키」이다. 여기에는 황소와 인간 사이에서 태어난 괴물 미노타우로스(이는 폭력을 상징한다)를 비롯해서 램프를 든 소녀, 미노타우로스의 폭력성 앞에 겁을 먹은 말과 여자, 창 너머로 그 광경을 바라보는 여자들, 사다리를 타는 인물 등, 훗날「게르니카」에 등장하는 여러 인물들이 모여 있다. (다만「게르니카」에서는 램프를 든 소녀와 창 너머로 바라보는 여자가 한 인물이 되고, 소녀의 손에 들려 있던 꽃다발은 죽은 병사의 손으로 옮겨졌다. 또한 사다리 모티프는「게르니카」에는 등장하지 않지만, 죽은 아이를 안고 불타는 집에서 뛰쳐나오는 어머니의 모티프로서 밑그림에 자주 등장한다.) 환상적 경향이 강한 화가가 으레 그렇듯이, 피카소도 몇 개의 주요 모티프를 평생에 걸쳐 집념처럼 반복해서 다루었다.

둘째 요인은 이들 모티프를 통합하는 구도이다. 중앙에서 약간 왼쪽의 위쪽에 놓인 램프를 정점으로 바닥의 양끝으로 넓어지는 피라미드형이 전체의 기본 구도임을 쉽게 알 수 있다. 이런 다소 단순한 구도가「게르니카」의 화면에 긴장감과 박력을 부여하는 것은 한편으로는 복잡하게 얽혀 있는 인물들의 조합 때문이며, 다른 한편으로는 피라미드형 외에 또 다른 구성 원리가 작용하고 있기 때문이다.

실제로 이 화면에서 인물들은 화면을 가득 메우듯이 배치되므로, 그 결과 피라미드 구도의 단순함에도 불구하고 대단히 복잡하다는 인상을 준다.

즉 단순한 전체 구성과 복잡한 인물 배치가 서로 충돌하면서 일종의 긴장 감 넘치는 균형을 낳는 것이다.

피카소에게 이와 같은 화면 구성의 힌트를 준 것은 역시 죄 없는 여자들과 아이들의 학살을 테마로 한 로마파의 거장 오귀스트 프레오의 부조 「학살」이었다. 프레오의 「학살」 역시 화면 가득 각양각색의 인물들이 등장할 뿐 아니라, 목을 길게 잡아 뺀 여자의 옆얼굴과 죽은 아이를 끌어안고 우는 어머니 등 비슷한 모티프도 여러 개 보인다. 또한 화면의 약간 왼쪽으로 치우친 위쪽, 즉 「게르니카」에서는 램프와 소 머리가 있는 부분에 투구를 쓴 무시무시한 병사의 얼굴이 있어, 이 얼굴을 정점으로 하는 피라미드형이 전체 구도의 기본이 된다. 즉 테마뿐 아니라 기본적인 구도 방식마저도 「게르니카」는 프레오의 「학살」을 답습하고 있는 셈이다. 「게르니카」의 화면이 색채를 거의 쓰지 않고 흑백과 회색만으로 구성하는 것도 어쩌면 프레오의 부조에서 힌트를 얻은 것일지도 모른다.

그러나 「게르니카」의 화면 구성을 뒷받침하는 구성 원리는 프레오 외에도 더 있다. 바로 중세 말기에 특히 북유럽 여러 나라에서 다수 제작되었던 세 폭 제단화triptych 형식이다.

실제로 아른하임 교수가 지적하듯이, 「게르니카」의 화면은 보통의 그림에 비해 특이할 정도로 가로로 길다. 완성작에 앞서 그려진 여러 장의 스케치에서도 이렇게 가로로 긴 화면은 보이지 않았다. 게다가 만국박람회의 에스파냐 공화국관의 벽을 장식한다는 목적으로 그려지는 작품인데도 벽의 크기와 전혀 맞지 않는다는 사실을 생각해보면, 이는 매우 이해하기 어려운 형식이다.

정확히 측정해보면「게르니카」화면의 폭은 높이의 갑절보다 조금 더 길다. 즉 이 화면은 가로와 세로가 거의 2:1 비율을 보이는 셈인데, 이것은 정사각형의 중앙 화면에 크기가 반쯤 되는 날개를 좌우로 붙인 고딕 시대의 세폭 제단화가 활짝 펼쳐져 있을 때의 비율과 같다. 이런 형식의 제단화는 평소에는 좌우 날개를 중앙 화면 위로 접어두기 때문에, 양쪽 날개를 합치면 중앙 패널과 같은 크기가 되도록 구성된다. 그런데 자세히 보면「게르니카」의 화면에도 그런 구성이 적용된다. 실제로「게르니카」의 화면을 세로로 4등분해보면, 오른쪽 끝은 불타는 집에서 떨어지는 여자, 왼쪽 끝은 소와 아이를 안고 우는 어머니 등 각각의 모티프로 메워져 있고, 가운데 두 부분이 구성하는 정사각형이 말과 램프를 든 여자라는 주된 모티프를 포함하고 있음을 알 수 있다. 게다가 이 좌우 양 날개는 구성상으로도 서로 호응하는 모티프를 가지고 있다. 위쪽은 각각 소의 꼬리와 뿔, 그리고 타오르는 불꽃이며, 아래쪽은 병사의 손과 머리, 그리고 여자의 다리와 무릎이 그려져 있다. 이런 점을 보더라도, 이 제단화식 구성이 상당히 의식적이었다는 데에는 의심할 여지가 없다. 매우 복잡한 인물 배치에도 불구하고 화면이 무질서하지 않은 것은 이런 명확한 제단화식 구성 때문이다.

'죽음'과 '에로스'

그뿐이 아니다. 가로의 길이가 세로의 갑절이 되는 이 화면은 실제로 세 쪽으로 나뉘는 형식이 아니기 때문에 화면 중앙에서 좌우로 정사각형 둘로 나눌 수도 있다. 피카소가 이 점 역시 의식했을 것이라는 사실은 바로 중앙

에 빛과 어둠을 가르는 경계선이 위치한다는 점에서도 쉽게 추측할 수 있다. 이 중앙의 경계선으로 화면을 좌우 둘로 나눌 경우 왼쪽에는 황소, 말, 새 등의 동물과 죽은 병사, 죽은 아이를 끌어안은 어머니가 포함되고, 오른쪽에는 겁에 질린 세 여자가 포함된다. 앞에서 잠깐 언급했던 윌리엄 달은 『칼리지 아트 뉴스』(1966년 여름호)에 게재된 논문 「게르니카의 에로스와 죽음 이미지」에서 이 점을 지적하고, 오른쪽은 여성적 세계, 왼쪽은 남성적 세계로 각각 '에로스'와 '죽음'의 이미지를 암시한다고 주장한다. 예컨대 왼쪽에 보이는 황소와 어머니, 말과 병사의 관계는 각각 '에로스'의 세계를 암시하며, 황소의 뿔은 프로이트적 의미에서 남성을 나타내고 그에 대응하는 오른쪽의 창문은 여성을 암시한다는 것이다. 그런 '에로스'의 원리가 항상 '투쟁'이나 '죽음'의 원리와 결부된다는 점에 바로 피카소 특유의 세계가 전개되는 것이다. 만약 그런 주장이 옳다면, 「게르니카」는 온갖 의미에서 명실상부한 피카소의 대표작이다.

콘스탄틴 브란쿠시

Constantin Brancuși ‖ 1876~1957

비상의
찬가

「공간 속의 새」를 중심으로

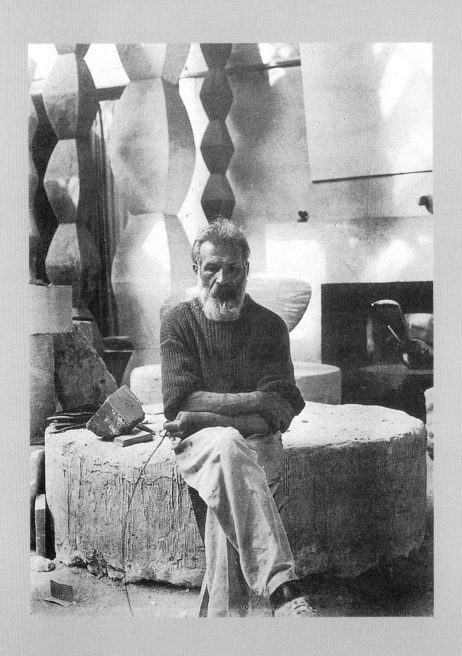

존재와 본질의 종합

그의 힘을 뒷받침하고 있는 것은 그 속에 있으면서 그것을 지배하고 있는 두 개의 원리 대립이다. 두 개의 원리란, 무심한 눈으로 세계를 바라보는 어린아이 같은 소박함과 우리가 보는 사물을 형태는 항상 여러 개의 무의식적인 힘에 의해 규정된다는 사실을 깨닫게 해주는 투철한 지혜, 즉 오랜 과거에 뿌리내리고 있는 지혜이다. 브란쿠시는 어린아이처럼 존재를 받아들인다. 그러면서 동시에 본능적으로 본질의 세계에 파고든다. 일례로 비상하는 새를 생각해보자. 이런 시각적 체험에서 새는 움직임이 없는 볼륨으로 환원할 수 없다. 그 본질이 공간 속의 움직임에 있기 때문이다. 그러나 브란쿠시는 이런 주제마저도 표현할 수 있는 사람이다. 그것은 그가 한순간 운동하는 물체와 비상의 육체적 감각을 동일화하여 직접 맛보고 그것의 지속을 감지할 수 있기 때문이다. 그러므로 그는 새에게 생명을 부여하는 힘의 궤적을 추적할 수 있다. 그리고 반질반질하게 갈고 닦인 형태는 표면상의 양감을 잃고 본질과

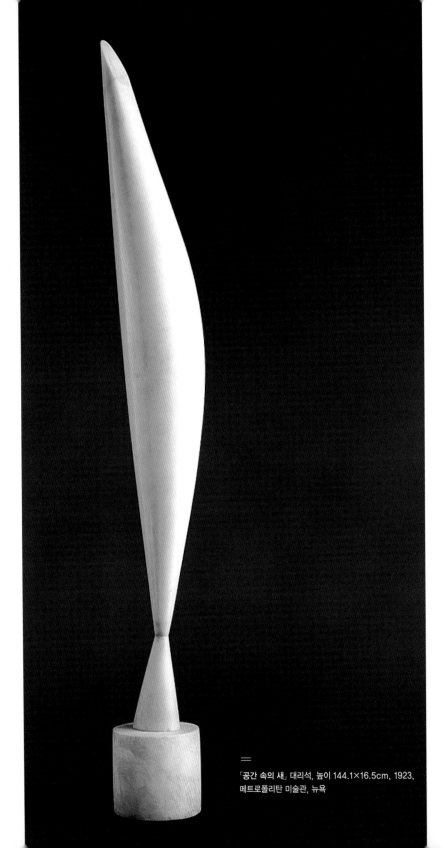

「공간 속의 새」 대리석, 높이 144.1×16.5cm, 1923,
메트로폴리탄 미술관, 뉴욕

존재의 기적적인 종합이 되는 것이다…….

허버트 리드는 1957년 『카이에 다르』에서 기획, 편집한 '브란쿠시 특집호'에서 브란쿠시 예술의 특질을 이렇게 요약했다.

실제로 브란쿠시의 작품은 모두 리드가 말하는 '본질과 존재의 종합'이라고 할 수 있다. 물론 1919년에 제작된 대표작 「공간 속의 새」 역시 예외가 아니다. 브란쿠시는 종종 '추상조각가'로 정의되는데, 그의 작품에 대상이 지니는 불필요한 세부를 제거하고 단순한 형태로 환원하려는 강한 의도가 나타나는 것은 사실이다. 그러나 그런 '단순화'는 예컨대 세잔이 "자연을 원추와 원통과 구체로 파악할 것"을 주장한 것과는 의미가 다르다. 세잔의 경우에는 무엇보다도 대상 그 자체가 지니는 '조형적 특질'이 중요했다. 세잔에게 생트빅투아르 산의 능선도, 여성의 신체 곡선도 '조형적으로' 동일한 의미를 가지고 있었다. 그렇기 때문에 세잔은 "여자의 곡선과 산의 능선을 일치"시키려고 한 것이다.

그러나 브란쿠시가 예컨대 「공간 속의 새」에서 시험한 단순화는 그런 조형적인 의미에 그치는 것이 아니었다. 물론 잘 연마되어 윤이 나는 살갗을 지닌 '새'는 보통의 새에 비하면 형태가 훨씬 추상적이다. 1926년 가을, 브란쿠시가 뉴욕의 브루머 화랑에서 개최한 전시회를 위해 작품을 가지고 처음 미국에 건너갔을 때, 뉴욕 세관은 「공간 속의 새」가 새를 표현한 예술 작품임을 인정하지 않았다. 그것이 공업기계의 부품이라고 생각한 그들은 200달러의 관세를 부과했다. 브란쿠시는 하는 수 없이 일단 관세를 지불한 다음, 곧 세관을 상대로 부당 징수라는 이유로 재판을 걸었다. 널리 알려진

바와 같이, 이 재판에서는 영국의 조각가 제이콥 엡스타인이 원고 측 증인으로 출두해서 브란쿠시의 작품을 변호했다.(재판부가 요청한 '전문가' 미국의 조각가 로버트 에이켄과 토머스 존스는 모두 「공간 속의 새」가 "예술 작품도 조각 작품도 아니다"고 증언했다.)

재판에서 "이 작품이 새를 표현한다고 생각하느냐?"는 재판장의 질문을 받고, 엡스타인은 이렇게 대답했다.

> 나에게 그것이 무엇을 표현하는지는 전혀 중요하지 않다. 만약 작가가 그것을 새라고 이름지었다면, 나는 기꺼이 작가에게 동의하겠다. 게다가 잘 보면 이 작품에는 새를 연상시키는 부분이 곳곳에 있다. 예를 들어 옆에서 보면 가슴을 편 새의 모습이 떠오른다.

엡스타인의 대답은 사실 브란쿠시의 작품을 변호하는 말로서는 매우 어중간하다. 브란쿠시에게 호의를 가지고 증언했음에도, 그는 「공간 속의 새」가 지니는 중요한 의미를 파악하지 못했다. 단순히 "옆에서 보면 새의 모습이 떠오를" 뿐이라면, 새 외에 얼마든지 다른 것이 떠오를 수도 있지 않겠는가. 실제로 재판장인 바이런 웨이트는 엡스타인의 증언에 대해 "배의 용골이라고 해도 될 것 같고, 초승달이라고 해도 될 것 같다"고 대답했고, 피고인 세관 측의 변호사는 기회를 놓칠세라 "그러고 보면 물고기인 것 같기도 하고, 호랑이인 것 같기도 하다"고 빈정거렸다고 한다.

결국 재판은 엡스타인의 노력 덕에 원고 측이 승소했다. 하지만 엡스타인의 호의를 호의라고 인정한다고 해도, 브란쿠시의 입장에서는 좀 더 정

확한 비평을 원했으리라. 그에게 「공간 속의 새」는 단순히 '조형적'인 아름다움 만을 노린 작품이 아니라, 어디까지나 '새', 보다 정확히 말하자면 '새의 비상' 이어야 했다. 왜냐하면 브란쿠시는 이 작품에서 다름 아니라 새의 '존재와 본질' 을 하나로 종합하는 일을 실현하고자 했

기 때문이다. 실제로 브란쿠시는 만년에 "나는 내 생애를 바쳐서 비상의 본질을 추구했다…… 난다는 것은 얼마나 행복한 일인가……"라고 술회하기도 했다.

대상의 속을 파고들다

브란쿠시의 이런 생각은 그의 여러 작품에서 찾아볼 수 있다. 예컨대 「공간 속의 새」에서 조금 뒤로 와서 1927년부터 1930년까지 「물고기」라는 제목의 몇 작품을 제작했는데, 이 작품 역시 물고기의 형태에서 불필요한 부분을 잘라냄으로써 '추상화'하고 '순수화'했다는 평을 받고 있다. 하지만 여기서도 그는 단순히 '조형'만을 의식한 것이 아니었다. 브란쿠시 자신이 언명하듯,

사람은 물고기를 바라볼 때 비늘에 대해서는 생각하지 않는다. 누구나 물을 통해 보이는, 그 몸이 움직이며 발하는 빛과 재빠른 움직임에 눈을 빼앗긴

「물고기」 대리석, 53.3×180.3×14cm, 1930, 뉴욕현대미술관

다. 내가 표현하려 한 것은 바로 그런 것이었다. 만약 물고기의 지느러미라든지 비늘과 눈을 그대로 재현한다면, 물고기의 움직임을 멈춰 세우고 단순히 물체의 견본을 만든 데 지나지 않는다. 내가 하고 싶었던 것은 물고기 내면의 번득임을 포착하는 일이었다…….

따라서 브란쿠시를 단순히 형태가 갖는 표현력에 매료된 '추상조각가'라고 정의할 수 없다. '추상조각가'는 자연의 대상을 출발점으로 하는 경우에도 그 대상에서 멀어져 형태 그 자체의 의미를 찾으려 한다. 그러나 브란쿠시는 그와는 반대로 대상 그 자체에 파고들어 '본질'을 포착하려 한다. 그런 의미에서 그는 추상조각가이기는커녕 철저한 사실주의자라고 할 수 있을 것이다. 허버트 리드가 말하고자 했던 것도 아마 그런 점이리라.

무심한 눈과 투철한 지혜

사실 브란쿠시는 리드가 말한 것처럼 '무심한 어린아이의 눈'을 평생 유지했다. 아이들의 세계는 항상 생생한 현실과 결부되어 있다. 그것은 어른들의 차갑게 굳어버린 현실이 아니라, 신비한 생명의 숨결로 가득 찬 현실이다. 보들레르는 "천재란 의지에 의해 되찾은 아이의 혼"이라고 말했지만, 브란쿠시도 '아이의 혼'을 죽을 때까지 지켰던 천재였다. 그는 "아이가 아니게 되면 우리는 죽은 것이나 다름없다"고 말하기도 했다.

그의 작품을 보면, '추상조각가'라는 그가 얼마나 현실과 가까이 있는지 놀라게 된다. 그의 작품은 「공간 속의 새」를 비롯해서 「물고기」, 「하늘을 나

는 거북이」, 「바다표범」, 「두 마리의 펭귄」, 「작은 새」, 「닭」 등 동물을 주제로 한 것이 많다. 게다가 '운동'하고 있는 형태를 포착한 경우가 많다. 즉 아이의 경우가 그렇듯이, 브란쿠시에게도 동물은 항상 움직이고 있는 것이다. 따라서 동물의 겉모습을 표현해서는 정작 중요한 움직임을 표현할 수 없다. 그렇다면 움직임을 포착하려면 어떻게 해야 하는가. 이것이 브란쿠시가 평생 고민했던 문제 중 하나였다.

'운동'을 포함하는 대상의 '본질'을 표현하기 위해서는 겉으로 보이는 형태에 연연해서는 안 된다.

> 진짜 현실적인 것은 사물의 밖에서 보이는 형태가 아니라 그 안에 숨어 있는 본질이다. 이런 진리를 출발점으로 하는 한, 어떤 사람이든 사실의 표면만을 모방해서 현실을 표현하는 일은 불가능하다.

브란쿠시의 이 말은 그의 생각을 뚜렷하게 입증한다.

이처럼 사물의 본질에 밀착하는 브란쿠시의 태도는 어쩌면 루마니아 농민의 피로 설명될 수 있을지도 모른다. 농민들에게 산천초목은 물론, 그곳에 사는 새와 짐승들마저도 인간의 생활과 깊숙하게 결부된 생명을 가지고 있다. 사물의 외관을 사진처럼 객관적으로 묘사하기 위해서는 어느 정도 현실에서 벗어난 '눈'이 필요한데, 브란쿠시는 농민들이 그러하듯 항상 대상 속으로 파고들어간다.

실제로 브란쿠시에게서 루마니아 농민의 특질이 엿보인다는 점은 지금까지도 많은 비평가들이 지적한 바 있다. 예를 들면 1926년 미국에서 첫 개인

전이 열렸을 때, 카탈로그의 서문을 쓴 폴 모랑은 다음과 같이 말했다.

> 브란쿠시는 타고난 장인匠人이다. 그에게는 제자도, 조수도 없다. 그는 홀로
> 모든 작업을 한다. 재료들은 항상 그에게 충실하기 때문에 언제든지 그의
> 뜻을 따른다. 그는 온갖 곳에서 재료를 모아 와 온갖 작업을 직접 한다. 브란
> 쿠시는 우리가 알고 있는 대로 루마니아 사람이며, 저 아름다운 나라의 유
> 서 깊은 농민의 후손이다.

한편 바젤 미술관장인 게오르크 슈미트는 "브란쿠시는 오늘날에 이르기
까지 루마니아의 농민과 장인이 지니는 힘과 단순함을 지켜오고 있다"고
기술하기도 했다.

허버트 리드가 브란쿠시 예술의 뿌리로 '무심한 어린아이의 눈'을 지적
하면서 동시에 또 하나의 뿌리로 '오랜 과거에 뿌리내린 투철한 지혜'를 거
론하는 것도 아마 같은 이야기일 것이다. 브란쿠시는 온갖 사물을 '무심한
어린아이의 눈'으로 바라보면서 그것을 작품 속에 실현할 때에는 먼 옛날
부터 이어져온 장인적 정신을 지켰다. 이 두 개의 뿌리는 리드가 말하는 것
처럼 상반되는 것이라기보다, 오히려 근저에서 하나로 이어져 있음에 틀림
없다.

로댕과의 대결

브란쿠시가 평생 점토보다 대리석과 목재를 선호한 것도 아마 장인적 태도

와 관계가 없지는 않을 것이다. 청동 작품의 경우에도 그는 원칙적으로 하나의 원형으로 작품 한 점만을 제작했으며, 뿐만 아니라 그 한 점을 주조한 후에는 정성스럽게 연마해서 문자 그대로 수작업으로 마무리를 했다. 「공간 속의 새」만 해도 청동, 대리석 등으로 만든 작품이 열 몇 점에 이르는데, 각각 크기가 다르며 하나하나 독립된 작품으로 제작되었다.

브란쿠시가 파리로 건너와 조각 공부를 하고 있을 무렵, 친구들이 백방으로 노력해서 로댕의 조수로 들어갈 수 있게 해주자 "큰 나무 밑에서는 아무것도 자라지 않는다"며 거절했다는 유명한 일화가 있다. 브란쿠시는 아마 조각계의 대선배인 로댕을 깊이 존경하기는 했으되 로댕이 본질적으로 소상塑像 조각가라는 점에서 거리감을 느끼지 않았을까. 그것은 다음의 그의 주장에서도 알 수 있다.

예술 작품은 한없는 인내, 그리고 무엇보다도 소재와의 끊임없는 싸움을 요구한다. 이 싸움을 철저하게 마지막까지 수행하려면 직조直彫하는 조각밖에 없다. 소상 조각은 그에 비하면 훨씬 수월하다. 처음부터 다시 만들 수도 있고, 고치거나, 덧붙이거나, 바꿔볼 수도 있다. 그러나 직조는 예술가와 예술가가 지배해야 할 소재의 철저한 대결을 요구한다. 거기에 바로 장인적인 기술이 필요한 것이다. 실제로 돌이켜보면 조각에서는 위대한 예술가가 존재했던 적이 없었다. 다만 위대한 장인들이 있었을 뿐이다. 조각 예술의 쇠퇴는 조각가가 작품 한 점, 한 점마다 소재에 대한 자신의 승리를 확인할 수 있는 이 직조 기법을 포기한 날부터 시작되었다…….

이렇게 이야기하는 브란쿠시의 마음속에 「칼레의 시민」을 만든 거장의 모습이 크게 그림자를 드리우고 있음은 의심할 여지가 없다. 그는 근대 조각의 아버지 로댕에 정면으로 도전한 셈이었다. (한편 로댕의 조수라는 자리를 브란쿠

시가 거절했을 때, 중간에서 애를 썼던 친구들은 당연히 난처한 입장에 빠졌다. 그러나 로댕은 전혀 개의치 않고 "그 사람도 나 못지않게 고집이 세다"고 이야기했다고 한다. 로댕도 그때 이미 이 루마니아 태생 청년의 자질을 꿰뚫어보고 있었던 것은 아닐까.)

살아 있는 생명의 에너지

브란쿠시의 이런 자질은 「공간 속의 새」에도 뚜렷하게 나타나 있다. 호의를 가진 엡스타인이 생각했듯이, 무엇을 표현하고 있든 상관없는 것이 아니었다. 오히려 브란쿠시에게는 지극히 중요한 의미를 가지는 문제였다.

「공간 속의 새」가 제작되기 몇 년 전, 즉 제1차 세계대전을 전후한 이 시기를 브란쿠시는 「마이아스트라」 시리즈에 바쳤다. 1912년부터 1915년까지 대리석과 청동을 합해 적어도 일곱 점의 「마이아스트라」가 제작되었다.

마이아스트라Maiastra는 루마니아 농민들에게 전해 내려오는 전설의 새이

=
로댕, 「칼레의 시민」, 청동, 1884~89

다. 이 새는 마음대로 모습을 바꿀 수 있는 신기한 힘을 가지고 있으며, 아름다운 목소리로 사람의 말을 할 수도 있다. 전설에 의하면, 다정한 왕자를 온갖 위험과 악으로부터 지켜내어 마침내 아름다운 공주와 만나게 해준다고 한다. 그리고 인간이 고난에 처했을 때에는 자기를 믿는 마음을 되살리기 위해 어둠 속에서 날카롭게 울부짖는다고 한다.

브란쿠시는 고국의 농민들에게 성스러운 새로서 숭상되는 마이아스트라를 처음에는 구체적인 형태로 제작했으나(물론 현존하는 새가 아니므로 그저 일반적인 새를 닮은 형태에 불과하지만), 점차 추상적인 형태로 변모하기 시작했다. 그는 자신의 선조인 농민들과 마찬가지로 이 기적의 새가 존재한다고 진심으로 믿고 있었다. 훗날 그는 "돌이켜보면 나의 인생은 기적의 연속이었다"고 술회하는데, 말할 것도 없이 그에게 기적을 가져다준 것이 바로 이 마이아스트라였다.

「마이아스트라」 시리즈는 모두 입을 벌리고 위쪽을 우러러 온몸으로 날카롭게 울부짖고 있다. 지금 당장 하늘을 향해 날아오를 듯이 보인다. 브란쿠시는 이 성스러운 새에 대해 그 구성 의도를 다음과 같이 이야기했다.

나는 마이아스트라가 머리를 높이 들고 있는 모습을 포착하려고 했으나, 그러면서도 그 포즈가 자부심과 도전을 암시하는 일이 없도록 하고 싶었다. 이는

「마이아스트라」 연마된 황동, 높이 73.1cm, 1912

매우 어려운 작업으로, 오랜 노력 끝에 비로소 비상의 에너지를 감춘 이 포즈를 만들어낼 수 있었다…….

「마이아스트라」는 브란쿠시에게 '비상의 에너지'로 넘쳐흐르는 작품이었다. 그러니 이 전설의 새가 훗날「공간 속의 새」의 비상으로 발전한 점을 쉽게 상상할 수 있다. 실제로「마이아스트라」시리즈는 점점 키가 커졌으며, 조형적으로도「공간 속의 새」에 근접하게 되었다.「공간 속의 새」는 브란쿠시에게 소중한 이 성스러운 새가 날아오르는 모습이라고 해도 될 것이다.

만지기 위한 조각

이처럼 브란쿠시에게「공간 속의 새」는 당연히 탄생해야 할 것이 탄생한 셈이었다. 그것은 그에게 비상의 가장 아름다운 표현이자, 살아 있는 생명과의 접촉이기도 했다. 그는 정성스러운 수작업으로 조금도 그늘지지 않도록 반질반질하게 잘 갈고 닦았다. 브란쿠시는 '비상'을 표현하려 할 때 스스로 '비상' 그 자체가 되도록, 작품을 만들 때에는 작품과 동화되어 마지막까지 자기 손으로 직접 작품을 완성했다. 이렇게 완성된 작품이 팔리면, 그는 눈물을 흘리면서 한없이 작품을 어루만졌다고 한다.

브란쿠시에게 조각 작품은 그저 바라만 보는 대상이 아니었다.

조각은 그저 잘 만들어진 것만으로는 충분하지 않다. 손으로 만졌을 때 기분 좋고, 가까이하기 쉬워야 하며, 함께 살기에 쾌적하지 않으면 안 된다.

브란쿠시는 종종 이런 식으로 이야기하곤 했는데, 가히 수작업으로 작품을 완성한 장인의 애정과 자부심이 담겨 있는 말이다. 그런 만큼, 그가 '보는' 조각이 아니라 '만지는' 조각을 만들고자 했음이 충분히 납득이 간다. 1908년경부터 구상되었던 「잠자는 뮤즈」 시리즈, 1911년의 「프로메테우스」, 1915년의 「신생아」 등을 거쳐 1924년의 「태초」(맹인을 위한 조각)에 이르는 일련의 작품들이 바로 그것이다. 이 마지막 작품은 '맹인을 위한 조각'이라고 명확하게 제목이 붙어 있지만, 그 외의 작품들 역시 '촉각적 효과'를 의도한 작품이라고 할 수 있다. 그런 의미에서 이들 작품이 거의 같은 시기에 제작된 「포가니 양」 시리즈 같은 초상의 경우와는 달리, 전부 시각을 빼앗긴 존재를 다룬다는 사실은 매우 암시적이다. 실제로 「잠자는 뮤즈」는 눈을 감고 있고, 「신생아」도 아직 눈을 뜨지 않았다. 「프로메테우스」와 「태초」는 처음부터 추상적인 계란형의 형태가 있을 뿐이다.

시인 에즈라 파운드는 다음과 같이 말한 바 있다.

> 계란형 작품의 경우에 브란쿠시는 모든 중력의 법칙에서 해방된 순수한 형태를 추구하고 있다…… 그리고 그의 시도가 훌륭하게 성공했음은 그 작품들이 어떤 방향에서 보아도 살아 있는 것처럼 보이며, 당장이라도 날아오를 듯 보인다는 사실로 입증된다.

여기에서도 시인의 직감은 무거운 대리석 덩어리 속의 '날아오를 듯'한 에너지를 감지한다. 이들 '만지기 위한' 조각은 일견 「공간 속의 새」와는 정반대의 미학에 의해 제작된 것처럼 보이지만, 천상 세계에 대한 동경을

나타내는 점이 동일하다. 그러고 보면 브란쿠시의 세계에서는 「공간 속의 새」는 물론, 닭이라든지 펭귄 같은 날지 못하는 새들도 '비상'을 향한 강한 동경과 에너지를 가지고 있다. 그뿐이 아니다. 예컨대 「비상하는 거북」에서 단적으로 볼 수 있듯, 지상에서는 육중한 몸뚱이로 느릿느릿 움직이는 거북마저도 브란쿠시의 세계에서는 너무나 가볍게 난다. (이 「비상하는 거북」이 그의 마지막 작품이었다.) 「공간 속의 새」는 분명 그 무엇보다도 하늘 높이 비상하는 기쁨을 노래하는 작품이라 하겠다.

실제로 이 작품을 가만히 쳐다보고 있노라면 어느 틈엔가 지상의 속박을 잊고 자신도 한없는 공간을 날아다니고 있는 것 같은 기분이 든다. 브란쿠시의 조각은 보는 사람을 동화시키는 조각이다.

나의 조각을 존경해서는 안 된다. 그것을 사랑하고, 같이 놀고 싶다고 생각해야 한다. 나는 사람들에게 기쁨을 주는 형태를 만들어내고자 했다.

브란쿠시의 이 말은 다른 어떤 작품보다도 「공간 속의 새」에 해당되는 말이다. 고개를 높이 치켜들고 가슴을 쫙 펴고 당장이라도 날아오를 것처럼 공간에 우두커니 서 있는 이 새를 보고 있으면, 우리도 역시 브란쿠시와 함께 "난다는 것은 얼마나 행복한 일인가"라고 중얼거리고 싶어진다.

조 르 조 데 키 리 코

Giorgio de Chirico ‖ 1888~1978

지중해의
백일몽

__「예언자의 보답」을 중심으로

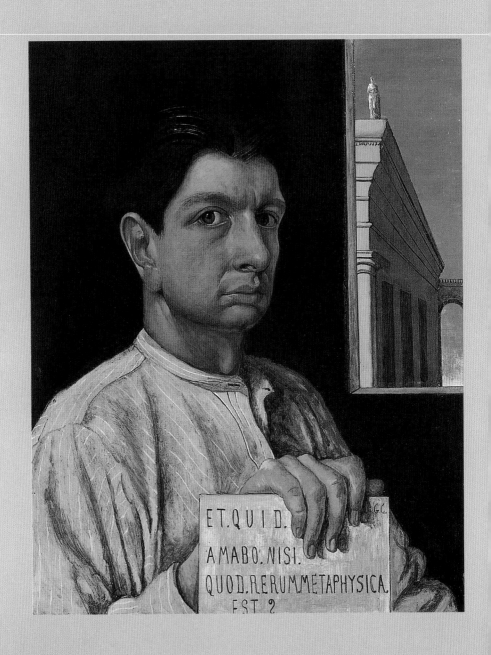

「자화상」 캔버스에 유채, 49.5×39.4cm, 1920, 뮌헨 주립현대미술관

초자연적 정경

그가 가지고 있는 형이상학적인 힘은 항상 뚜렷한 형태의 명확하고 정묘한 표현에서 발생한다. 그는 결코 안개를 그리지 않으며 흐릿한 윤곽선을 긋지도 않는다. 바로 이 점에 그의 고전성과 위대함이 존재한다. 그의 작품은 모두 언제 어디서였는지는 확실하지 않지만 분명히 전에 본 적이 있다고 느껴지는 사람을 만났을 때, 혹은 처음 간 도시에서 이상하게도 전에 본 적이 있는 것처럼 느껴지는 광장과 거리, 집에 맞닥뜨렸을 때 느끼는 충격과 동일한 기분이 들게 한다. 그는 또한 조상彫像의 비극적 성격을 추구했고…… 이탈리아적인 풍경과 건축적 요소를 하나로 묶어 초자연적인 정경을 만들어 내어, 경이로 가득 찬 서정적 세계라는 그의 독자적이고 완전한 예술 세계를 탄생시켰다.

'형이상학적 회화'라고 불리는 키리코의 작품 세계를 실로 훌륭하게 표

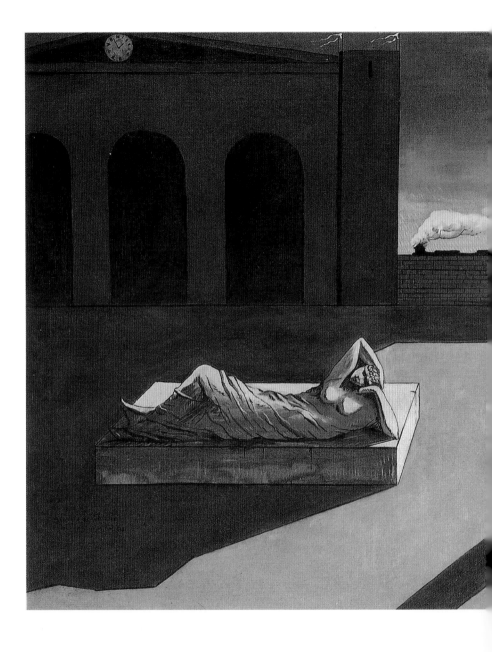

「예언자의 보답」 캔버스에 유채, 135.9×180.4cm, 1913,
필라델피아 미술관

현하는 문장이다. '이탈리아적인 풍경'과 '건축적 요소'를 교묘하게 배합해서 '조상의 비극적 성격'을 강조하고, 항상 '뚜렷한 형태'를 명확한 윤곽선으로 그려냄으로써 오히려 현실 세계를 초월한 '형이상학적'인 표현력이 되었다는 것이야말로 키리코의 1910년대 작품에 나타나는 가장 큰 특징이기 때문이다.

실제로 그런 특성은 여기에서 중점적으로 다룰, 필라델피아 미술관에 있는 명작 「예언자의 보답」에서도 뚜렷하게 나타난다. 장면은 남국적인 분위기를 지닌 낯선 도시의 광장으로, 이탈리아에서 종종 볼 수 있는 반원형 아치가 있는 건물이 고요하게 우뚝 서 있다. 진공 상태처럼 그림자가 전혀 보이지 않는 광장에는 가을의 햇빛을 받으며 헬레니즘 시대의 조각 「잠자는 아리아드네」가 영원한 침묵 속에 잠을 자고 있다. 그곳은 예컨대 폼페이나 헤르쿨라네움 같은 고대 죽음의 도시는 아니다. 왜 그곳에 있는지 알 수 없는 벽돌담 너머로 하얀 연기를 내뿜으면서 달리는 증기기관차가 '근대적'인 악센트를 화면에 부여하고 있다.

그러나 물론 여기는 특정한 도시의 특정한 광장은 아니다. 아리아드네의 조각도, 반원형 아치가 늘어선 회랑도, 벽돌담도, 열차도 하나하나 따로 떼어서 보면 낯익은 평범한 대상에 불과하지만, 키리코의 손으로 하나의 화면에 배치되면 그로부터 '초자연적 정경'이 홀연히 떠오른다.

키리코의 1910년대 작품에 대해서는 지금까지 많은 비평가들이 다양한 해설을 제기한 바 있는데, 그 중 가장 인기 있는 것이 프로이트적인 해설이다. 이 무렵의 작품에 반복해서 등장하는 주제, 즉 반원형 아치가 있는 건물, 탑, 굴뚝, 열차, 조상彫像, 분수, 바나나, 장갑, 대포 등등을 모두 성적 상

징으로 설명하는 것이다. 어떤 의미에서 키리코의 작품만큼 프로이트적 해석을 하기에 편리한 '사례'는 없다. 그러나 키리코 작품의 진정한 의의는 성적 상징이든 무엇이든 각각의 대상 표현에 있지 않고 그것들의 테마를 하나로 종합하는 방식에 있다. 지극히 평범한 대상을 조합해서 '초자연적 정경'을 만듦으로써 보는 사람에게 신비한 '충격'을 주는 그 '형이상학적인 힘'에 있는 것이다.

영원한 신비의 세계로 우리를 인도하는 키리코의 작품은 단순히 무의식 세계의 그림풀이에 불과한 것이 아니다. 윌리엄 루빈이 지적했듯이, 그의 작품은 르네상스 시대, 특히 15세기의 거장들이 가지고 있던 고전성과 위대함을 갖추고 있다. 그런 의미에서 서두에 인용한 문장만큼 키리코 작품의 특질을 적확하게 묘사한 문장은 없다고 생각한다.

그러나 사실 앞의 인용문은 「예언자의 보답」을 이야기하는 인용문이 아니다. 뿐만 아니라 키리코의 작품에 대한 것도 아니다. 그럼에도 불구하고 일부러 이 글을 서두에 인용한 이유는 그 안에 키리코 작품의 비밀을 푸는 열쇠가 숨어 있다고 생각하기 때문이다. 이 글을 누가 썼으며, 누구의 작품에 관한 것인지를 밝히기 전에 우선 「예언자의 보답」이 탄생하기까지 키리코의 예술적 감수성의 배경을 살펴볼 필요가 있다.

지중해적 성격

조르조 데 키리코는 1888년 7월 10일, 이탈리아인 엔지니어 에바리스토 데 키리코의 둘째로 그리스 테살리아 지방의 도시 볼로스에서 태어났다……

출생에 관한 이런 사실은 말하자면 예술가의 생애를 이야기할 때의 정석이나 다름없다. 하지만 키리코의 경우에는 그렇게 간단하게 넘겨버릴 수 없는 중요한 의미를 가지고 있었다. 테살리아 지방의 항구 도시 볼로스는 전설에 의하면 황금 양모를 찾으러 나선 아르고 원정대가 출항한 항구이다. (키리코는 훗날 「아르고 원정대의 출발」이라는 작품을 그렸는데, 그 그림 속에는 이 항구 도시에서 지낸 소년 시절의 추억이 숨어 있으리라.)

키리코 일가가 그리스에 살게 된 이유는 철도 기사인 아버지가 당시 테살리아 철도 건설 사업에 참가하고 있었기 때문이다. 키리코 일가는 볼로스와 아테네에서 오랜 기간을 살았다. 이탈리아 사람의 피를 이어받은 키리코는 그리스에서 거주한 덕에 내면에 '지중해적 성격'이라고 할 어떤 것이 자라났다. 이탈리아풍의 건물과 광장, 종려나무 등의 지중해적 풍물, 고대 그리스의 조각상 등 키리코의 작품에 등장하는 모티프들도 매우 '지중해적'이지만, 이들 모티프를 명확한 윤곽선으로 뚜렷하게 형태를 잡아 그리는 방식이야말로 키리코만의 지중해적 성격이 잘 나타나는 부분이다. (그런 성격이 훗날 이탈리아 여행으로 더욱 강해졌음은 굳이 말할 필요도 없을 것이다.)

아버지의 이미지

그러나 그와 동시에 아버지가 당시 첨단 직업이었던 철도 기사였다는 사실도 키리코에게 크나큰 영향을 미친 요소 중 하나였다. 「예언자의 보답」을 비롯해서 1910년대 작품에 열차가 종종 등장하는 것은 앞에서도 이미 언급

한 바 있다. 하얀 증기를 내뿜은 열차에는 의심할 여지 없이 언제나 철도 기사였던 아버지의 이미지가 존재하고 있었다. 아니, 어쩌면 믿음직하면서도 동시에 두렵기도 한 열차는 키리코에게 아버지 자체였을지도 모른다.

그런 사실은 키리코 자신이 남긴 여러 증언에서도 알 수 있다. 많은 이탈리아 예술가들과 마찬가지로, 키리코 역시『내 인생의 회상』을 비롯해서 많은 글을 남겼다. 그런데 그 중 어머니에 대한 기술은 이상할 정도로 별로 없고, 대신 아버지가 항상 매우 중요한 위치를 차지하고 있다. (발데마르 조르주에 의하면, 키리코의 산문 중에「기사技師의 아들」이라는 제목의 글도 있었다고 한다.)

1924년, 잡지『초현실주의 혁명』의 창간호에서 '가장 인상적인 꿈'에 대해 글을 써달라는 요청을 받은 키리코는 다음과 같은 글을 썼다.

나는 사람을 의심하는 듯한, 그러면서 동시에 매우 다정한 눈을 한 남자와 헛된 싸움을 벌이고 있다. 그에게 달려들 때마다, 그는 조용히 팔을 들어 나를 떨쳐내버린다. 그의 팔은 믿을 수 없을 정도로 강하고 이루 헤아릴 수 없이 강력하다. 마치 저항할 수 없을 만큼 강력한 지렛대나 절대적인 힘을 지닌 기계 같았다. 나는 사람을 의심하는 듯한, 그러나 매우 다정한 눈을 한 그 남자와 헛된 싸움을 벌이고 있었다. 그에게 덤벼들 때마다, 내가 아무리 젖먹던 힘까지 다해도 그는 웃으면서 팔을 들어올리는 것만으로 나를 떨쳐내버렸다. 나의 꿈속에 나타난 이 남자는 나의 아버지였다. 자세히 살펴보면 내가 어렸을 때 실제로 알고 있었던 아버지와 똑같지는 않았지만, 그래도 역시 아버지였다. 그 사람의 표정에는 어딘가 머나먼 별세계 같은 부분이

있었다. 어쩌면 생전의 아버지에게도 있었을지 모르지만, 그것은 아버지가 돌아가시고 20년이나 지난 다음 꿈속에서 보았을 때 비로소 나에게 강한 인상을 주었다.

물론 이것은 꿈에 불과하다고 이야기해버리면 그만이다. 하지만 여기서는 분명히 키리코가 어린 시절에, 아니 어른이 된 다음에 한층 더 강하게 느꼈던 아버지의 절대적인 권위가 엿보인다. 적어도 키리코에게 아버지의 권위는 변함없이 살아 있었다. 과거에 앙드레 브르통이 소장하고 있었

던 「아이의 머릿속」이라는 유명한 작품에는 커다란 콧수염을 기른 아버지의 모습이 화면 가득 그려져 있었는데, 키리코가 아버지에 대해 품고 있던 외경에 가까운 감정이 잘 나타나는 작품이라 하겠다.

실제로 훗날, 1945년에 간행된 『내 인생의 회상』에도 아버지의 모습은 생생하

게 살아 있다. 키리코는 여기서 아버지에 대해 이렇게 이야기한다.

> 나의 아버지는 전형적인 19세기 사람이었다. 건설 기사였던 아버지는 동시
> 에 구식의 신사이기도 했다. 즉 용감하고 성실하고 현명하고 근면하고 선량
> 한 신사였다. 당대의 많은 사람들과 마찬가지로, 아버지 역시 뛰어난 재주
> 를 여러 개 가지고 있었다. 아버지는 1급 토목 기사였지만, 글씨도 매우 아
> 름다웠고, 데생 솜씨도 뛰어났으며, 음악 감상에도 일가견이 있었다. 아버
> 지는 예민하고 냉소적인 관찰자였으며, 부정을 증오하고 동물을 사랑했고,
> 부자와 권력자에게 굴하는 법 없이 항상 약한 사람, 가난한 사람의 편에 섰
> 다. 아버지는 또한 뛰어난 기수騎手였고, 권총으로 결투를 한 적도 몇 번 있었
> 다.

한마디로 말하면 마치 스탕달 소설의 주인공 같은 '전형적인 19세기 사
람'이었다.

물론 키리코의 이야기에는 추억에 따르게 마련인 미화가 없지는 않을 것
이다. 그러나 만년에 이른 아들의 마음을 이렇게까지 강하게 사로잡은 아
버지는 역시 무시할 수 없는 존재다. 아버지는 키리코가 열일곱 살 되던
1905년에 세상을 떠났으나, 그가 남긴 유형무형의 교육은 그 후에도 내내
아들의 마음속에 살아 있었다. 실제로 1920년대 후반 이후 키리코가 방향
을 선회해서 고전적 세계로 복귀하게 된 것도 아마 그의 마음속에 계속해
서 살아 있던 아버지의 영향 때문일 것이다.

뵈클린의 영향

아버지가 세상을 떠난 후, 남편을 잃은 키리코의 어머니는 두 아들을 데리고 독일 남부의 뮌헨으로 이주했다. 당시 어린 나이에 음악적 재능을 나타내기 시작했던 동생 안드레아를 충실히 교육시키기 위해서였다. 그러나 아직 세기말의 분위기를 짙게 풍기고 있던 이 바이에른 주의 수도는 키리코의 그림 공부에도 매우 바람직한 곳이었다. 적어도 그는 여기 뮌헨에서 '형이상학적 회화'의 기초를 쌓았다.

제임스 소비는 독일에 거주하던 무렵의 키리코에게 가장 큰 영향을 준 사람으로 스위스의 화가 아르놀트 뵈클린과 철학자 니체를 거론한다. 그 외에도 화가 중에서는 막스 클링거, 알프레트 쿠빈, 프란츠 반 슈투크 등이 있었고, 사상가 중에서는 쇼펜하우어와 오토 바이닝거가 있었다. 그러나 뭐니 뭐니 해도 뵈클린과 니체의 영향이 결정적이었다.

키리코보다 오히려 동생인 안드레아에게 기대를 하고 있던 어머니는 당시 뮌헨에서 이름을 떨치고 있던 오르간 연주자이자 작곡가 막스 레거를 사사하게 했다. 그러나 안드레아는 독일어를 잘하지 못했으므로, 키리코가 선생과의 사이에서 통역을 해주기 위해 늘 따라다녀야 했다. 통역을 하지 않아도 될 때 키리코는 레거의 집에 있던 뵈클린의 화집을 열심히 들여다보곤 했다.

1900년 전후에 뵈클린의 명성이 얼마나 대단했었는지는 게오르크 지멜의 『뵈클린론』을 보면 알 수 있다. 오늘날에는 뵈클린의 평가가 다소 낮아진 감이 있지만, 당시 뵈클린은 누구보다도 높은 평가를 받고 있었다.

그러나 키리코가 뵈클린에게 매료된 것은 단순히 세간의 평가 때문만은

아니었다. 그는 뵈클린의 작품에서 자기가 구하고 있던 것과 같은 '마술적 사실주의'의 표현을 발견했다. 그것은 철저한 일상적 사실성과 현실을 벗어난 신비적 분위기의 결합이었다. 키리코가 그 정도로 뵈클린에 열중하게 된 이유는 우리가 「예언자의 보답」을 비롯한 키리코의 작품에서 발견하는 것과 같은 것을 그도 뵈클린의 작품에서 발견했기 때문이었다.

실제로 1909년을 전후로 키리코는 뵈클린의 영향을 한눈에 알 수 있는 작품을 다수 그렸다. 물결 사이로 인어와 트리톤이 떠 있는 「인어가 있는 바다」 등이 그 대표적인 예일 것이다. 키리코는 1920년에 발표한 『뵈클린론』에서 일상적인 것과 환상적인 것을 결합하는 뵈클린의 특질을 「대장간의 켄타우로스」를 예로 들어 다음과 같이 설명한다.

놀라움과 충격은 뵈클린의 작품 「대장간의 켄타우로스」에서 특히 강렬하다. 이 환상은 틀림없이 갑자기 그에게 찾아왔을 것이다. 고전적인 장엄함이 풍기는 구도가 주제의 신비스러운 느낌을 한층 강하게 한다. 아이를 데리고 켄타우로스를 구경하러 몰려든 농민들은 조토나 우첼로의 작품에 등장할 법한 유령 같은 모습을 하고 있다. 켄타우로스의 몸은 놀라울 정도로 사실적이다. 발굽을 대 위에 올려놓고 대장장이에게 이것저것 요구를 하고 있는 켄타우로스의 완벽한 모습을 보면, '괴물'이라는 느낌은 거의 들지 않는다. 그는 지극히 평범한, 선량한 인간이다……

키리코는 뵈클린에게서 고전적 구성과 사실적이고 일상적인 표현, 그리고 환상적 주제라는 조합을 발견하고, 그로부터 발생하는 신비로운 분위기

에 강한 인상을 받았던 것이다. 이 글의 서두에 일부러 필자를 밝히지 않고 인용한 문장은 실상 이 『뵈클린론』에 키리코가 쓴 글의 일부였다.

니체와 이탈리아

『뵈클린론』에 쓴 키리코의 문장이 그대로 키리코 자신의 작품에도 적용된 다는 점은 키리코가 뵈클린의 미학에 강한 영향을 받았음을 입증하는 것이 다. 독자도 이미 깨달았을 테지만, 뵈클린과 키리코에게는 한 가지 큰 차이 점이 있었다. 똑같이 일상적인 것과 비현실적인 것을 결합했다고 해도, 뵈 클린의 경우는 켄타우로스라든지 인어와 사티로스처럼 본래 현실에는 있 을 수 없는 것을 지극히 사실적으로 그리는 방법을 채택했다. 즉 비일상적 인 환상에 일상적 표현을 부여함으로써 마술적 사실주의가 성립되었다. 그 에 비해 키리코의 경우는 반대로 일상적인 모티프에 비현실적인 분위기를 부여한다. 실제로 키리코의 모티프 자체는 환상적이지도 기이하지도 않으 며, 매우 평범하다. 따라서 같은 '마술적 사실주의'라고 해도, 뵈클린과 키 리코는 그 방법에서 정반대이다. 아마 그것은 이탈리아의 고전적 세계를 동경하는 게르만계의 화가와 북방의 정서에 반한 이탈리아인 화가의 차이 라고도 할 수 있겠다. 그러고 보면 키리코에게 큰 영향을 미친 또 한 사람, 니체 역시 이탈리아를 동경하는 독일인이었다.

니체의 영향에 관해서는 무엇보다도 그를 통해 알게 된 이탈리아 도시의 인상을 언급해야 한다. 물론 니체의 철학 자체에 나타나는 '디오니소스적' 예술관도 키리코에게 무관하지 않음은 틀림없다. 예컨대 소비는 키리코에

게 영향을 주었을 것이라고 여겨지는 요소로서 "누구나 완벽한 예술가인 꿈의 세계가 아름답게 출현하는 것, 그것이 온갖 조형 예술의 전제이자 시를 구성하는 중요한 요소이기도 하다"는 니체의 『비극의 탄생』의 한 구절을 거론한다. 꿈의 세계의 아름다운 출현을 중요시하는 니체의 미학에서 키리코와 공통되는 부분이 있는 것은 사실이다. 그러나 그것은 니체뿐 아니라 뵈클린 등을 포함하는 세기말 예술가들의 중요한 특색이기도 했다. 나는 초현실주의라는 말이 생기기 훨씬 전에 제작된 키리코의 1910년대 작품들을 약간 늦게 표현된 세기말 예술이라 생각하고 싶다. 니체는 세기말의 대표 주자였다.

그러므로 니체가 키리코에게 미친 특수한 영향으로서 키리코 자신이 『내 인생의 회상』에서 언급하는 「이탈리아 회상」을 들지 않을 수 없다. 만년에 이탈리아의 토리노에서 살았던 니체는 『이 사람을 보라』에서 토리노야말로 "나에게 맞는 유일

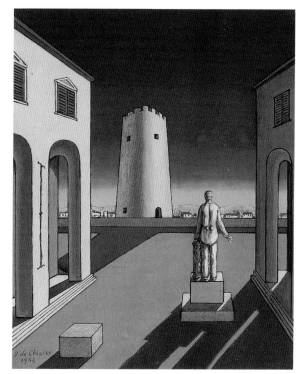

「붉은 탑이 있는 이탈리아 광장」 캔버스에 유채, 50×40cm, 1943

한 도시"라고 말했는데, 1911년 토리노에 갔을 때 키리코는 니체의 영향인 듯, '이탈리아 정경'에 강하게 매료되었다. (실제로「예언자의 보답」이 포함되는 '이탈리아 광장' 시리즈는 토리노 여행 직후에 시작되었다.) 훗날 키리코가 『내 생애의 회상』에서 니체에 의한 '혁신'에 대해 다음과 같이 시적인 이미지를 구사해서 이야기하는 데에는 그런 일련의 사정이 있었으리라.

> 이 혁신은 '슈티뭉Stimmung'을 바탕으로 한 한없이 신비적이고 고독하고 심원한 시의 세계이다. '슈티뭉'이란 상쾌하고 맑은 가을날 오후, 여름에 비해 태양이 지면에 드리우는 그림자가 훨씬 길어진 가을날의 '분위기'를 말한다.

그러고는 "이런 굉장한 현상이 가장 뚜렷하게 나타나는 이탈리아 도시는 토리노이다"라고 덧붙이기까지 했다.

'지면에 드리우는 그림자가 훨씬 길어지고' 모든 대상이 선명하게 부각되어 보이는 '맑은' 가을날은 바로 키리코가 그리는 이탈리아 풍경의 큰 특색이며, 1913년을 중심으로 제작되는 키리코 최고의 작품들에서 배경이 되어준다.

백일몽의 세계
드디어 문제의「예언자의 보답」의 캔버스로 돌아갈 때가 된 것 같다.

지금까지의 이야기를 배경으로 생각하면, 「예언자의 보답」은 지중해 특유의 고전적 세계의 후계자인 동시에 세기말 독일의 신비적 예술이 낳은 서자이기도 한 키리코의 대표작이요, 그 미학을 가장 잘 표현한 작품이다. 키리코 특유의 이탈리아 광장에 놓인 아리아드네의 조상은 헬레니즘 시대 조각의 대표작으로, 이탈리아에는 로마 시대에 복제한 작품이 몇 점 있다. 키리코는 아마 로마의 바티칸 미술관이나 피렌체에 있는 작품을 보았을 것이다.

　1913년에는 이 「예언자의 보답」을 포함해서 아리아드네를 다룬 대작이 적어도 다섯 점은 제작되었다. 제임스 소비는 아리아드네에 대한 키리코의 강한 관심 역시 니체의 영향이라고 설명하는데, 어쩌면 사실일지도 모른다. 여하튼 키리코는 「아리아드네」를 본뜬 석고상을 스스로 만들었을 정도였다. (이 작품은 키리코의 초기 조각 중에서 현재 알려져 있는 유일한 작품이기도 하다.) 이 조상을 중심으로 인적 없는 광장, 회랑이 딸린 건물, 열차, 열차 굴뚝의 연기와 반대 방향으로 펄럭이는 깃발, 종려나무, 한낮의 시각을 표시하는 시계 등, 키리코의 작품에 자주 등장하는 여러 모티프들이 백일몽과도 비슷한 신비로운 '분위기'를 자아내고 있다. 그곳은 틀림없이 화가 키리코에게는 영혼의 고향이었을 것이다.

쿠르트 슈비터스

Kurt Schwitters ‖ 1887~1948

예언된 현대

__「메르츠19」를 중심으로

예술과 비예술

내가 뱉어내는 것은 모두 예술이다. 왜냐하면 나는 예술가이기 때문이다.

쿠르트 슈비터스는 이렇게 호언한 적이 있다.

이런 말은 자칫 잘못하면 단순히 자만이나 오만으로 여겨질 수도 있다. 그러나 슈비터스가 이렇게 말한 배후에는 명확한 시대적 조류가 존재하고 있었다. 예술의 정의가 모호해지고 예술과 비예술의 경계가 불분명해진 현대의 역사가 있었다. 예컨대 이 말을 한 사람이 슈비터스가 아니라 피카소나 라우센버그였다고 해도 전혀 이상하지 않았을 것이다. 과거에는 '예술'을 낳은 사람이 예술가였다. 나무는 그 열매를 보고 알듯이, 사람은 그가 만들어낸 것에 의해 정의되었다. 즉 적어도 '예술'이 무엇인지에 대해 아무런 의문이 없었다는 이야기이다. 그러나 오늘날에는 어떤 사람이 예술가인지 아닌지는 문제가 아니다. 이것이 예술인지 아닌지가 무엇보다도 문제

「메르츠 19」 콜라주, 1920, 예일대학교 미술관

가 된다. 그런 의미에서 슈비터스의 이 말은 매우 현대적인 발언이라고 해야 할지도 모른다.

1950년도 되기 전에 세상을 떠난 이 하노버 출신의 '예술가'는 어떤 의미에서는 제2차 세계대전 후의 예술 상황을 민감하게 예고하고 있었다. 슈비터스의 이름은 분류를 좋아하는 역사가의 파일에서는 보통 다다이즘 예술가 항목에 포함되지만, 어쩌면 반세기 후의 예술가들과 한 항목에 분류되는 것이 더 타당할지도 모른다. 역사는, 특히 '예술'의 역사는 종종 이처럼 역사를 무시하는 사람을 탄생시킨다. 언제나 역사보다 한 발 앞서 걸었던 피카소와는 다른 의미에서, 슈비터스도 클리오(그리스 신화에 나오는 아홉 뮤즈 중 하나로 역사의 수호신―옮긴이)를 난처하게 하는 작가였다.

현대를 예고하다

1968년에 뉴욕현대미술관에서 〈다다이즘, 초현실주의와 그 유산〉이라는 대규모 전시회가 개최되었을 때, 전시회를 조직하는 중심적인 역할을 맡았던 윌리엄 루빈은 슈비터스의 작품을 분석하면서 그가 '예언자적 예술가'였다고 지적했다. 실제로 제1차 세계대전 중부터 슈비터스가 죽을 때까지 계속된 일련의 「메르츠」 작품들은 여러 면에서 제2차 세계대전 후의 예술 활동을 예고하고 있는 셈이다.

그것은 라우센버그의 이른바 '콤바인 페인팅'이나 다니엘 스포에리의 '자전적 이코노그래피'에서 비롯된 '타블로 피에지(함정의 그림)'(실은 '타블로'라고 하기 어려웠지만)를 슈비터스가 이미 시험하고 있었기 때문

은 아니다. '페인팅'이니 '타블로'의 영역을 넘어서 생활 그 자체를 '예술' 화하려는 의지에서 슈비터스는 현대를 미리 '예고'한 셈이었다. 그가 화가 라든지 조각가에 그치는 것이 아니라, 건축가이기도 하고, 시인이기도 하고, 극작가요, 연출가이기도 했다는 사실, 굳이 한마디로 정의하자면 '예술가'로 부를 수밖에 없는 존재였다는 사실은 그가 갖고 있는 '현대성'과 무관하지 않다.

예컨대 시를 생각해보자.

그는 소리로서의 언어가 갖는 순수성을 철저하게 추구한 시집 『원π소나타』에서 추상시를 시험하면서 동시에 시각적 표현도 잊지 않았다. "나는 단어와 문장을 붙여서 리드미컬한 디자인을 만들어내려고 시도했으며, 또 거꾸로 그림과 데생을 붙여가면서 그 사이로 문장을 읽을 수 있게 시도해 보기도 했다"는 그의 말에서 뚜렷하게 알 수 있듯이, 슈비터스에게 회화와 시의 결합은 완전히 상호 결합하여 어느 쪽에서든 똑같이 접근할 수 있는 것이다. 그 점에서 볼 때, 결국 언어유희에 지나지 않았던 아폴리네르의 『칼리그람』과는 달랐으며, 오히려 모리스 르메트르의 '문자주의'나 앨런 캐프로의 말에 의한 환경 미술과 같은 종류였다고 할 수 있다.

혹은 연극을 생각해보자.

그는 '예술의 온갖 분야를 하나로 통일하는' '메르츠 종합 예술'에 착안하고, 그것을 표명하기 위한 무대장치까지 고안해두었다.

무대장치에 사용되는 재료는 고체, 액체, 기체를 모두 포함해야 한다. 즉 하 얀 벽, 인간, 전선 한 뭉치, 분수, 파란색을 주조로 한 확 트인 전망, 원추형으

로 비춰 들어오는 빛 등이다. 배경은 늘리거나 줄일 수 있도록 커튼처럼 접히게 만들어야 한다. 무대 위에 있는 물체는 전부 움직이거나 다른 것과 바꿀 수 있게 해야 한다……. 즉 쉽게 무대에 새로운 장치를 더하거나 빼거나 할 수 있어야 한다.

이처럼 명확한 이미지를 갖는 무대 위에서 어떤 일이 벌어지느냐, 이것 역시 슈비터스 자신이 매우 분명하게 써두었다. 지금 이 자리에서 거기까지 상세히 검토할 여유가 없기는 하지만, 예를 들면 이렇다.

치과의사가 사용하는 드릴과 고기 가는 기계와 짐마차 바퀴의 흙받기 막대기를 가지고 나온다. 그리고 버스와 관광버스와 자전거, 2인승 자전거 등에서 타이어를 빼내기도 하고, 또 전시에 유행하던 대용품 타이어 등 무엇이든지 들고 나와서 그것들을 모조리 분해하고 부수어버린다.

이제 강렬한 음악의 집중 포화가 시작된다. 무대 뒤쪽에서 오르간이 연주되고, 가끔씩 거기에 기이한 소리가 끼어든다. 재봉틀도 역시 끊겼다 이어지는 소리를 한층 더 크게 낸다. 어깨에 날개를 단 남자가 등장해서 큰 소리로 "바"라고 고함 친다. 또 한 남자가 갑자기 무대에 나타나 "나는 바보다"라고 외친다. 두 사람 사이에 목사 한 명이 무릎을 꿇은 자세로 물구나무서기를 하면서 다음과 같은 기도문을 큰 소리로 읊는다. "오오, 가엾게 여기소서, 놀라움의 해체는 끓어오르고, 모여드나니, 할렐루야. 소년소녀는 결혼하고, 물방울이 떨어진다." 그 동안 수도 파이프에서 물방울이 떨어

지는 단조로운 소리가 계속된다.

　이런 식으로 마치 현대의 언더그라운드 전위극이나 해프닝에 나올 법한 것들이 내내 이어진다.

　슈비터스가 최근 들어 급속하게 재평가되는 이유도 그의 이런 다채로운 활동이 매우 '현대적'이기 때문이다. 하지만 그와 동시에 "내가 뱉어내는 것은 모두 예술이다"라는 강한 신념과 그것을 뒷받침하는 미학이 작품 못지않게 현대적이라는 점도 크게 작용했으리라 생각된다.

'하노버의 다다이즘'

종종 지적되는 대로, 원래 다다이즘의 '반역'은 기성 예술에 대한 철저한 부정에서 출발했다. 다다이즘의 운동에 의해 그때까지의 예술관은 파괴되고, '예술적 가치'는 기댈 곳을 잃고 말았다. 미술관의 벽을 장식하는 명작들을 갖은 수단을 동원해서 우롱한 다다이즘 예술가들의 반역은 지금 돌이켜 생각해봐도 속이 시원할 정도이다. 그러나 그들은 철저하게 기성 예술관을 부정하면서도, "그렇다면 진짜 예술이란 무엇인가?"라는 질문이 제기되었을 때 그에 대답할 준비가 되어 있지 않았으며 대답할 의지도 없었다. 다다이즘이 좋든 나쁘든 '파괴를 위한 파괴'였다고 평가되는 것은 그런 연유에서이다.

　물론 다다이즘 예술가들의 철저한 파괴가 새로운 창조 활동의 가능성을 열어준 것은 틀림없는 사실이다. 제2차 세계대전 직후에 '네오다다이즘'이라고 불리는 일단의 젊은 작가들이 등장해서, 전에는 회화나 조각의 재

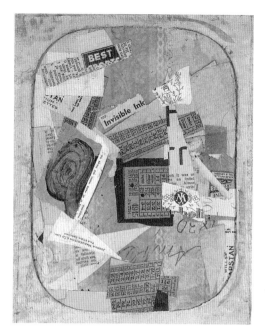

료로서 생각지도 못했던 폐기물을 자유롭게 이용하여 맑은 시정詩情까지 깃든 많은 작품을 만들어낼 수 있었던 것은 분명히 다다이즘의 유산이었다. 그러나 그 유산을 이용할 수 있었던 것은 적자이든 서자이든 아무튼 다다이즘의 자식들이었지, 다다이즘 작가들은 아니었다. 전후의 젊은 세대에게 가장 큰 영향을 미쳤다고 하는 다다이즘의 대표 인물인 마르셀 뒤샹이 40년간 침묵을 지켰던 것은 결코 우연이 아니었다. (그의 사후에 발견된 '유작' 역시 이를테면 1920년대 다다이즘의 후산後産 같은 것이었다.) 다다이즘의 '유산'은 문자 그대로 '유산'이었으므로, 아버지가 세상을 떠난 다음에야 비로소 사용할 수 있었다고 할까.

다다이즘이 갖는 이런 역사적 의미를 생각해보면, '하노버의 다다이즘'이라고 불리는 슈비터스의 경우가 다소 이질적임을 명백히 알 수 있을 것이다. 기성 예술관에 구애되지 않고 자기 정신의 자유를 강력하게 주장했다는 점에서는 분명히 다다이즘의 일원이었지만, 동시에 거의 유일하게 자기가 스스로 '유산' 상속인이 될 수 있었던 '다다이즘 예술가'였기 때문이

「보이지 않는 잉크」 종이에 콜라주, 25.1×19.8cm, 1947

다. 바꿔 말하면, 다다이즘의 그 강력한 파괴 활동이 있은 후에 그렇다면 예술이란 대체 무엇인가를 물었을 때 오직 슈비터스만이 "내가 뱉어내는 것이야말로 예술"이라고 가슴을 펴고 대답할 수 있었다. (또 한 사람, 자신의 '유산'을 상속한 뛰어난 작가로 막스 에른스트가 있다. 그러나 에른스트는 초현실주의에 양자로 들어가면서 비로소 '유산을 상속'할 수 있었다는 차이가 있다.)

같은 다다이즘 예술가라고 하면서도 슈비터스가 역사적으로 이런 독자적인 지위를 차지하게 된 것은, 물론 그가 하노버라는 다소 중심에서 벗어난 도시에서 성장했기 때문은 아니다. 그가 다다이즘의 파괴 활동을 그대로 자신의 창조에 이용할 수 있었기 때문이다. 사실 슈비터스는 자기 내부에서 솟아나는 시를 작품을 통해 노래하기 위해서 기존 예술관의 틀을 깨부숴야 했다. 즉 슈비터스는 '어떤 것을 만드는 사람'이라는, 가장 원시적인 의미에서의 시인이었다. 낡은 전차 차표와 신문 쪼가리, 찢어진 포장지 등 쓰레기통에나 어울릴 법한 재료로 만든 그의 콜라주 작품은 원래 입체파 미학을 이어받은 것이며, 그 후에도 많은 추종자들을 낳았다. 그럼에도 불구하고 다른 작가들의 작품과는 명백히 다른, 독자적인 시정을 띠고 있기 때문에 결코 혼동되지 않는다는 사실은 저간의 사정을 웅변으로 말해주고 있는 것이다. 따라서 슈비터스의 작품을 논할 때에는 그의 독자적인 시정과 그 시정을 뒷받침하는 미학에 대해 고찰해야 한다. 즉 그의 '메르츠 이론'을 이야기해야 하는 것이다.

메르츠 이론

'메르츠'라는 명칭은 슈비터스의 작품을 통해 근대 미술사에서 이미 확실하게 시민권을 획득한 것 같다. 슈비터스의 회화(그리고 콜라주) 작품뿐 아니라 시와 연극, 건축, 나아가 잡지 제목에까지 사용되며 대부분의 근대 미술 사전에 독립된 항목으로 등장하는 이 명칭의 유래에 대해서는 슈비터스 자신이 여러 차례 이야기한 바 있다. 일설에 의하면, '다다' 동지들이 모두 모였을 때 그 중 한 사람이 눈을 감고 『라루스 소사전』을 펼쳐서 마구잡이로 가리킨 항목이 우연히 '다다'였는데, '메르츠' 역시 이에 못지않게 우연의 산물이었다.

1927년, 그때까지의 '메르츠' 작품을 모아 발표한 『메르츠 20 카탈로그』에서 슈비터스는 이렇게 말했다.

나는 오래된 차표와 물결에 떠밀려온 나뭇조각, 화물 보관소의 교환권, 바늘이라든지 바퀴의 파편, 단추 등 지붕 밑 다락방에나 있을 것 같은 잡동사니들이 어째서 공장에서 생산한 그림물감처럼 어엿한 회화 재료로 사용되면 안 되는지 이해를 못 하겠다. 이런 재료를 사용한다는 것은 말하자면 하나의 사회적 태도이며, 예술적으로 말하면 나의 개인적 즐거움이기도 했다. 나는 이런 재료를 써서 만든 나의 새로운 조형 작품을 메르츠MERZ라고 불렀다. 코메르츠KOMMERZ라는 단어의 뒷부분인데, 이 말을 처음으로 사용한 것은 「메르츠빌트MERZBILD」(메르츠 회화)에서였다. 이 작품에는 코메르츠 운트 프리바트 방크KOMMERZ UND PRIVAT BANK라는 은행 광고지를 찢어 붙인 부분이 있었는데, 우연히도 상징적인 형태와 형태 사이에 메르츠MERZ라

는 문자가 보였다. 이 메르츠
라는 말은 그림의 나머지 부분
에 대해 중요한 부분으로, 반
드시 그 자리에 있어야 하는
말이었다. '메르츠' 라는 말이
있는 작품에 '메르츠빌트' 라
는 이름을 붙인 것과 마찬가지
로, 마침 '운트' 라는 말이 나
오는 작품은 '운트빌트' 라고
부르고 아르바이터ARBEITER
라는 말이 있는 작품은 '아르
바이터빌트' 라고 불렀다. 이
들 콜라주 작품을 베를린의 슈
토름 화랑에서 처음 전시했을
때, 나는 이들 작품이 표현주
의니, 입체주의니, 미래주의
니 하는 기존의 개념과는 다른
계열에 속한다고 생각했기 때
문에 이런 새로운 조형에 붙일
총괄적인 명칭이 필요했다.
그래서 가장 특징적인 작품의
제목을 빌려 모든 작품에 '메

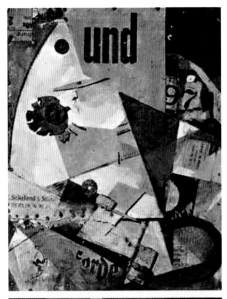

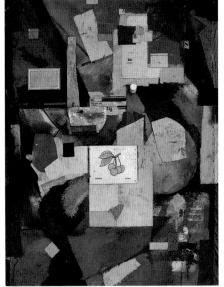

「운트빌트」 콜라주, 35×28cm, 1919(위)
「메르츠빌트 32A. 체리 그림」 판지에 헝겊 · 나무 · 금속 · 구아슈 · 유채 · 풀과 가위로 편집한 종이 · 잉크, 91.8×70.5cm,
1921, 뉴욕현대미술관(아래)

르츠 회화'라고 이름을 붙였다. 그 후에 메르츠라는 단어의 용법을 확대해서 1917년부터는 시에도 적용하고, 나중에는 나의 모든 창작 활동을 '메르츠'라고 불렀다. 지금은 나 자신마저도 '메르츠'라고 부르고 있다.

또 1923년에 발표한 『메르츠』 제6호에서도 슈비터스는 거의 비슷하게 설명한다.

믿든 말든 그것은 당신의 자유이지만, 메르츠라는 이름은 실상 단순히 코메르츠라는 말의 둘째 음절에 불과하다. 그 무렵 나는 작품에 이름을 붙일 때 그 안에 들어 있는, 읽을 수 있는 문자를 이용해서 이름을 붙였다. 나중에 내가 일반적인 조형과는 다른 창작 활동을 하고 있다는 사실이 점점 더 분명해지자, 나는 내가 만드는 모든 것에 그 대표작의 이름을 빌려 '메르츠'라는 이름을 붙였다.

이제 '메르츠'의 어원에 대해서 그 이상 덧붙일 말은 없을 것 같은데도, 슈비터스는 1924년 『슈토름』 제1호에 다음과 같이 썼다.

메르츠는 아우스메르첸ausmerzen에서 유래한 말이다. 그것은 아이러니로, 레폰에서 당시 아직 아무도 아는 사람이 없던 다다이즘의 밝은 면과 레폰에서 모든 사람들이 혐오하고 있던 표현주의의 어두운 면을 동시에 조명하는 것이었다.

이 말로 이야기가 복잡해진다. '아우스메르첸'이란 삭제한다, 지워버린 다는 의미이므로, 표현주의를 포함한 종래의 미학을 거부한 슈비터스에게 반역의 기치를 선명히 하는 데 적절한 표현이었을지도 모른다. 특히 하노 버의 미술 전문학교와 드레스덴의 미술학교에서 5년 이상 아카데믹한 공 부를 했던 슈비터스에게는 훗날 그 자신이 기술하듯 학교에서 배운 것을 모두 '지워버리고' 다시 한 번 처음부터 시작할 필요가 있었다는 사실을 생 각하면, '메르츠'에 그런 의미를 부여하는 것도 납득이 된다. (위에서 인용 한 문장에 나오는 '레폰'은 하노버의 글자 순서를 바꿔 만든 말이다. 슈비 터스는 가공의 연인 안나 블루메에게 사랑의 시를 바쳤듯이, 고향 하노버 를 이야기할 때에는 항상 이 가공의 이름을 썼다.)

형태로서의 오브제

원래 슈비터스는 스스로 시집까지 낼 정도로 시심도 풍부한 예술가였다. 그러므로 어쩌다가 우연히 화면에 나타난 '메르츠'라는 말에 훗날 자신의 의도에 맞는 설명을 붙인 것이리라.

이 점에 관해 베르너 슈말렌바흐는 『쿠르트 슈비터스』(1967년)에서 '메 르츠'라는 울림이 시에서 자주 등장하는 '헤르츠(마음)'와 운이 맞는다는 사실을 지적하며, 슈비터스가 이 말을 자기 작품의 명칭으로 선택했을 때 에는 무의식중에 이런 시적 연상 작용이 있었을 것이라고 추측한다. 예컨 대 '헤르츠'와 '슈메르츠(고민)'처럼 각운을 맞춰 단어를 쓰는 것이 독일 낭만파 시인들의 상투적인 수단이었음은 틀림없는 사실이다. 그러니 본질

적으로 서정시인이었던 슈
비터스가 이런 연상을 불러
일으키는 말에 매료되었음
직도 하다.

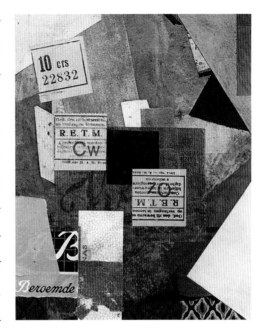

그러므로 슈비터스의 '메
르츠' 작품은 다른 다다이
즘 작가들의 작품처럼 그때
까지 업신여겨지던 폐기물
과 쓰레기 등을 재료로 이용
했다는 '반역성' 혹은 '반
전통성' 때문에 의미가 있
는 것이 아니라, 그런 재료
들을 자기의 시를 노래하기 위해 이용한 방식 때문에 의미가 있는 것이다.
물론 슈비터스 자신이 인정하듯, 베를린과 취리히의 다다이즘은 그에게 큰
의미를 지닌다. 그에게 '완전한 자유와 해방'을 주었기 때문이다. 당시의
전위예술가로서는 드물게 오랜 기간 아카데믹한 수업을 쌓았던 슈비터스
에게는 아카데미즘을 극복하기 위해 다다이즘 예술가들의 강력한 파괴력
이 필요했다.

그러나 일단 필요한 자유를 손에 넣고 난 다음 슈비터스는 그 자유를 이
용해서 마음껏 자신의 시를 표현하길 원했다.

그런 의미에서 똑같이 일상생활 속의 오브제를 이용하더라도 슈비터스
의 '메르츠'가 뒤샹이나 맨 레이 등의 '레디메이드'와는 본질적으로 다르

=

「메르츠빌트 25A」콜라주, 79.1×104.1cm, 1920

다는 조지 H. 해밀턴의 지적은 매우 타당한 지적이라 하겠다. 많은 명저들이 있는 펠리컨 미술 총서에서도 특히 뛰어난 『유럽의 회화와 조각 1880～1940년』(1967년)에서 해밀턴은 이렇게 쓴다.

> 다다이즘의 '레디메이드'와 초현실주의의 '발견된 오브제'와는 달리, 슈비터스의 사물은 결코 그의 취향과 무관하지 않다. 그의 사물은 슈비터스의 취향에 맞춰 스스로 동화한다.

실제로 슈비터스 자신도 '메르츠'는 어디까지나 '형태'이며 '재료'가 아니라고 여러 차례 언급한 바 있으며, 또한 다음의 문장에도 슈비터스의 생각이 뚜렷하게 드러난다.

> 재료는 재료 자체의 객관적 관계에 관한 논리에 따라 이용할 것이 아니라, 오로지 예술 작품의 논리의 틀 안에서만 이용해야 한다. 예술 작품이 합리주의적·객관적 논리를 강력하게 파괴할수록, 그만큼 예술 제작의 가능성이 커진다.

영원한 서정시인

슈비터스에게 영향을 미친 것이 다다이즘 예술가들만은 아니었다. 종이와 인쇄물을 캔버스에 직접 붙이는 콜라주 기법이 피카소나 브라크 등의 입체파 화가들에 의해 시작되었다는 것은 주지의 사실이다. 그러나 물감으로 그

려진 그림이 아니라 현실에 존재하는 사물이라고는 해도, 그것은 어디까지나 일종의 트롱프뢰유(눈속임)였을 뿐이다. 사물을 회화적으로, 즉 오브제를 이미지로서 이용했을 뿐이다. 그러나 슈비터스의 콜라주는 다소 의미가 다르다. 슈비터스의 낡은 차표, 우표, 티켓 등은 엄연한 사물이면서 '본질적인 질서'의 형태에 종속되어 있다. 실제로 슈비터스도 이렇게 지적했다.

> 메르츠 회화 작품은 추상적인 예술 작품이다. 메르츠라는 말은 본질적으로 생각할 수 있는 온갖 재료를 예술적 목적으로 통일하는 일이며, 기법 면에서는 각 재료에 본질적으로 동일한 가치를 부여하는 일이다. 때문에 메르츠 회화는 단순히 물감과 캔버스와 붓과 팔레트를 이용하는 데 그치는 것이 아니라, 눈에 띄는 온갖 재료와 필요한 온갖 도구를 이용한다. 예술가는 재료의 선택과 배분과 조형에 의해 창조할 뿐이다.

그렇기 때문에 슈비터스는 다른 다다이즘 예술가들처럼 목청 높여 외치지 않는다. 입체파 화가들마저도 종이를 캔버스에 붙이는 콜라주를 도입하면서 그것을 '속임수'로 이용하려 했다는 점에서 파격을 노렸다고 할 수 있다. 그에 비하면, 슈비터스의 경우는 타블로 형식의 작품은 거의 전부 소품 뿐이었고, 화려한 효과라든지 요란한 몸짓과는 거리가 멀었다. (윌리엄 루빈에 의하면, 슈비터스의 작품 중에서 가장 작은 것은 1920년에 제작된 「세계에서 가장 작은 메르츠 회화」로, 성냥갑 속에 들어갈 정도의 크기였다고 한다.)

이 책에 실린 작품들도 그 누구와도 다른 슈비터스의 시정이 담뿍 담겨

숨을 쉬고 있다. 어쩌면 슈비터스야말로 현대에서는 보기 드문 영원한 서정시인일지도 모른다.

프랑시스 피카비아

Francis　Picabia　‖　1879~1953

색과형태의 오르페우스

＿「우드니」를 중심으로

1913년 프랑스

1913년은 프랑스 문학사상 기념할 만한 해로 이야기된다. 20세기 문학의 기념비적인 작품이라 할 마르셀 프루스트의『잃어버린 시간을 찾아서』1권 『스완네 집 쪽으로』를 비롯해서 알랭푸르니에의『몬 대장』, 발레리 라르보의『A. O. 바나부스』등이 간행된 해이기 때문이다. (여담이지만, 그 해 프랑스 문단의 최고상인 공쿠르 상은 이들이 아닌 다른 작품이 수상했다.)

미술사에서도 1913년은 전환기였다고 할 수 있다. 20세기 미학의 주도권을 쥐고 있었던 입체파가 그 해에 이제까지의 '분석적' 시기에서 '종합적' 시기로 백팔십도 전향했다. 피카소의 친구인 비평가 칸바일러에 의하면, 중세 이래 최대의 역사적 전환이 이행된 것이다. 그리고 이런 전환의 시기를 상징이라도 하듯, 같은 해에 20세기 전위 미학의 기수였던 기욤 아폴리네르가 지금은 고전이 된『입체파 화가들』을 간행했다.

입체파만이 아니었다. 이 무렵의 파리에는 새로운 것의 태동이 보이고 있었다. 한 해 전인 1912년에는 이탈리아에서 시작된 미래파 운동이 파리

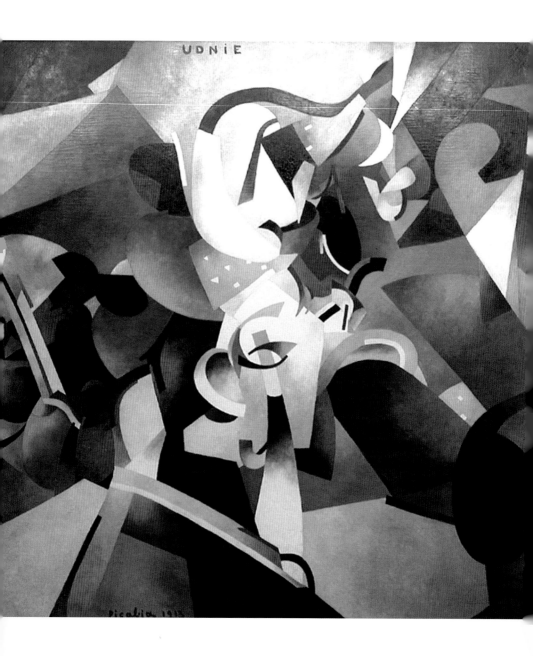

「우드니」 캔버스에 유채, 290×300cm, 1913, 퐁피두센터, 파리

로 대거 진출했고, 또 추상 회화의 한 원천이 된 '섹시옹도르(황금 분할)'의 그룹전이 개최되었다.

파리만도 아니었다. 독일, 러시아, 미국 모두 사정은 마찬가지였다. 뮌헨에서는 그 전 해에 『예술에서의 정신적인 것에 대하여』를 간행한 칸딘스키가 서정적인 추상을 향해 확실하게 발을 내디뎠으며, 모스크바에서는 말레비치가 절대주의의 정점 중 하나인 「백색 위의 백색」을 발표했다. 그리고 미국에서는 역시 이 해, 1913년에 근대 회화 운동의 출발점이 된 저 유명한 〈아모리 쇼〉가 개최되었다.

뉴욕의 피카비아

이런 상황에서 가로세로 3미터나 되는 프랑시스 피카비아의 대작 「우드니」역시 같은 1913년에 그려진 또 하나의 대작 「에드타오니슬」과 함께 그 해 살롱 도톤에 출품되었다.

이 작품이 탄생하기까지의 배후 사정은 비교적 잘 알려져 있는 편이다.

1913년 1월, 피카비아는 4년 전에 결혼한 애처 가브리엘과 함께 르아브르에서 뉴욕 행 대서양 여객선 로렌 호에 승선했다. 뉴욕의 렉싱턴 거리에 위치한 널따란 무기 창고(아모리)를 회장으로 이용했기 때문에 사람들에게 '아모리 쇼'라는 이름으로 알려진 근대 프랑스 회화 전시회에 작품을 출품하게 된 피카비아는 그 기회에 신대륙을 견학하고자 했다. (여담이지만 〈아모리 쇼〉에 참가한 몽마르트르의 화가들 중에서 일부러 미국까지 간 사람은 피카비아뿐이었는데, 유복한 미술상 집안의 딸이었던 어머니의 유산

덕택이었다.)

피카비아가 〈아모리 쇼〉에 출품한 것은 입체파의 영향이 강한 반추상화 작품 「세비야의 행렬」, 「샘가의 춤」과 「파리」, 그리고 인상파풍의 「그리말디의 추억」, 이 네 점이었는데 특히 앞의 세 점은 친구였던 마르셀

뒤샹의 「계단을 내려오는 누드」와 함께 엄청난 스캔들을 불러일으켰다.

잘 알려진 대로, 〈아모리 쇼〉는 화려한 성공을 거두었다. 개막일에는 전前 대통령 시어도어 루스벨트를 비롯해서 4000명의 초대 손님들이 회장을 가득 메웠다. 그 중에서 프랑스 대표나 다름없었던 피카비아가 매우 주목받는 존재였음은 당연한 일이다. (그는 프랑스를 출발한 순간부터 일종의 스타였다. 로렌 호에 승선한 미국 동부 연안의 각 신문사 특파원들 탓에, 피카비아 부부는 르아브르를 출항한 이튿날부터 내내 쉴 새 없는 인터뷰 요청에 시달려야 했다.)

원래 〈아모리 쇼〉는 16세기 데생부터 시작해서 앵그르, 코로, 마네, 쿠르베 등 인상파에서 미래파까지 무려 1600점이나 되는 대량의 작품을 전시했으므로, 반향이 큰 것도 당연한 일이었다. 관람객들이 너무나 많이 밀려드는 바람에 처음에는 35센트였던 입장료가 오전 중에 한해서 1달러로 인상

=
「샘가의 춤 II」 캔버스에 유채, 252×249cm, 1912, 뉴욕현대미술관

되었을 정도였다. 물론 사람들이 몰려든 이유는 대부분 인상파 작품들을 보기 위해서였다. 마티스의 누드조차도 음란하다고 소동이 벌어졌을 정도였으니 당시 가장 전위적인 화가였던 피카비아나 뒤샹의 작품이 얼마만큼 제대로 이해되었을지는 의문이다. 하지만 뉴욕에서는 스캔들도 세상에 이름을 날리는 데 효과적인 방법이다. 게다가 피카비아는 이를테면 프랑스 대표 같은 입장에 있었으므로, 그가 순식간에 뉴욕 사교계의 명사가 된 것도 놀랄 일이 아니었다.

이런 피카비아의 명성에 주목한 사람이 뉴욕 5번가 1번지에 '포토 시세션'이라는 이름의 화랑을 가지고 있던 앨프리드 스티글리츠였다. 스티글리츠는 원래 독일 태생의 사진가였으나, 1903년에 '포토 시세션'을 열어 전위 회화의 육성에 정열을 쏟고 있었다. 그런 스티글리츠가 피카비아의 작품에 매료되어 개인전을 열고 싶다고 의뢰한 것이다.

피카비아는 기꺼이 스티글리츠의 제의를 수락했으나, 생각해보니 개인전을 열려고 해도 작품이 없었다. 처음부터 그런 일은 계획에 없었기 때문에 프랑스에서 작품도 가지고 오지 않았다. 전시회를 열려면 작품을 새로 그리지 않으면 안 되었다. 그래서 피카비아는 당장 호텔의 객실에 이젤을 세우고 작품 제작에 전념했다.

이렇게 해서 겨우 한 달도 채 안 되는 기간에 열다섯 점의 작품이 제작되었다. 이들 작품은 3월 17일부터 4월 5일까지 스티글리츠의 화랑에서 공개되어 평판을 얻었다. 이 미국에서의 첫 개인전 카탈로그에 회화에 대한 피카비아의 생각이 영문으로 처음 발표되었는데, 이것은 사실 부인 가브리엘이 작성한 것이었다. (당시 피카비아는 영어를 전혀 못했고, 배우려 하지도

않았다. 그 때문에 몰려드는 기자들의 인터뷰에 대답하는 것도 아주 드물게 프랑스어를 할 줄 아는 신문기자가 있을 경우를 제외하고는 가브리엘의 역할이었다. 가브리엘은 미국 체류 중의 신문 및 잡지 기사를 꼼꼼하게 잘라 스크랩해두기도 했는데, 현재는 파리 대학 부속 미술연구소 도서실에 귀중한 자료로 보관되어 있다. 이들 신문기사에서 피카비아의 회화관이 매우 명확하게 이야기되는 것은 가브리엘의 공적이리라.)

'추억'이 현실을 바꾼다

미국에서의 첫 개인전에 전시된 작품들은 당시 피카비아의 미학을 뚜렷하게 나타내고 있었다. 1913년 3월 9일자 『트리뷴』은 "파리의 프랑시스 피카비아 씨, 본지의 안내로 뉴욕 시가를 산책하다"라는 제목을 붙여 2단으로 그의 뉴욕 프로필을 소개했는데, 그 중에 "(피카비아 씨는) 서구 세계를 대표하는 이 대도시에서 받은 다양한 인상을 자신의 기억 속에 담아, 후에 그 인상들이 마음속에 불러일으키는 감동을 선과 형태로 옮길 것이다"라고 기술하기도 했다. 이처럼 당시 그는 생애 최초의 이 대★여행이 자기 마음속에 일으킨 파문을 특유의 조형 언어로 표현하려 노력하고 있었다.

실제로 스티글리츠의 화랑에 전시된 작품들 가운데 아홉 점은 「뉴욕」, 혹은 「뉴욕 연구를 위한 습작」이었고, 그 외에도 「몸 너머로 바라본 뉴욕」이라든지 할렘에서 흑인의 노래를 들었던 인상을 표현한 「흑인의 노래」 등이 출품되었다.

전시회에는 이런 일련의 뉴욕 관련 그림들 외에 발레를 주제로 하는 연

작이 세 점 포함되어
있었다. 「대서양 여객
선의 스타 발레리나」,
「스타 발레리나와 발레
레슨」, 「발레의 총연
습」 등이 그것인데, 이
들 발레 관련 작품이
바로 곧 「우드니」로 발
전되었다.

작품의 제목에서도
알 수 있지만, 이들 작
품은 로렌 호 선상에서
발레 공연이 있었을 때
거기에서 보았던 발레
리나 니피에르코프스
카의 화려한 춤을 추억
하며 그린 것이다. 이
때 본 발레리나의 인상
이 얼마나 강렬했던지,
피카비아는 5월에 파
리에 돌아가서 가을의
살롱 도톤에 출품할 대

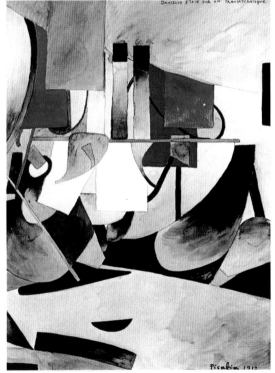

「몸 너머로 바라본 뉴욕」 종이에 구아슈 · 펜 · 먹 · 수채, 55×74.5cm, 1913(위)
「대서양 여객선의 스타 발레리나」 캔버스에 수채, 75×55cm, 1913(아래)

작에 착수했을 때 또다시 그녀의 춤을 테마로 삼았다. 이리하여 명작 「우드니」가 탄생했다.

물론 「우드니」는 피카비아가 지어낸 이름이다. 그러나 대서양 여객선 선상에서 본 발레리나의 모습은 어느 틈엔가 피카비아의 마음속에서 가공의 '우드니'로 변모해 있었다. 아니, 그에게는 현실의 무용수보다 우드니가 더욱 가깝고 확실한 존재였을 것이다. 살롱 도톤에 출품할 대작을 완성한 후에도 그는 이어서 소품 「우드니」와 「나는 추억 속에서 또다시 사랑하는 우드니를 본다」를 그렸다.

이처럼 실재 인물에 가공의 이름을 붙여서 추억 속에 멋대로 변모시키는 일은 피카비아에게는 결코 드문 일이 아니었다. 드물기는커녕, 나중에 다시 보겠지만 그것이 당시 피카비아 미학의 근본적인 방법이었다. 1913년의 살롱 도톤에 피카비아는 또 한 점 「에드타오니슬」이라는 제목의 대작을 출품하는데, 이것 역시 로렌 호 선상에서 만난 도미니코 수도회의 신부에게 그가 나중에 붙인 이름으로,

그 신부의 추억이 작품의 주제였다. 그리고 이 '에드타오니슬 신부'는 같은 해 파리에서 아폴리네르와 함께 일본의 스모를 보았을 때의 인상을 그린 「스모 경기」에도 등장한다.

물론 「우드니」도 「에드타오니슬」도 드가의 발레리나나 그레

=

「에드타오니슬」 캔버스에 유채, 301.6×300.4cm, 1913, 시카고 아트 인스티튜트

코의 신부 같은 형태를 하고 있지는 않다. 화면은 일견 무엇을 그렸는지 알 수 없는 다채로운 색색의 모양으로 메워져 있다. 그러나『트리뷴』의 기사가 지적하듯이, 피카비아는 발레도 도시도 있는 그대로 그리지 않았다. 어떤 새로운 것을 접했을 때에는 우선 그 강렬한 인상을 그대로 받아들인 다음, 나중에 그 "인상이 마음속에 불러일으키는 감동"을 조형화하고자 하는 것이 피카비아의 방식이었다. 물론 당시의 피카비아는 입체파 미학에 강한 영향을 받았지만, 정통 입체파의 화가들이 어디까지나 실재하는 '사물'에 집착한 데 비해 피카비아는 되도록 현실에서 벗어나 자기 꿈의 세계를 소중히 여기려 했다는 점이 명백히 달랐다. 실제로 뉴욕 체류 중에 했던 인터뷰 기사 중 2월 16일자『뉴욕타임스』에서 그는 다음과 같이 이야기한다.

나는 작품에서 작품의 바탕이 된 현실을 재현하지 않는다. 나의 그림에서는 본래의 현실이 남긴 흔적을 전혀 찾아볼 수 없다. 최근에 내가 완성한 작품을 예로 들어보자. 내가 여기 뉴욕에 와서 당신들이 말하는 '마천루'를 보고 나서 그린 작품이다. 그런데 이 대도시의 마천루를 보았을 때 내가 받은 인상을 표현한 작품에 플래티론 빌딩이나 울워스 빌딩이 그려져 있을까. 그렇지 않다. 내가 표현한 것은 바벨탑을 세우려 했던 사람들의 감정과도 유사한 인간의 의욕, 무한을 정복하기 위해 하늘에 닿고자 하는 인간의 의지, 하늘을 향해 상승하는 약동감 그 자체였다……

음악을 색채로―오르피슴

「우드니」에서 정점에 달하는 이 시기의 작품은 일반적으로 '오르피슴' 이라는 명칭으로 불린다. 이는 새로운 것을 좋아하는 아폴리네르가 『입체파 화가들』에서 처음 사용한 명칭으로, 그 책에서 피카비아는 로베르 들로네 등과 함께 입체파의 변종으로서 '오르피슴' 으로 분류된다.

'오르피슴' 이라는 명칭은 말할 것도 없이 그리스 신화에 등장하는 음악의 명수 오르페우스의 이름에서 유래한다. 제1차 세계대전 직전의 유럽 미술계에서는 전통적 재현 예술을 거부하고 색과 형태의 리듬과 하모니에 의한, 음악과 동일한 효과를 미술에서 표현하려는 움직임이 두드러졌다. 그 기원을 역사적으로 따져보면 19세기 낭만주의까지 거슬러 올라갈지도 모른다. 적어도 독일 낭만파는 무엇보다도 음악에서 순수한 예술 형식을 찾았다. "모든 예술은 가장 순수한 형태에서 음악을 지향한다"는 쇼펜하우어의 주장은 이런 심정을 대변한다.

프랑스에서는 세기말 예술가들, 특히 상징주의 시인들이 음악의 신비한 매력에 사로잡혔다. 베를렌이 『시법』의 서두에서 "무엇보다도

「잡을 수 있을 만큼 잡아라」 캔버스에 유채, 81.9×100.6cm, 1913

먼저 음악을……"이라고 부르짖은 것은 잘 알려진 사실이다. 말라르메 역시 "음악과 문학은 어둠의 세계를 향하는 한 얼굴의 두 가지 표현"이라고 주장했다. 말할 것도 없이 상징주의의 이런 미학 뒤에는 다양한 감각의 '조응'을 믿는 보들레르의 미학이 있었다.

이런 음악과 회화의 결합은 제1차 세계대전을 앞둔 당시에 매우 일반적인 일이었다. 칸딘스키는 1912년에 간행한 『예술에서의 정신적인 것에 대하여』에서 음악의 미덕을 칭송했으며, 실제로 추상적 작품에 '즉흥'이라는 음악적 제목을 사용하기도 했다.

또 20세기 초에 보헤미아에서 건너와 피카비아 등과 함께 '섹시옹도르'의 일원으로 활동한 프랑수아 쿠프카도 "나는 청각과 시각 간에 어떤 공통되는 것이 있으며 따라서 바흐가 음악으로 표현했던 푸가를 색채로도 만들어낼 수 있다고 믿는다"고 선언하고, 실제로 '푸가', '대위법' 등의 제목을 붙인 작품을 다수 발표했다.

이런 전반적 동향을 가장 빨리 포착하고 그것을 명언한 사람이 시대에 민감한 아폴리네르였다. 그는 『입체파 화가들』에서 훗날 자주 인용되는 저 유명한 말을 했다.

이렇게 해서 우리는 이제 전혀 새로운 예술을 향해 나아가고 있다. 그것은 지금까지의 일반적인 회화에 대해, 문학에 대한 음악의 관계처럼 될 것이다. …… 음악이 순수 문학이듯 그것은 순수 회화가 될 것이다.

아폴리네르는 또한 피카비아의 작품에 대해서도 "낡은 회화에 대해 문학

에 대한 음악과 같은 것이 되려 한다"고 거의 같은 지적을 한다. (다만 아폴리네르도 그 직후에 "그러나 음악 그 자체는 아니다. 음악은 암시에 의해 이야기하지만, 피카비아의 작품은 반대로 색채가 상징이 아닌 구체적 형태로서 우리에게 인상을 주기 때문이다"라는 단서를 붙였다.)

새로운 것에 대해 남보다 갑절은 민감한 피카비아가 이런 경향을 눈치채지 못할 리가 없었다. 게다가 피카비아의 경우는 다른 화가들에게는 없는 유력한 조건이 한 가지 있었다. 그것은 부인인 가브리엘이 음악가라는 사실이었다.

작풍의 변천

피카비아와 가브리엘의 첫 만남은 1908년 가을로 거슬러 올라간다. 그 해 9월, 피카비아는 친구와 베르사유에서 스케치를 하던 중에 갑자기 친구의 누이동생을 소개받았다. 그녀는 스콜라 칸토룸을 졸업한 뒤 베를린에서 유학하며 작곡 기법을 공부하고 이제 막 돌아온 참이었다. 그때까지 피카비아는 음악에 대해서 아는 것이 전혀 없었고, 그녀는 회화에 대해서는 완전히 문외한이었다. 그럼에도 불구하고 마음이 맞은 두 사람은 이듬해 1월에 결혼식을 올렸다. 피카비아의 회화가 '오르피슴'적 성격을 띠게 된 것은 그때부터였다.

가브리엘과의 만남은 피카비아의 예술 자체에도 커다란 변화를 가져왔다. 그러나 그것은 그의 내면적 발전이 가져온 필연적 결과였을지도 모른다. 피카비아의 이력을 돌이켜보면, 이상하게도 5년 단위로 작품이 크게 변

해왔다. 젊은 시절에 이미 풍부한 재능을 개화시켰던 피카비아에게, 하나의 작풍으로 호평을 받는 데에는 5년으로 충분했다. 그러나 한창 비평가들과 미술 애호가들의 찬사가 쏟아지는 도중에, 그는 갑자기 전혀 다른 작풍으로 옮겨가 사람들을 곤혹스럽게 하고, 때로는 노엽게 만들기까지 했다. 1909년이 바로 그런 해였다.

스무 살이 되던 1899년에 살롱 데자르티스트 프랑세에 처음으로 출품한 피카비아는 그때부터 5년 동안, 〈앙데팡당〉전과 살롱 도톤을 주된 발표의 장으로 삼아 활동했다. 이 5년간의 수업 기간이 지나자, 1905년 그는 오스망 화랑에서 처음으로 대규모 개인전을 열었다. 어떤 비평가는 "피카비아에 대해서는 더 이상 소개할 필요도 없으리라. 사람들은 모두 앞 다투어 그의 주변으로 모여들고 있다"고 썼을 정도

로, 이 전시회는 호평을 받았다. 그러나 이 시기의 소위 인상파적 화풍은 1909년에 백팔십도 달라져, 그는 추상화의 방향으로 나아가기 시작했다. 아폴리네르가 말하는 이른바 오르피슴 시대는 1910년에서 1915년까지, 역시 5년 계속되었다. 그 뒤로는 1920년까지가 소위 기계의 시대, 1925년까지는 다다의 시대, 1929년에서 1930년까지는 괴물의 시대, 1935년까지는 투명 그림의 시대, 1940년까지는 혼미의 시대, 그리고 제2차 세계대전 중이 구상 표현의 시대 등 정확하게 5년마다 크게 변화했다.

이런 변화무쌍한 피카비아의 생애에서도, 1909년부터 1910년까지 있었던 인상파에서 오르피슴으로의 전환은 그의 삶에서 문자 그대로 획기적이었을 뿐 아니라 20세기 미술사에서도 특기할 만한 사건이었다. 1909년 가브리엘과 결혼한 직후에 그린 「고무」는 의식적으로 시도된 최초의 추상화로서 역사에 빛나는 발자취를 남겼다. 그때까지는 일반적으로 1910년(실은 그보다 조금 뒤에) 뮌헨에서 칸딘스키가 그린 작품이 최초의 추상화라고 여겨졌다. 그러나 현재 파리 퐁피두센터에 소장되어 있는 「고무」가 세상에 발표되자, 프랑스의 비평가들은 이것이야말로 최초의 추상화라고 기뻐 날뛰었다.

심층심리 표현의 선구

비평가 필립 필스타인은 「고무」를 고무공이 튀는 모양을 고속 필름을 이중 인화한 것처럼 한 화면에 그려낸 것이라고 설명한다. 그러나 다다이즘 운동에 관한 권위자인 미셸 사누이예의 『피카비아』(파리, 1964년)에 의하면

「고무」라는 제목은 제1차 세계대전 후에 처음 등장했다고 한다. 따라서 펄스타인의 설명은 명백히 추후에 수립된 것이다. 어쩌면 오히려 훗날 가브리엘이 술회한 것처럼 과일 그릇 속의 오렌지를 그렸다는 이야기가 사실에 더 가까울지도 모른다. 문제는 가브리엘의 기억도 결코 확실하지 않았다는 점이다. 두 사람이 만나기 전에 「고무」를 그렸을지도 모른다고 이야기할 정도이므로(가브리엘 뷔페 피카비아, 『추상적 분위기』, 제네바, 1957년) 피카비아의 이 기념비적 수채화가 어디에서 영감을 받았는지 단정하기는

어려운 일이다. 어찌 되었든 사누이예가 지적하듯, 이 작품과 함께 피카비아는 '루비콘 강을 건넜다'.

　피카비아가 인상파적 작풍에서 이런 급진적인 추상화로 전향한 배경에 대해서는 가브리엘이 흥미로운 일화를 전하고 있다. 피카비아의 할아버지

가 사진이 발달하면서 그림보다 훨씬 정확하게 자연을 재현할 수 있게 되었다고 하자, 피카비아는 "풍경이라면 사진을 찍을 수도 있겠죠. 하지만 나의 머릿속에 들어 있는, 나의 감정과 기분을 표현하는 다양한 형체를 사진으로 찍을 수는 없습니다……"라고 대답했다고 한다.

실제로 오르피슴 시대의 작품은 항상 피카비아의 '머릿속'에 들어 있는 형체를 그대로 색과 형태로 옮긴 것이었다. 같은 추상 작품이라고 해도 들로네의 작품처럼 순수하게 조형적이지도 않았으며, 항상 피카비아의 마음속 세계와 결부되어 있었다.

훗날 그는 이 시기에 대해 이렇게 회상했다.

당시 나는 음악과 마찬가지로 자체적 수단으로 홀로 설 수 있는 회화를 그리고 싶다고 생각하고 있었다. 말하자면 심리적 회화를 그리고 싶었다.

실제로 마르크 르 보가 『프랑시스 피카비아와 구상적 가치의 위기』(파리, 1968년)에서 지적하듯이, 추상적이면서 동시에 심리적이기도 했다는 점이 바로 이 시기의 피카비아 작품이 가지는 중요한 의미였다. 「우드니」는 색과 형태의 세계로 옮겨진 발레의 정경인 동시에 작가의 '추억'의 세계와 밀접하게 결부되어 있었다는 점에서 훗날 초현실주의 화가들이 추구하는 심층심리 표현의 선구였다.

바실리 칸딘스키

Vasilii Kandinskii ‖ 1866~1944

20년 후의 추상

__파리 시대의 작품을 중심으로

'종합의 시대'

78년이라는 칸딘스키의 긴 생애에서 마지막 10년을 가리켜 '위대한 종합의 시대'라고 일컫는 것은 많은 칸딘스키 평전과 연구서에서 공인된 명칭이다. (이런 시대 구분과 명칭을 처음 제안한 사람은 칸딘스키의 부인 니나였다.) 마지막 10년이라 함은 1934년부터 1944년, 즉 나치에 의해 데사우의 바우하우스가 폐쇄되고 칸딘스키가 프랑스로 이주하면서 제2차 세계대전의 발발을 거쳐 그가 세상을 떠나기까지의 시기를 말한다. 이전의 작품과 비교하면 이 시기의 작품에는 표현에 뚜렷한 특징이 나타남을 알 수 있다. 화면 구성이 복잡다양해지고 색채도 화려해져, 이를테면 스러져가는 촛불이 마지막으로 밝게 타오른다든지, 벚꽃이 지기 직전에 한층 화려함을 발하는 것처럼 다채로운 표현이 등장한다. 그리고 거기에는 그때까지 화가가 계속해왔던 탐구의 성과가 고스란히 담겨 있다. 그런 의미에서도 당시는 '종합의 시대'였지만, 표현상의 특색은 거기에서 그치지 않았다. 이 만년의 10년이라는 세월은 칸딘스키에게 그때까지 별개로 추구해왔던 성과

「구성 IX」 캔버스에 유채, 113.5×195cm, 1936, 퐁피두센터, 파리

를 하나로 종합했다는 것 이상으로 훨씬 근본적으로 중요하다.

칸딘스키의 친한 친구였으며 그에 대해 가장 기본적이고 방대한 연구서를 남긴 빌 그로만은 화면 전체의 분위기, 특히 색채 배합에서 러시아적·동양적 성격이 강해졌다는 점이 이 10년간의 작품이 갖는 특색이라고 지적한다. 단순히 사용하는 색채의 수가 많아진 데 그친 것이 아니라, 색을 사용하는 방법, 조화를 이루는 방법이 이전의 서양 회화에서 볼 수 없었던 독자적인 성격을 띠고 있다는 이야기이다. 1934년 무렵의 유화 작품에 동양적 화려함이라고 부를 만한 특색이 나타나는 것은 틀림없는 사실이다. 그것이 모스크바에서 법학을 공부하고 있을 무렵에 접했던 러시아 농민 가정의 토속적 장식에 대한 기억인지, 혹은 그 직전에 했던 이집트와 동양 여행의 영향인지는 확실하지 않다. 하지만 어느 쪽이든, 그로만이 지적하듯이 동양적 화려함이 마지막 10년간의 커다란 특색이었음은 사실이다.

그러나 나는 이 시기 작품들의 본질적인 의미가 다른 데 있다고 생각한다. 화면 구성의 복잡함이라든지 색채의 동양적 성격도 알고 보면 보다 본질적인 특성에서 유래하는 결과이다. 그런 표면적 특색을 지적하기보다는 그 속에 숨어 있는 것을 찾아내는 일이 필요하다.

'옆으로 누운 그림'의 교훈

그렇다면 칸딘스키가 독일 시민권까지 획득하고도 마지막에는 프랑스에 귀화했을 정도로 깊은 애착을 가지고 있었던 파리는 예술가 칸딘스키의 긴 경력에서 어떤 의미를 가지고 있을까.

한마디로 말하자면, '추상화의 아버지'라고 불리며 '추상주의의 온갖 가능성을 시험했다'는 평을 받는 칸딘스키가 추상화에 '전향'하면서, 아니 좀 더 정확히 말하면 이전부터 내내 자신에게 부과했던 하나의 과제가 만년에 이르러 겨우 명확하게 해결된 것이다. 어떤 의미에서 칸딘스키는 처음 추상 작품을 그린 지 20년 이상이 지나서야 처음으로 '추상화가'가 된 셈이다.

청년 칸딘스키가 추상화에 '전향'하게 된 계기에 대해서는 이미 많은 사람들이 인용한 유명한 일화가 있다. 제1차 세계대전 전야의 유럽에서는 칸딘스키의 조국 러시아를 포함, 각국에 새로운 표현을 향한 힘찬 태동이 나타났으며, 추상 예술에서도 파리, 모스크바, 밀라노 등지에서 선구적인 예술가들이 추상으로의 이행을 시험해보고 있었다. 그런 시대적 동향 속에서 칸딘스키가 나아갈 방향을 결정한 중요한 예술적 체험이 두 가지 있었다. 하나는 이미 1890년대에 모스크바에서 개최되었던 인상파 전시회에서 모네를 접했던 것, 또 하나는 아마도 1910년 무렵, 뮌헨에 있던 칸딘스키의 아틀리에에서 있었던 '옆으로 누운 그림'의 체험이다.

이들 일화는 이미 여러 차례 이야기된 바 있으므로, 여기서는 간단하게 그 내용을 언급해도 될 것이다.

모스크바에서 열린 인상파 전시회에서 칸딘스키는 처음으로 모네의 「노적가리」를 보았다. 처음에 작품 앞에 섰을 때에는 무엇을 그린 그림인지 몰랐으나, 나중에 카탈로그를 보고 겨우 그것이 노적가리를 그린 그림임을 알게 되었다. 당시에는 그림을 보고 무슨 그림인지 알 수 없다는 것을 그는 매우 불쾌하게 여겼다. 하지만 나중에 추상 회화로 옮겨가면서 처음으로

그것이 의미하는 바의 중요성을 이해하게 되었다고 한다.

또 하나의 에피소드는 이보다 더 유명하다.

어느 날 저녁 칸딘스키가 외출에서 돌아오자, 아틀리에에 "신비한 내면의 빛으로 빛나는, 있을 수 없을 정도로 아름다운 작품"이 있었다. 깜짝 놀란 칸딘스키가 가까이 다가가 자세히 살펴보자, 그것은 말을 그린 작품이 우연히 옆으로 넘어져 있었던 것이었다. 처음에는 그것이 말의 그림이라는 것을 몰랐으나, 한번 그런 사실을 깨닫고 나자 그 다음부터는 아무리 그림을 옆으로 눕혀 보고 거꾸로 뒤집어 보아도 말의 모습부터 눈에 들어올 뿐, 처음에 보았던 아름다운 빛은 두 번 다시 나타나지 않았다. 이 일을 계기로 칸딘스키는 구체적인 대상은 그림의 아름다움을 느끼는 데 방해가 된다는 사실을 깨달았다고 한다.

이 두 일화에서 공통으로 제기하는 것은 말할 것도 없이 '무엇이 그려져 있는가' 라는 대상의 문제이다. 모네의 「노적가리」의 경우, 칸딘스키는 대상을 인식하지 못했으나 작품 자체는 강한 호소력을 가지고 있었다. 즉 대상은 작품의 이해에 필요하지 않았다.

둘째 일화의 경우는 보다 단적이다. 여기서 대상은 필요가 없을 뿐 아니라, 심지어 방해가 되기까지 한다. 대상은 없어도 되는 것이 아니라 있으면 안 되는 존재가 된 셈이다.

'내적 필연성' 의 이해

그러나 이 '옆으로 누운 그림' 의 체험에서 곧바로 대상이 없는 추상화가 태

어난 것은 아니었다. 실제로 추상화가 탄생하기까지 또 하나의 단계가 필요했다. 칸딘스키 자신의 말을 빌리자면, '대상 대신에 무엇을 화면에 놓아야 하는지' 고민해야 했기 때문이다.

캔버스 위에는 무엇인가 그리지 않으면 안 된다. 그러나 대상을 그려서는 안 된다고 하면 대체 어떻게 해야 할까. 대신 추상적 형태를 그리면 된다는 것은 요즘 시대를 살고 있는 우리의 대답일 뿐, 1910년을 전후한 무렵에는 그리 간단한 문제가 아니었다. 잘 그렸느냐 못 그렸느냐를 떠나서, 대상을

「즉흥시 26」 캔버스에 유채, 97×107.5cm, 1912, 슈태티셰 갤러리, 뮌헨

재현하는 경우 화면에 어떤 형태를 그린다는 일에는 그래도 나름대로 근거가 있게 마련이었다. 따라서 만약 추상적 형태를 그린다고 한다면, 적어도 그와 비슷한 근거가 있지 않으면 안 된다. 즉 추상적 형태를 그릴 경우, 그 형태의 정당화가 필요했다. 그 결과 나온 것이 그 후 칸딘스키가 자주 언급한 '내적 필연성' 이론이었다.

1912년에 간행된 『예술에서의 정신적인 것에 대하여』는 말하자면 칸딘스키의 추상주의 선언문이었는데, 거기서 그는 이 '내적 필연성' 이론을 거듭 주장한다. 즉 어떤 형태나 색은 외부 세계의 대상과 전혀 무관하더라도 본질적으로 작가의 내면 세계를 반영한다. 따라서 작가의 내면적 필연과 깊이 결부된 형태와 색은 '내적 필연성'이 있으므로 회화에서 지극히 바람직하며, 작가의 내면과 결부되지 않은 형태는 '내적 필연성'이 없으므로 회화에 유해하다. 그리고 이 '내적 필연성'은 물론 작가 내면의 문제이기 때문에, 기성의 해답이나 다른 사람의 형태를 빌려서 해결할 수 있을 리가 없다. 작가가 스스로 찾아내지 않으면 안 되는 것이다. 물론 어느 특정한 민족에 속하는 사람이라면 누구나 반응하는 형태도 있을 수 있다. 그러나 그런 민족적 형태라든지 시대 양식 외에도 작가 개인의 내부 체험을 표현하는 데 가장 적절한 형태가 있을 터이다. 그것이야말로 '내적 필연성'을 지닌 형태이다.

'형태'에 대한 집념

칸딘스키의 이런 생각을 보다 명확하게 이해하려면 다소 난해한 감이 없지

않은 『예술에서의 정신적인 것에 대하여』보다는 그 직후에 『청기사』 지상에 발표한 「형태의 문제」가 이해하기 쉽다. 적어도 이 글에서는 "형태란 내적 내용의 외적 표현"이라는 것, 따라서 "가장 중요한 것은 형태 (물질) 자체가 아니라 내용(정신)"이라는 주장

이 매우 정연하게 서술되어 있기 때문이다. 이 글은 훗날 파리 시대의 초기 전후에 발표된 칸딘스키의 갖가지 논문들 중에서도 여러 차례 언급되는 중요한 글이다. 그러나 이 「형태의 문제」나 『예술에서의 정신적인 것에 대하여』도 지금 다시 한 번 읽어보면, 결국 종래의 '대상'을 대신할 새로운 형태를 어떻게 구할 것인가 하는 문제로 귀착한다. '내적 필연성'이란 말은 딱딱하고 난해해 보이기는 해도, 사실 추상화 고유의 문제가 아니라 회화 전반의 문제임을 조금만 생각하면 잘 알 수 있을 것이다. 그리고 사실寫實 회화에서든, 추상 회화에서든 그것은 원래 설명이 불가능하다. 세잔이 어째서 생트빅투아르 산을 그런 식으로 그렸는지는 이론적으로 설명할 수 있는 문제가 아니다. 굳이 말하자면 그야말로 내적 필연성으로밖에 설명할 수 없다. 그런 의미에서 칸딘스키가 말하는 '내적 필연성'은 이를테면 회화

전반의 데우스 엑스 마키나deus ex machina인 셈이다. 칸딘스키는 추상 회화의 '내적 필연성'을 설명하려 한 것이 아니라 사실 회화에서도 통용되는 데우스 엑스 마키나로 추상 회화를 변호한 데 불과하다.

그런 의미에서 칸딘스키의 논의가 사실 회화와 추상 회화의 평행론이 되는 것도 당연하다. 적어도 「형태의 문제」에서는 사실 회화는 이미 효력을 잃었고 추상 회화가 아니면 안 된다는 말은 한 마디도 하지 않는다. '추상＝사실'이라는 이 논문의 도식이 나타내듯이, 그는 사실 회화에서도 형태가 갖는 '내면의 울림, 그 생명'이 중요함을 거듭 역설하고 있다. 즉 이것은 추상 회화론일 뿐 아니라, 추상 회화를 포함한 회화 전반에 관한 일반론인 것이다.

=
「두 개의 그린 포인트」 캔버스에 혼합매체, 114×162cm, 1935, 퐁피두센터, 파리

물론 1912년이라는 시점에서 추상 회화의 옹호론을 전개하려면, 추상 회화가 결코 특수한 것이 아니며 종래의 사실 회화와 본질적으로 동일하다는 논법이 일반적으로 유효했을지도 모른다. 그러나 칸딘스키가 이런 추상 옹호론을 펼친 배경에는 그 자신이 추상 회화를 종래의 사실 회화와 본질적으로 구별할 원리를 아직 확립하지 못했다는 사정을 간과해서는 안 된다. 단순히 전략으로서 '추상=사실'을 주장한 것이 아니라 칸딘스키 자신이 그 공식을 확고하게 믿고 있었다.

　　이런 사실을 단적으로 입증하는 문제가 앞에서도 잠깐 언급했던 '화면에서 대상이 사라진 경우, 그 대신 무엇을 놓을까'라는 의식이다. 여기서는 추상적 형태가 말이라든지 꽃 같은 형태와 동일한 역할을 하고 있다. 어딘가 다른 세계에서 새하얀 캔버스 위로 찾아와 추상화를 만들어내는 것이다. 그런데 공교롭게도 그 형태가 말이나 꽃처럼 외부 세계에 근거를 가지는 것이 아니기 때문에, 칸딘스키는 그 형태를 정당화하기 위해 '내적 필연성'이라는 논리를 동원했다. 마치 선이나 원이 말이나 꽃처럼 '정당화'되기만 하면 그것으로 만족한다는 듯이. 적어도 여기에서는 이들 형태를 수용하는 캔버스라는 공간은 텅 빈 그릇에 불과하다.

　　'추상 회화의 온갖 가능성을 시험했다'는 평을 받는 칸딘스키가 그럼에도 불구하고 몬드리안에 의해 대표되는 기하학적 추상주의를 끝끝내 시도해보지 않은 것은 그런 의미에서 매우 암시적이다. 몬드리안의 신조형주의는 칸딘스키가 그렇게 집착했던 '형태'를 완전히 버리고 캔버스의 공간에 직접 물음을 던짐으로써 비로소 성립된다. 한평생 '형태에의 꿈'을 버리지 못했던 칸딘스키가 신조형주의와 인연이 없었던 것은 어쩌면 당연한 일이

었을지도 모른다.

독일을 떠나다

그러나 칸딘스키가 한평생 형태에 대한 집착을 잃지 않았던 것이 사실이라
고 해도, 그가 공간에 전혀 흥미를 보이지 않았던 것은 아니었다. 그의 기
나긴 경력 중에는 공간 구성이 큰 비중을 차지하던 시기도 있었다. 1934년
부터 세상을 떠나는 1944년까지 마지막 10년이 바로 그런 시기였다. 만약
바우하우스(바이마르와 데사우를 포함해서) 시대를 '위대한 형태 창조의
시대'라고 한다면, 만년의 파리 시대는 '위대한 구성 추구의 시대'라고 할
수 있다.

데사우의 바우하우스가 나치 정부에 의해 폐쇄된 것은 1932년 9월의 일

이었다. 이미 그 전 해부터
원조가 중단되어, 바우하
우스의 장래에는 어두운
그림자가 드리워져 있었
다. 칸딘스키는 바우하우
스가 폐쇄된 후 그 해 12월
데사우를 떠나 베를린에
머물면서 당분간 정치적
동향을 지켜보기로 했다.
바우하우스를 재개하려는

—
「가브리엘레 뮌터」 캔버스에 유채, 45×45cm, 1905, 슈태티셰 갤러리, 뮌헨

움직임은 물론 여러 차례 있었으나, 전부 실패로 돌아갔다. 그리고 1933년
이 저물어갈 무렵, 마침내 결심을 한 칸딘스키는 독일을 떠나 파리에 정착
했다.

　물론 파리는 칸딘스키에게 낯선 도시가 아니었다. 20세기 초두에 가브리
엘레 뮌터와 벌인 애정의 도피 행각을 위해 파리 교외의 세브르에 왔던 이
래로, 그는 센 강이 흐르는 이 도시를 여러 차례 찾은 바 있었다. 그러나 여
행자로서 찾아오는 것과 그곳에 영주하는 것은 큰 차이가 있다. 칸딘스키
도 처음에는 파리에 정착할 생각은 없었던 것 같다. 도시의 분위기는 매력
적이기는 했어도, 그는 역시 그곳에서 이방인이었다. 표현주의 운동의 시
대, 바우하우스 시대의 친구들은 그 무렵 각지에 뿔뿔이 흩어져 있었다. 클
레는 스위스의 베른에 틀어박혔고, 파이닝거는 베를린에 남았으며, 야울렌

스키는 비스바덴에 있었다. 파리에서 칸딘스키가 아는 사람이라고는『카이에 다르』지를 주재하고 있던 크리스티앙 제르보스 정도가 고작이었다. 그 때문에 그는 처음에는 사태가 호전되면 다시 독일로 돌아갈 생각도 있었다. 따라서 바이마르와 데사우의 바우하우스 근방을 생각나게 하는 불로뉴 숲의 바로 곁에 위치한 뇌이 쉬르 센 거리 135번지에 셋집을 얻었을 때에도 처음에는 계약 기간을 1년으로 했다. 파리에 도착한 지 얼마 안 되었을 때, 그로만에게 보낸 편지에서 칸딘스키는 "우리는 독일을 영원히 떠난 것이 아니다. 그런 일은 나에게는 도저히 불가능하다. 나의 뿌리는 독일의 흙에 깊숙이 박혀 있기 때문이다"고 적었다.

그럼에도 불구하고 그는 결국 제2의 조국인 독일에 돌아가지 못하고 말았다. 정치적 상황은 악화 일로를 걸어, 결국 독일은 그 운명의 전쟁에 돌입하고 말았다. 칸딘스키가 파리에 와서 사귄 여러 친구들, 미로, 레제, 에른스트, 뒤샹 등은 모두들 대서양을 건너 미국으로 피란을 떠났다. 칸딘스키도 독일군의 파리 점령과 함께 에스파냐 국경 부근의 코트레로 두 달가량 피란을 갔으나, 그 후에는 다시 뇌이로 돌아와 세상을 떠날 때까지 그곳에서 살았다.

공간 구성과 마티에르

파리에 이주한 지 3개월째 되는 1934년 2월에 벌써 칸딘스키는 그림을 그리고 있었다. 이때 처음 그린 작품에는 「출발」이라는 매우 암시적인 제목을 붙였는데, 이 「출발」을 포함해서 1934년에는 모두 열다섯 점의 유화를

그렸다. 그 가운데, 여름에 노르웨이를 여행한 후에 그린 것이 「줄무늬」라는 제목의 작품이다.

바우하우스 시대의 작품들에 비하면 이 시기에는 이미 커다란 변화가 나타난다. 그로만이 지적하는 '동양적 색채'도 흥미롭지만, 그 이상으로 이 무렵의 작품에서 공간 구성에 대한 강한 흥미와 물감의 마티에르에 대한 관심이 분명하게 드러난다는 점이 흥미롭다.

우선 무엇보다 명확한 것은 제목에 나타나 있듯, 배경이 다섯 개의 세로 줄무늬로 분할되어 있다는 점이다. 이와 유사하게, 이듬해에 그려진 「연속」에서는 화면은 다섯 개의 가로 줄무늬로 분할되어 있으며, 같은 1934년에 그려진 「각각 스스로」라는 제목의 작품에서는 화면이 아홉으로 등분되어 있다.

「열다섯」, 검은 앵그르 종이에 구아슈와 템페라, 50×34.5cm, 1938, 베른 미술관

이런 화면 분할은 파리 시대에 들어와 처음 등장한 것이었다. 예컨대 단적으로 「일곱」(1943년)이라든지 「열다섯」(1938년), 「서른」(1937년) 등 화면을 분할한 수를 그대로 제목으로 사용한 작품들을 비롯해서 「전체」(1940년), 「몇 개의 부분」(1940년), 「축적」(1943년) 등도 제목에서 쉽게 상상할 수 있듯이, 화면을 몇

부분으로 분할한 것이다. 그때까지는 형태를 담기 위한 그릇에 불과했던 화면이 처음으로 그 자체가 구성되어야 할 소재가 되었다.

이는 형태에 집착하던 칸딘스키를 생각하면 놀라운 변화라고 하지 않을 수 없다. 화면 자체를 분할하는 미학은 몬드리안에게는 당연한 일이었지만, 칸딘스키에게는 획기적인 일이었다. 물론 거기에는 특히 데사우의 바우하우스 시대에 신조형주의를 알게 된 일이 크게 작용했음에 틀림없다. 아무튼 파리에 옮겨온 다음부터 칸딘스키는 캔버스의 공간을 새로운 눈으로 보게 되었다.

그것을 가장 단적으로 나타내는 것이 1935년의 『카이에 다르』제5호에 실린 유명한 「새하얀 캔버스」라는 산문시풍의 글이다. 여기서도 칸딘스키

─

「컬러풀 앙상블」 캔버스에 반짝이는 점과 유채, 116×89cm, 1938, 퐁피두센터, 파리

는 '형태에의 꿈'을 버리지 못했지만, 아무것도 그려져 있지 않은 캔버스 자체가 가지는 환기력을 명확하게 인식하고 있다.

이 「새하얀 캔버스」를 포함해서 1935년에는 대여섯 편 이상의 각종 평론이 발표되었는데, 하나같이 추상 미술을 옹호하는 이들 평론은 20년 전과는 달리 '형태'의 문제보다는 오히려 '구성'의 문제에 주력하고 있다. 여기에서도 칸딘스키는 공간 구성에 대한 강한 흥미를 감추려 하지 않는다.

또 한 가지, 마티에르에 대한 관심도 파리 시대의 큰 특색이다. 「줄무늬」는 배경의 줄무늬 부분은 보통 물감이지만, 그 위에 그려진 바다 생물을 연상시키는 형태는 그냥 물감이 아니라 모래를 섞은 물감으로 그렸다. 이는 이미 브라크에 의해 일찍부터 시도되었던 수법인데, 칸딘스키의 경우는 만년에 들어 등장한 셈이다. 1934년에 그려진 열다섯 점의 작품 중에서 모래를 섞어 그린 작품은 거의 절반에 해당하는 일곱 점이지만, 그 뒤 해를 거듭하면서 이 특수한 기법은 칸딘스키의 작품에서 중요한 위치를 차지하게 된다. 일흔에 가까운 노령이 되어 칸딘스키는 처음으로 마티에르의 매력을 인정한 것이었다.

공간 구성에 대한 이 같은 흥미와 마티에르에 대한 관심은 한결같이 새로운 형태의 창조만을 목표로 삼았던 그때까지의 칸딘스키에게는 커다란 변화였다. 물론 그로 인해 형태에 대한 관심이 엷어진 것은 아니었다. 그는 마지막까지 '형태를 꿈꾸는 사람'이었다. 그럼에도 불구하고, 만년의 파리 시대에 들어서야 칸딘스키는 추상 회화의 본질적인 과제와 매력을 접하게 된 셈이다.

그리고 그 과제와 매력에 대한 노^老거장의 예민한 반응을 보면서, 우리는

다시 한 번 이 마지막 10년이 칸딘스키에게 '위대한 종합의 시대'였음을 알게 된다.

불의
세례

__「여섯 가지 요소」를 중심으로

아내 조르제트의 초상 앞에서 초를 들고 있는 르네 마그리트.

마그리트가 마그리트가 되었을 때

르네 마그리트가 정말로 르네 마그리트가 된 것은 스물여섯 살이 되던 1924년의 일이었다. 마그리트 자신도 훗날 이 해에 이르러 드디어 '진지한' 그림을 그리게 되었다고 고백했다.

스물여섯이라는 나이는 한 화가가 자기 고유의 양식을 확립하는 데 결코 늦은 나이는 아니다. 물론 많은 전설이 뒤따르는 '조숙한 천재'는 미술의 역사에도 등장하지만, 반대로 고흐처럼 서른을 넘어서 겨우 자기 스타일을 발견한 화가도 적지 않다. 오히려 세잔이 「목맨 사람의 집」을 그린 것도, 마티스가 「호사, 정숙, 쾌락」을 그린 것도 30대 중반의 일이었음을 생각하면, 스물여섯이라는 나이는 오히려 매우 이른 편이라고 할 수 있다. 그림을 그리기 위해 이 세상에 태어난 것 같은 피카소도 「아비뇽의 처녀들」을 스물여섯에 그렸으니 말이다.

그러나 문제는 마그리트가 몇 살에 자신의 독자적 화풍을 확립했느냐가 아니다. 벨기에 태생의 이 이미지의 미술사의 경우, 정말 놀라운 것은 스물

여섯에 확립한 스타일을 그 후 반세기에 가까운 세월 동안 변함없이 유지했다는 사실이다. 범용한 화가가 한평생 비슷한 그림만을 그리는 것은 드문 일이 아니다. 그러나 마그리트처럼 전쟁 중에 한때 '르누아르 풍'이라고 불리는 양식을 시도해보았던 시기를 제외하고 한평생 자기 스타일을 변함없이 유지했을 뿐만 아니라 작품 하나하나마다 눈이 번쩍 뜨일 정도로 신선한 그림을 일관되게 그린 예는 드물다. 그것은 거의 기적에 가까운 일이었다.

실제로 마그리트의 작품은 어떤 작품이든 보자마자 마그리트임을 알 수 있을 정도로 개성이 있지만, 그 양식만으로 제작 연도를 추정하기란 매우 어렵다. 1920년대에 그려진 작품이나, 60년대에 그려진 작품이나 스타일이 같기 때문이다. 마치 화면 위에서 이른바 공간의 원근법을 완전히 부정하여 전혀 뜻밖의 '만남'을 전개해 보였던 마그리트가 자기 작품에 시간의 원근법의 각인을 남기기를 거부하기라도 한 것 같다. 그가 남긴 막대한 양의 작품들은 한 작가의 생애를 발전적으로 고찰하고 몇 가지 '시대'로 분류하려고 하는 역사가의 약삭빠른 시도를 비웃기라도 하듯이, 변함없는 하나의 세계로서 우리 앞을 가로막고 있는 것이다.

'건조한' 환상의 마술

마그리트의 작품 양식은 변하지 않았어도 세상의 평가는 크게 변했다. 제2차 세계대전 후에 마그리트의 이름은 젊은 예술가들 사이에서 급속하게 주목받았으나, 전전戰前에는 여러 초현실주의 화가들 중 한 사람에 불과했다.

「**여섯 가지 요소**」 캔버스에 유채, 1928, 필라델피아 미술관(앞)

오히려 지명도로 말하자면, 같은 초현실주의 화가들 중에서도 달리나 에른스트, 혹은 미로가 훨씬 널리 알려져 있었고 마그리트는 일부 애호가들만 알고 있었을 뿐이었다. 그의 작품이 널리 주목받고 그 중요성을 인정받게 된 계기는 팝아트가 등장한 이후의 일이다. 마그리트가 꽃피운 신비한 환상의 꽃은 1960년대에 드디어 햇빛을 받았다. 그 전에는 꽃피지 않았다는 말이 아니다. 역사라는 태양이 크게 한 바퀴 돌아서 그때까지 음지에 있던 마그리트를 밝게 비추었을 뿐이다.

그러나 그런 독특한 작풍을 지닌 마그리트의 작품이 다름 아닌 팝아트의 등장과 함께 주목받게 되었다는 사실은 다시 한 번 검토하지 않으면 안 될 중요한 요소를 내포하고 있다. 그것이 그의 작품의 특질을 규정하기 때문이다.

실제로 많은 초현실주의자들 중에서 마그리트는 전후戰後의 팝아트에 가장 가까운 화가라고 할 수 있다. 이는 마그리트가 달리나 미로, 아르프가 즐겨 그렸듯이, 아메바처럼 흐물흐물한 정체를 알 수 없는 생물학적 형태를 그린 적이 거의 없다는 사실과 깊이 결부되어 있다.

1961년, 마그리트가 서른여섯의 나이에 그린 「초상」이라는 제목의 작품이 있다. 자루 부분이 펜싱용 검의 손잡이 같은 지팡이(어쩌면 정말 칼일지도 모른다)를 오른손에 들고, 왼손에 푸른 나뭇잎사귀를 들고 있는 말끔한 옷차림을 한 신사의 전신상인데, 그가 즐겨 그리던 중절모를 쓰고 있는 것을 보면 화가 자신의 모습임에 틀림없다. 그러나 흥미를 끄는 것은 인물의 배경에 거대한 모닥불 같은 불이 붉게 타오르고 있다는 점이다. 장소는 실외가 아니라 벽으로 둘러싸인, 아마도 보통의 방 안인 것 같으므로 그런 곳

에 불이 타오르는 상황은 이
상하다면 이상한 일이지만,
어차피 마그리트에 대해서
는 그런 생각을 해봤자 소용
없는 일이다. 그보다는 이미
만년이라고 해도 좋을 시기
에 마그리트가 자기 모습을
그리면서(자기 모습이 아니
라도 상관없지만) 일부러 거
기에 불을 그려 넣었다는 사
실은 작품의 특색을 분명하
게 드러내 보인다.

　실제로 마그리트는 많은
초현실주의 예술가들 중에서 가장 '건조한' 화가였다. 단순히 그의 작품에
불타는 말, 불타는 의자, 불타는 악기처럼 불을 직접 그리거나 혹은 맑게
갠 하늘, 흰 돌처럼 건조한 사물이 등장하는 일이 종종 있기 때문은 아니
다. 어떤 모티프를 선택하든지, 대상을 보는 그의 시선이 '건조하기' 때문
이다.

　그 점은 앞에서도 잠시 언급했던 생물학적 형태의 거부와도 무관하지 않
다. 달리나 미로가 각각 독특한 방법으로 그리는 인간의 내장처럼 흐물흐
물하고 정체를 알 수 없는 형태는 그 유기적 성격 때문에 물로 가득 찬 고무
주머니를 연상시킨다. 그러나 마그리트의 세계에는 그처럼 물렁물렁하고

＝
「초상」 캔버스에 유채, 130×97cm, 1961

호물호물한 것이 전혀 등장하지 않는다. 모든 것이 밝고 명확하며, 모든 것이 딱딱하게 메말라 있다. 온갖 사물이 불의 세례를 받아 정화되고 광물화됨으로써 생명의 존재를 허락하지 않는 불모의 세계를 만들어낸다. 마그리트의 화면에서는 사과도 거대한 돌의 과일이 되고, 인간도 제아무리 단정하게 나비 넥타이를 매고 새 중절모를 쓰고 있더라도 살아 있는 존재라기보다는 오히려 마리솔이 만드는 목각 인형에 가깝다.

관계에 의한 충격

마그리트의 붓이 우리에게 보여주는 신비한 변모의 가장 전형적인 예로서, 살아 있는 인간을 생명이 없는 나무 관으로 바꿔버리는 방식을 들 수 있을 것이다. 마그리트는 이런 '변신'이 매우 마음에 든 듯, 한 번에 그치지 않고 여러 번 시도했다. 루브르 미술관에 있는 자크 루이 다비드의 유명한 「레카미에 부인의 초상」과 마네의 「발코니」가 실험의 재료로 선택되었다. 즉 마그리트의 작품에서는 나폴레옹 시대의 미녀 레카미에 부인도, 마네가 훌륭하게 그린 미모의 화가 베르트 모리조도 차가운 관으로 변모되었다.

　실은 여기에서 마그리트가 실험 재료로 다비드와 마네를 선택한 것 자체가 매우 의미심장한 일이다. 이 두 사람은 원시주의 화가들을 예외로 하고, 서구 회화사상 가장 대상을 명확하게 파악하고 표현한 화가들이기 때문이다. 보들레르는 들라크루아의 작품이 화면 전체에 화려한 색채의 교향곡을 연주하고 있는 데 비해 신고전파의 작품은 각각의 대상이 독립적으로 제멋대로 배치되어 있다고 흥을 보았는데, 이는 신고전파의 화법이 개개의 모

다비드, 「레카미에 부인의 초상」, 캔버스에 유채, 244×174cm, 1800, 루브르 미술관
「다비드의 레카미에 부인」 캔버스에 유채, 60.5×80.5cm, 1951, 캐나다 내셔널 갤러리

티프를 명확한 윤곽선으로 그리기 때문이다. 그리고 다비드는 설명이 필요 없는 신고전파의 대표적 인물이었다.

한편 마네도 밝고 명확한 형태를 두드러지게 표현하기로 알려져 있었다. 그 때문에 그의 작품은 '트럼프 카드의 그림' 같다는 비판을 받기도 했다. 즉 마네 역시 다비드와 마찬가지로 마치 가위로 잘라낸 것처럼 명확한 윤곽선으로 형태를 표현하는 특색이 있었다. 사람의 신체가 배경의 어둠 속에 반쯤 가라앉아 있는 듯한 렘브란트나 대상 전부가 파악하기 어려운 점들의 집합 속에 녹아버리는 신인상파의 작품 등은 마그리트에게 아마 매우 낯설게 느껴졌을 터이다. 공기의 미묘한 떨림이라든지, 수면의 다채로운 빛의 반사 등은 마그리트의 세계와는 무관하다. 마그리트는 대상을 어디까지나 확실하게 존재하는 것으로서 파악해야 직성이 풀렸을 것이다.

마그리트의 작품에 나타나는 이 명확함과 단단한 감촉은 다른 초현실주의 예술가들에게서는 볼 수 없는 특색이다. 물론 달리도 대상을 꼼꼼하고 명확하게 묘사하기는 하지만, 그것은 주로 대상 자체를 기괴하고 으스스한 것으로 바꾸기 위해서이다. 반면 마그리트의 경우는 그려진 대상 자체는 전혀 이상하지도 않고 기괴하지도 않다. 다만 다른 것들과의 관계에서 예기치 못한 충격을 준다. 이때 충격은 그려진 대상이 매우 평범하고 일상적인 것이라서 한층 강렬하다. 그리고 그것이야말로 전후의 팝아트 예술가들이 현실의 사물을 써서 이룩하려 했던 것이다. 마그리트의 작품이 2차원의 세계에 환원된, 혹은 시대를 앞선 팝아트 같다는 인상을 주는 것도 당연하다면 당연한 일이다.

이처럼 대상을 객관화해서 보는 '건조한' 시점과 일상의 사물을 전혀 생

각지도 못한 환경에 놓는 전위법은 마그리트를 팝아트 예술가들과 잇는 중요한 연결고리이다. 그러나 그 공통성보다도 더욱 중요한 것은 팝아트 예술가들은 1950년대 후반에 등장한 데 비해, 마그리트는 1920년대부터 이미 그런 시각을 가지고 있었다는 점이라 하겠다.

키리코와의 만남

이 글의 첫머리에서 마그리트가 진정 마그리트가 된 것은 1924년의 일이었다고 썼듯이, 실제로 이 해를 경계로 해서 그의 작품은 확 바뀌었다. 그 이전의 시기는 이를테면 수업 시대로, 그는 미래파와 입체파를 합해 둘로 나눈 것 같은 그림들을 그리고 있었다. 물론 미래파와 입체파로부터 많은 것을 배웠음에 틀림없지만, 그것은 마그리트의 내면 세계를 표현하는 데 충분한 수단이 아니었다. 1924년 직전에는 작품에서 망설이는 태도가 나타나고 있었으며, 작품의 수도 줄어들었다. 그런데 1925년 이후에 급속하게 작품의 수가 늘어났다. 1925년부터 이듬해까지 약 1년 동안 60점 이상의 유화를 그렸다. 일주일에 한 점씩 쉬지 않고 그려도 부족한, 실로 놀라운 속도였다. 마그리트가 마침내 자기 스타일을 발견한 것이다.

그렇다면 스물여섯 살의 젊은 마그리트가 아직 수업 중인 미술학도에서 완성된 대가로 단번에 탈바꿈한 데에는 어떤 비밀의 힘이 작용했을까.

1924년이라고 하면 누구나 앙드레 브르통의 유명한 『초현실주의 선언』을 떠올릴 것이다. 마그리트는 훗날 브르통과 함께 작업을 하게 될 정도로 처음부터 초현실주의적 표현에 매료되어 있었기 때문에, 브르통의 '선언'

이 그에게 어떤 영향을 미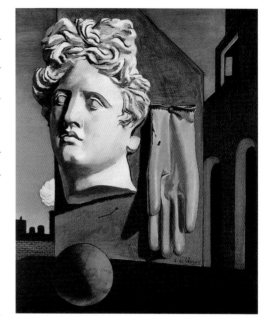
쳤다는 것은 쉽게 상상할
수 있는 일이다. 그러나
'선언'의 영향이 있었다고
해도, 그것은 말하자면 이
미 탄환도 장전되고 화약도
채워져 있는 총의 방아쇠를
당긴 셈이나 다름없는 일이
었다. 그로부터 2년 전에
있었던 우연한 만남이 이미
화약의 역할을 했었다.

　마그리트의 연보를 보면
이 해, 즉 1922년에는 두 가지 '만남'이 기록되어 있다. 하나는 곧 그의 아
내가 되는 조르제트와의 만남이었고, 또 하나는 친구인 마르셀 르콩트가
어느 날 우연히 그의 아틀리에에 들고 온 키리코의 「사랑의 노래」 복제화와
의 만남이었다.

　이렇게 접하게 된 키리코의 세계는 마그리트에게 결정적인 영향을 미쳤
다. 훗날 마그리트는 키리코에 대해 다음과 같이 이야기하는데, 그가 키리
코로부터 무엇을 배웠는지 확실하게 알 수 있다.

　　1910년 무렵, 키리코는 미와 희롱하면서 자신이 추구하는 것을 스스로 상
　　상하고 스스로 만들어냈다. 그는 높다란 공장 굴뚝에서 피어나는 연기와 끝

없이 계속되는 담이 보이는 「여름날 오후의 우수」를 그렸으며, 그 후에는 외과의사의 수술 장갑과 고대의 조각상을 한 화면에 모은 「사랑의 노래」를 그렸다. 그의 빛나는 시적 세계는 전통 회화의 틀에 박힌 효과를 몰아내고 그 자리를 대신했다. 그것은 자신의 재능과 기교, 시시한 미학에 사로잡혀 있는 예술가들에게 공통되는 정신적 습관과는 완전히 단절된 것이었으며, 사물에 관한 새로운 비전이었다. 사람들은 거기에서 자신의 고독을 발견하고 세계의 침묵을 듣는다.

마그리트가 키리코의 세계에 대해 한 말, 특히 그것이 '사물에 관한 새로운 비전'이며 '사람들이 거기에서 자신의 고독을 발견하고 세계의 침묵을 듣는' 세계라는 말은 그대로 마그리트의 작품에 적용되는 말이기도 하다. 뛰어난 화가가 자신이 경애하는 화가에 대해 이야기할 때에는 반드시 자기 자신을 이야기하게 되는데, 마그리트의 경우도 예외가 아니었다.

마그리트에게 미친 키리코의 영향은 실로 대단했다. 사실 키리코로부터 영향을 받은 사람은 마그리트뿐이 아니었다. 그로부터 3년 전, 독일에서는 라인 태생의 한 젊은 화가가 뮌헨의 어느 서점에서 키리코의 복제화가 여러 점 실려 있는 잡지를 우연히 발견하면서 생애의 진로를 결정했는데, 그가 바로 막스 에른스트였다.

이브 탕기의 경우에도 파리에서 버스를 타고 가다가 우연히 지나친 거리 모퉁이의 화랑에 이상한 그림이 놓여 있는 것을 보고 황급히 버스에서 뛰어내려서는 진열창에 다가갔는데, 그것이 키리코라는 작가의 그림이었다고 한다. 그가 화가가 되기로 결심한 것은 바로 이때의 일이었다. (한편 브르

통에 관해서도 달리는 버스에서 뛰어내렸다는 비슷한 일화가 전해진다.)

그렇다면 마그리트는 그렇게 받은 계시를 작품상에서 어떻게 살렸을까.

전위법의 미학

「여섯 가지 요소」(200~201쪽)는 1928년경에 그려졌으므로, 마그리트가 키리코에 의해 눈을 뜬 다음 넘쳐흐르는 창작욕에 자극을 받아 다작하게 된 지 얼마 안 되었을 때의 작품이다. 그러나 이미 말했듯이, 마그리트가 마그리트가 된 다음에는 작품의 연대는 그다지 중요하지 않다. 중요한 것은 그 표현법이다.

마그리트의 작품에서 근본적인 미학은 과거에 로트레아몽이 "수술대 위에서 우산과 재봉틀이 만난 듯한"이라는 유명한 말로 제시했던 전위법의 미학이다. 즉 일상의 낯익은 사물을 그 일상적 환경에서 분리하고 본래의 척도로부터도 해방시켜 전혀 뜻밖의 장소에 등장시키는 것, 그럼으로써 신선한 놀라움을 주고자 하는 것이다. 예컨대(실은 마그리트의 여러 작품들 중에 어느 것을 예로 들어도 상관없다)「피사의 밤」에서는 단 하나의 새의 깃털이 거대한 피사의 사탑과 같은 크기로 확대되어 있으며,「유리 열쇠」에서는 거대한 바윗덩어리가 중력의 법칙에 반해 산 위에 마치 구름처럼 떠 있다. 이 무렵의 작품에 대해 마그리트는 다음과 같이 이야기한 바 있다.

1926년에서 1936년 사이에 그려진 작품은 사물의 배치 방식에 의해 얻는 기이한 효과를 체계적으로 탐구한 결과였다. 그렇게 발생한 신비한 효과는

자연스러운 상호작용에 의해 이들 사물이 본래 존재하던 현실 세계에까지 시적 의미를 부여한다.

그것을 위해 사용된 방법으로 우선 사물의 전위법이 있다. 즉 사물을 일상적 환경에서 분리하여 다른 환경에 놓는 방식이다. 예를 들면 루이 필리프 양식의 테이블을 광대한 빙원에 놓는 식이라 하겠다. 이런 전위법에서는 일상 속에서 친숙한 사물을 고르는 것이 가장 효과적이다. 우리는 타오르는 별보다는 타오르는 어린아이를 볼 때 훨씬 큰 충격을 받는다.

나아가 또 한 가지 방법이 있는데, 그것은 새로운 사물의 창조, 혹은 이미 잘 알려져 있는 사물의 변모이다. 예를 들어 어떤 종류의 사물에 대해서는 그 재질을 바꾼다. 나무로 만든 하늘 등이 그것이다. 그 외에도 이미지와 언어를 결부시킨다든지, 일부러 틀린 이름을 부여한다든지, 반쯤 잠에 취한 상태에서 보는 어떤 종류의 영상을 표현한다든지 하는 여러 방법이 있는데, 이것은 모두 보통의 사물을 뜻밖의 사물로 변모시킴으로써 의식의 세계와 외부 세계를 결부시키는 데 유효한 수단이다.

마그리트는 또 다른 데에서 전위법의 실례를 다음과 같이 이야기했다.

나는 나의 작품에서 사물을 실제로는 결코 있을 리가 없는 장소에 그린다. 그것은 의식하지 않아도 많은 사람들의 마음속에 분명하게 존재하는 욕망을 만족시키기 위해서이다. …… 가장 일상적인 사물을 강조하려면 그것을 새로운 질서에 놓고 강한 호소력을 갖는 의미를 부여해야 한다. 집의 벽에 나 있는 금이나 얼굴의 흉터 등도 공중에 떠 있으면 훨씬 웅변적이다. 나무

테이블의 다리를 뒤집어놓는 것만으로도, 만일 숲 속에 거대한 탑처럼 세워
놓는다면 그것은 평소 우리가 보는 평범한 존재와는 다른 것이 된다. 여자
의 몸도 도시의 거리 위에 커다랗게 떠 있으면 과거 우리에게 모습을 보인
적이 없는 천사보다 훨씬 인상적이다. 예전에 나는 벌거벗은 성모 마리아의
상을 보고 많은 것을 배웠으며, 실제로 그런 작품도 만들었다. 우리나라의
그 튼튼한 말의 목에 매달린 방울마저도 나는 심연에서 자라는 위험한 식물
처럼 거대하게 만들었다.

이런 전위법의 효과는 '구획'에 의해 더욱 명백해진다. 즉「여섯 가지 요
소」의 경우가 그렇듯이, 의외의 사물들을(아니, 일상적인 사물의 뜻밖의
출현들을) 몇 가지 동시에 볼 수 있기 때문이다. 예를 들어「여섯 가지 요
소」와 거의 같은 무렵에 그려진「텅 빈 가면」에서도, 혹은 그보다 조금 뒤
에 그려진「자유의 입구에서」에서도 그런 수법이 똑같이 사용된다. 게다가
각각의 경우, 구획으로 분할된 틀 속에 등장하는 것은 하늘이라든지, 타오
르는 불꽃, 창문, '말의 목에 달린 방울'처럼 마그리트에게 중요한 모티프
들뿐이다.

밝고 으스스한 세계

물론 이런 구획의 개수는 몇 개라도 상관없다. 역시 1928년경에 그린「색
채의 변화」에서는 방 안이 두 개의 창틀로 나뉘며, 1930년의「분홍색 방울
과 너덜너덜한 하늘」에서는 화면이 명확히 두 부분으로 구분되어 있다.

마그리트의 경우, 이렇게 구분된 부분의 하나하나, 나아가 그 안에 그려진 모티프 하나하나는 결코 정체를 알 수 없는 비현실적인 것이어서는 안 된다. 그가 여러 차례 강조했듯이, 소기의 효과를 얻기 위해서는 가장 평범하고 일상적인 사물이어야 하며, 그 사물이 무엇인지 금방 알 수 있는 것이어야 한다. 그런 의미에서 마그리트의 세계는 달리의 편집광적인 환상과 에른스트의 괴조 등이 날뛰는 괴물들의 세계와는 달리 항상 청결한 밝음을 유지한다. 마그리트가 이야기하는 동화에는 괴물도 요정도 등장하지 않는다. 그런데도 우리는 그의 작품에 대해 일종의 공포심에 가까운 감정을 느낀다. 마그리트의 세계만큼 이렇게 밝고 투명하면서 으스스한 세계는 없을 것이다. 그는 결코 거창한 말을 사용하지 않고 누구나 쉽게 알 수 있는 언어로 이야기하지만, 그러면서도 그의 세계는 어떤 괴담보다도 우리를 무섭게 한다. 광대한 바다 위에 상상을 초월할 정도로 커다란 바닷새가 막 날아오르려 한다. 그런데 새에 해당되는 부분이 텅 비어 있어 그 틈으로 파란 하늘과 흰 구름이 보인다. 바다, 하늘, 구름, 새, 어느 하나 할것없이 우리에게 친숙한 존재들뿐이다. 그러나 우리는 이 거대한 환상의 새를 그냥 지나칠 수가 없다. 마음속 어딘가에 차가운 칼날이라도 닿은 것처럼 자기도 모르게 몸서리를 치게 된다. 아마도 이 새의 뒤에서 마그리트는 큰 소리로 웃고 있을 테지.

순수하고 친근한 태도로 우리를 낭떠러지 끄트머리까지 안내해서는 갑자기 밑을 내려다보게 하는 사람. 마그리트는 바로 그런 사람이다.

「대가족」 캔버스에 유채, 100×81cm, 1947

파울 클레

Paul　　　Klee　ǁ　1879~1940

천사와
악마

__「아름다운 정원사」를 중심으로

1939년 베른의 작업실에서 작품에 몰두하고 있는 파울 클레.

천사들의 세계

프란츠 슈베르트는 모차르트의 교향곡 C단조를 듣고 "천사들의 노래가 들린다"고 말했다고 한다. 클레의 작품을 보고 있으면 우리도 천사들의 존재를 믿을 수 있을 것 같은 기분이 든다.

그것은 클레의 작품에 「건망증이 심한 천사」라든지 「전쟁의 천사」, 「가엾은 천사」, 「별에서 온 천사」 등 사랑스러운, 혹은 시적인 가지각색의 천사들이 등장하기 때문만은 아니다. 설사 이른바 천사 시리즈라고 불리는 이들 만년의 작품들이 없다 하더라도, 「나방의 춤」이나 「꿈의 도시」의 작가가 우리 앞에 거듭해서 펼쳐 보이는 세계는 과연 천사들이 살기에 어울릴 만해 보인다.

「가엾은 천사」 수채와 템페라, 48.6×32.5cm, 1939

동화의 세계가 빛의 정령과 꽃의 정령의 고향이듯, 클레의 세계는 천사들의 고향이라 할 수 있다. 클레의 작품은 그 정도로 천상적이다.

실제로 60년에 걸친 생애에서 클레가 남긴 수많은 작품은 유화, 데생, 수채화 할것없이 언제나 '이 세계를 벗어난' 느낌을 지니고 있다. 이 때문에 클레는 몽상가라든지, '환상 화가'라는 평을 받는다. 그러나 '환상 화가'라는 말만으로는 충분하지 않다. 원래 화가란 존재는 정도의 차이가 있을 뿐 누구나 몽상가이다. 예컨대 철저한 사실주의자라고 하는 쿠르베조차도 예외가 아니다. 문제는 '환상'의 질이다. 클레의 환상 세계는 천사들이 살기에 알맞은 세계였던 것이다.

클레의 친한 벗이었으며 애석하게도 제1차 세계대전 중에 전사한 프란츠 마르크의 경우와 비교해보면 그 점을 더욱 확실하게 알 수 있다. 마르크 역시 어떤 의미에서는 환상 화가였다. 그러나 마르크의 환상 세계는 천사들보다는 오히려 동물들이 살기 좋은 곳이었다. 그곳에는 숲 속에서 몸을 서로 맞대고 있는 동물들의 온기, 따스한 핏줄의 고동이 느껴진다. 그에 비해 클레의 세계는 반딧불이의 불빛처럼 열기가 느껴지지 않는 차가운 빛을 지니고 있다. 클레가 마르크에게 매료되었던 것도 아마 마르크에게서 자신과는 정반대 자질을 발견했기 때문이리라.

매우 명석한 지성의 소유자였던 클레는 자신의 그런 자질을 뚜렷하게 인식하고 있었다. 1916년에 마르크가 전사한 뒤, 7월 20일자 일기에서 클레는 자신의 불행한 친구와 자기 자신을 비교하면서 다음과 같이 적었다.

프란츠 마르크가 어떤 사람이었는지를 이야기하려면, 나는 내가 어떤 사람

인지를 고백하지 않으면 안 된다. 왜냐하면 내가 하고 있는 일들은 대부분 마르크와 대비되기 때문이다.

나에 비하면 마르크는 훨씬 인간미가 넘치는 사람이었다. 인간적이라고 해도 되지 않을까. 그의 사랑은 나의 사랑보다 훨씬 따뜻하며, 한결같은 사랑이었다. 동물도 인간과 마찬가지로 사랑했다. 동물을 자기 위치로까지 끌

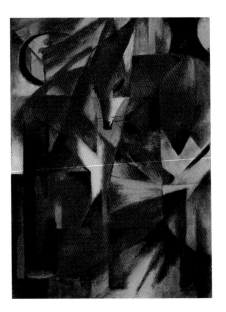

어올려 인간을 대하듯이 사랑을 쏟았다. 마르크에게는 만물을 포함하는 우주보다도 이 지상, 이 세계의 것이 훨씬 소중했다.

그러나 나 클레는 자신이 있을 곳을 신의 곁에서만 구한다 …… 나의 예술에는 인간적인 정열이 없을지도 모른다. 나는 동물이든 인간이든 삼라만상을 있는 그대로, 이 세계를 사랑할 수 없다. 동물이 있는 곳까지 나를 낮추거나, 혹은 반대로 동물을 나의 위치까지 끌어올리거나 하지 않는다. 나의 경우는 그 어느 쪽도 아니다. 나는 우선 나 자신을 전체 속에 해소시키고, 그런 다음에 비로소 이웃 사람, 동포, 만물과 형제처럼 어울린다. 이 세계라는 이념이 모습을 감추고, 모든 것을 포함하는 세계라는 생각이 나타난다. 나의 사랑은 무한의 허공에까지 이르는 종교적인 것이다.

=
마르크, 「여우들」, 캔버스에 유채, 87×65cm, 1913, 렌바흐하우스 현대미술관, 뮌헨

즉 클레에게는 '이 세계'에 관심을 갖기보다 '신의 곁'에서 사는 쪽이 훨씬 자연스러운 일이요, 그에게 어울리는 일이기도 했다. 그것이 바로 '천사의 세계'였던 것이다.

악마와의 계약

그러나 클레의 세계는 단순히 천사들만을 위해 만들어지지 않았다. 그의 작품 세계는 '지상적인 것'을 모두 버린 맑고 순수한 세계이기는 하지만, 클레 자신으로 말하자면 꼭 그렇다고는 할 수 없었다. 그의 예민한 신경은 현실 세계가 가지고 있는 온갖 더러움과 불안에 매우 민감하게 반응했다. 오히려 그렇기 때문에 클레는 자기 예술 세계에 맑은 천사의 세계를 추구했다고도 할 수 있다.

> 차안此岸을 뒤로하고……피안彼岸이야말로 완전한 세계이다……. 이 세계가 공포로 가득 차 있을수록(바로 지금처럼) 예술은 추상적이게 된다. 차안적 예술은 행복한 시대에 번성하는 것이다…….

클레의 이 말에서는 천사의 동류에는 어울리지 않는 깊은 욕망이 느껴진다. 실제로 클레가 살던 시대는 결코 평화롭고 살기 좋은 시대가 아니었다.

클레가 부모로부터 음악적인 재능을 이어받았음은 널리 알려진 사실이다. 심지어 그는 한동안 베른 시립 관현악단에서 바이올린 연주자로 활동했을 정도였다. 그런 만큼 그는 종종 음악에 대해 이야기했는데, 1915년의 일

기에는 모차르트에 대해 이렇
게 썼다.

> 모차르트는 (자신의 지옥
> 을 외면하는 일 없이) 기쁨
> 의 세계를 향해 나아갔다.
> 그렇게 해서 그는 자기 자
> 신을 구원했다.

위대한 예술가가 다른 예
술가에 대해 이야기할 때에는 거의 예외 없이 자기 자신에 대한 이야기를
하게 마련인데, 그 법칙은 여기에도 들어맞는다. 슈베르트가 모차르트의
교향곡에서 천사의 노래를 들은 것은 실상 슈베르트 자신의 마음속에 천사
가 있었기 때문이었다. 마찬가지로 클레가 모차르트의 음악에서 모차르트
의 '지옥'을 보았다면, 그것은 클레 자신의 마음속에 숨어 있는 지옥이었
다.

실제로 그의 일기나 술회에는 죽음의 그림자 혹은 악마의 모습이 종종
등장한다. 예를 들어 그는 자기가 쓰는 연필이나 에칭용 연필마다 각각 '늑
대', '낙태의 수호신 클뤼트리', '네로', '유다', '리골레토', '악마 로베르
트' 같은 이름을 붙였다.

그런가 하면 일기장에 '스위스의 민속학 잡지에서 옮겨 적음'이라는 설
명과 함께 특수한 집단의 악당들 사이에서 사용되는 악마의 이름이나 은어

=

「새로운 음악을 위한 기구」 카드보드로 마운트된 종이에 펜과 잉크, 17×17cm, 1914

들을 길게 나열하기도 했다. 한평생 천사의 세계를 그린 화가 클레는 다른 한편으로는 악마와 은밀하게 계약을 맺고 있었던 건 아닐까. 이 점은 그의 일기를 조금만 주의해서 읽어보면 쉽게 알 수 있다.

이런 기묘한 내면을 지니고 있던 클레가 자신의 이중성을 작품에 뚜렷하게 드러낸 것은 죽음을 눈앞에 둔 마지막 몇 년간뿐이었다. 실제로 글머리에서 언급한 '천사 시리즈' 역시 이 만년의 시기에 속한 작품들이다. 그런데 이들 천사와 나란히, 1930년대 말에는「때 이른 슬픔」,「대지의 마녀」,「팔라스로 가장한 메피스토」,「엄숙한 표정」,「묘지」,「공포」등, 빌 그로만이 "비극, 악마 및 죽음의 예감"이라고 분류하는 일련의 어두운 주제들이 등장한다. 물론 이들 '어두운 주제'들조차도 클레의 마술적 표현에 힘입어 미지의 하늘을 수놓은 별들처럼 서정적인 빛을 발하지만, 그 별빛에 어딘가 불길한 그림자가 깃들어 있음은 부정하기 어렵다. 이탈리아의 뛰어난 비평가 넬로 포넨테는 『클레』(1960년)에서 클레의 만년에 나타나는 이런 '죽음'의 세계에 대한 접근이 1932년의「공포의 가면」에서 시작되어 1933년의「학자」, 1934년의「공포」등을 거쳐 만년의「엄숙한 얼

굴」, 「돌 속의 꽃」(모두 1939년) 등으로 이어지며, 그가 세상을 떠나는 1940년에 그려진 「죽음과 불」에서 절정에 달한다고 주장한다. 확실히 1930년대의 클레는 인간의 마음속에 숨어 있는 어두운 세계에 급속하게 빠져들었다는 인상을 준다.

암흑의 계절

이런 클레의 작풍 변화는 몇 가지 외부적 이유로 설명할 수 있다. 클레의 연보를 보면 금세 알 수 있듯이, 1930년대 전반 클레의 생활은 결코 밝은 희망으로 가득 차 있다고 할 수 없었다. 그의 가까운 친구였던 칸딘스키와 마찬가지로, 쉰 살의 클레를 둘러싼 주변 상황은 20세기 미술 역사상 가장 어두운 축에 속했다.

우선 나치에 의한 '암흑의 계절' 이 시작된 것을 들 수 있다. 1932년, 데사우의 바우하우스는 폐쇄되면서 하는 수 없이 베를린으로 이전했다. 그러나 이듬해에는 베를린의 바우하우스마저 폐쇄 명령을 받고, 카를 슈미트로

=

「죽음과 불」 패널에 유채, 46×44cm, 1940, 파울 클레 재단 미술관, 베른

틀루프와 오스카르 슐레머는 베를린 아카데미에서 추방되었다. 바우하우스의 재건을 바라던 칸딘스키도 결국에는 단념하고 파리로 이주했다.

클레는 데사우의 바우하우스 폐쇄와 함께 뒤셀도르프 미술학교로 옮겼으나, 이듬해에는 나치의 압력으로 독일을 떠나지 않을 수 없었다. 1933년 말, 클레는 독일을 떠나 또다시 베른으로 돌아왔다.

그 이듬해인 1934년에는 클레의 친구 빌 그로만이 1921년부터 1930년까지 클레가 그린 데생들을 모아 화집을 간행하려 했으나, 나치 정부에 의해 출판이 금지되었다. 그리고 1937년에는 히틀러 정부가 독일에 남아 있던 클레의 작품 120점을 압수해서 그 중 17점을 뮌헨의 유명한 〈퇴폐미술전〉에 전시했다. 같은 해 에스파냐 내란에 나치가 개입하고 '게르니카'의 비극이 일어났다. 시대는 제2차 세계대전의 파국을 향해 일직선으로 나아가고 있었다.

그뿐이 아니었다. 클레 자신의 건강 악화라는 문제도 있었다. 결국 그의 목숨까지 앗아가는 피부경화증이 최초의 징후를 나타낸 것이 1935년의 일이었으며, 이듬해 1936년에는 병 때문에 거의 그림에 손을 대지 못했다. 피부경화증은 신체의 점막이 점점 말라붙는 희귀한 병으로, 클레는 세상을 뜰 때까지 이 난치병 때문에 고생했다. 그러므로 1937년 이후 다시 한 번 펜과 붓을 들게 되었을 때, 클레의 눈앞에는 아마도 죽음의 신이 서 있었을 것이다. 그가 한편으로는 천사들의 꿈을 꾸면서 다른 한편으로 죽음과 악마를 응시하고 있었던 것도 이런 사정을 생각하면 당연한 일이다.

그러나 앞서 보았듯이, 천사와 악마를 동시에 보는 클레의 이런 성향은 결코 만년에 한한 특징은 아니었다. 클레는 처음부터 빛과 어둠, 두 개의

별 밑에서 태어난 사람이었다. 다만 그런 생래의 내적 부분이 정치적 상황과 개인적 건강 상태를 이유로 1930년대에 표면화된 것뿐이다. 1940년 1월 2일, 클레는 그로만에게 보내는 편지에 이렇게 쓴다.

물론 내가 이런 비극적 주제를 다루게 된 것은 단순한 우연이 아닙니다. 그것은 내가 그린 많은 데생들에 이미 명확하게 암시되어 있었으며, '이제 때가 왔다'고 이야기하고 있습니다.

클레는 자기가 서 있는 위치를 명확하게 알고 있었다. '이제 때가 왔다'는 것은 클레 자신의 꾸밈없는 심정이었을 것이다. 이 자리에서 다루는 명작 「아름다운 정원사」는 1939년, 바로 이런 상황에서 그려졌다.

라파엘로와의 연관성

「아름다운 정원사」라는 제목에서 바로 떠오르는 것은 말할 것도 없이 루브르 미술관에 있는 같은 제목의 라파엘로의 걸작이다. 클레와 프랑스는 그리 긴밀한 관계에 있다고는 할 수 없었으나, 이 특수한 제목을 일부러 프랑스어 제목 그대로 자기 작품에 사용한 것을 보면 그는 의심할 여지 없이 루브르의 걸작을 의식하고 있었다. 완성된 아름다움을 보이는 라파엘로의 성모는 천사와 악마라는 두 방향을 향하고 있던 만년의 클레의 작품 속에 불현듯 환상처럼 떠오른다.

그러나 클레 자신은 라파엘로의 작품에 그 정도로 강하게 매료되어 있다

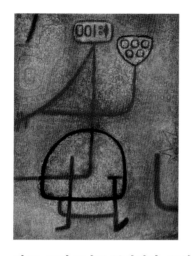

고는 할 수 없었다. 젊은 시절부터 이어졌던 여행, 특히 두 번에 걸친 이탈리아 여행과 젊은 시절에 파리 여행을 하면서 남긴 기록을 보아도 라파엘로는 별로 중요한 위치를 차지하지 않는다. 우피치 미술관과 피티 미술관에서 그에게 가장 강한 인상을 주었던 화가는 보티첼리와 티치아노였고, 루브르 미술관을 방문했을 때의 일기에 기록된 이름은 벨라스케스, 고야,

바토, 프라고나르 등이었다. 또한 당연한 일이지만 뒤러, 크라나흐, 홀바인 등 독일과 스위스의 화가들에 대해서도 강한 흥미를 보였다. 물론 라파엘로의 이름이 전혀 언급되지 않았던 것은 아니다. 예컨대 우피치 미술관에서 라파엘로의 「부인상」을 보고 감탄하기는 하지만, 클레는 평소의 다변함은 어디에 갔는지 구체적인 감상은 거의 덧붙이지 않았다. 클레에게는 다빈치나 라파엘로처럼 지나칠 정도로 완성된 화가들보다 보티첼리나 미켈란젤로처럼 여러 가지 면에서 미완성을 남기면서도 뛰어난 시적 환기력을 지니고 있는 화가들이 훨씬 가깝게 느껴졌던 것 같다.

따라서 단순히 제목이 같다는 이유만으로 현재 베른의 파울 클레 재단이 소장하고 있는 클레의 이 만년의 명작과 루브르에 있는 라파엘로의 작품을 억지로 결부시킬 필요는 없다. 게다가 조형 표현이라는 면에서도 클레와 라파엘로는 완전히 다르다. 클레의 「아름다운 정원사」와 라파엘로의 동명의 작품을 비교하고 굳이 공통되는 부분을 찾는다면, 매우 환상적인 형태

로이기는 하지만 클레의 작품에도 풍경(?) 속에 여성상 비슷한 것이 있다는 것, 그 여성상(?)을 파악하는 방식이 라파엘로의 경우와 마찬가지로 거의 삼각형, 즉 소위 피라미드형의 구성 속에 위치한다는 것(이는 특히 이 시기의 클레에게는 드문 일이었다) 정도이다. 물론 아무 정보 없이 이 두 작품을 보고서 같은 주제를 그렸다고 생각하는 사람은 아무도 없을 것이다.

그러나 그렇다고 해서 클레의 작품이 라파엘로와 전혀 무관하다고 단정할 수는 없다. 그저 제목이 같을 뿐이라고 해도, 역시 환상적·시적 자질의 소유자였던 르동의 경우가 그렇듯이, 클레의 경우에도 제목은 매우 중요한 의미를 갖기 때문이다. 화가이면서 음악가인 동시에 뛰어난 시인의 재능까지 가지고 있던 클레는 작품마다 시의 한 구절 같은 제목을 붙여 자기 창작의 비밀을 한 자락 내비쳤다. 아마도 과거에 르동의 작품 제목이 시인 말라르메에게 선망을 받았듯이, 클레의 제목에 강한 자극을 받은 시인도 적지 않았을 것이다. 따라서 우리는 클레가 이 작품에 붙인 제목을 무시해서는 안 된다. 그리고 이 제목이 있는 한, 우리는 루브르에 있는 라파엘로의 작품을 떠올리지 않을 수 없다.

하지만 천사들과 악마들이 모여 있던 만년의 작품들 속에 더할 나위 없이 청초하면서 어딘가 감미로운 아름다움을 지닌 라파엘로의 성모는 무엇 때문에 나타난 걸까.

「비더마이어의 유령」

클레의 「아름다운 정원사」의 의미를 이해하기 위한 열쇠는 클레 자신이 이 작품에 붙인 또 하나의 제목에서 찾을 수 있을 것이다. 이 작품에는 「비더마이어의 유령」이라는 부제가 붙어 있다.

비더마이어란 프티 부르주아 정도의 의미로, 이른바 전형적인 소시민적 존재를 말한다. 그런 의미에서 '비더마이어의 유령'은 대단히 조소적인 제목이다. 「아름다운 정원사」뿐 아니라 라파엘로의 작품은 소시민적 이상의 예술이기 때문이다.

물론 라파엘로의 작품이 소시민적이라는 이야기는 아니다. 다만 행운인지 불행인지 라파엘로에게는 소시민의 취미에 맞는 무엇인가가 있었던 것뿐이다. 반드시 라파엘로의 작품이 아니더라도, 라파엘로적인 감상적이고 아름다운 성모상이 사람들의 거실과 응접실을 장식하게 된 것은 19세기 취향의 큰 특징이었다.

원래 19세기에 들어 라파엘로의 평가가 급격히 높아지고 모든 화가의 대표처럼 여겨지게 된 것은 바켄로더와 슐레겔을 비롯해서 카스퍼 다비드 프리드리히 등 독일 낭만파 예술가들의 영향이 컸다. 독일은 원래 괴테의 『이탈리아 기행』을 보아도 알 수 있듯이 이탈리아에 대해 강한 동경을 품어왔었는데, 19세기에 와서 그 동경이 라파엘로라는 화가 한 사람에게 집약된 것 같았다. 지금도 독일에는 라파엘로 본인의 작품이 별로 없는 편이므로, 19세기에는 더했을 것이다. 그러니 낭만파 예술가들이 실제로 볼 수 있었던 것은 고작해야 드레스덴에 있는 「산시스토의 성모」하나뿐이었을 것이다. 하지만 그것만으로도 라파엘로에 관한 '신화'를 만드는 데에는 충분했

다. 그리고 이 '신화'가 통속화되어, 라파엘로의 마돈나상이 복제나 모사의 형태로 사람들의 가정에 파고들었던 것이다.

그런 의미에서 클레가 「비더마이어의 유령」이라는 제목을 통해 조롱한 것은 바로 이렇게 통속화된 라파엘로 취향이었음에 틀림없다. 소시민들은 그림에 대해서는 아무것도 모르는 주제에, 통속화된(저속하다고까지는 하지 않더라도) 라파엘로의 감상적인 성모상을 보며 덩달아 기쁨의 눈물을 흘리고 이것이야말로 최고의 예술이라고 선언한다. 이런 '소시민적 미학'은 지금도 유럽에서 널리 찾아볼 수 있는데, 클레는 이런 소시민적 근성에 거부감을 느꼈다. 뛰어난 미적 감수성의 소유자였으며 독창적인 미의 창조자이기도 했던 만큼, 이런 정형화된 미에 누구보다도 강하게 반발했던 것이다. 게다가 그는 마침 그 무렵 그런 '정형화된' 미의 평가라는 그릇된 견지에서 나치 정부에 의해 '퇴폐 미술가'라는 낙인이 찍혔던 참이었다. 그가 '비더마이어의 유령'의 전형적인 예로서 「아름다운 정원사」를 다룬 배경에는 이런 사정이 있었다.

서정적 창조력의 승리

따라서 그것은 원래라면 통렬한 조롱으로 가득한 풍자적인 작품이어야 했다. 실제로 옆을 향하고 있는 이 '성모'의 얼굴 표정에는 작가의 냉소적인 기분이 반영되어 있는 것 같다. 그러나 클레는 마지막에 자신의 시적 창조력에게 배반당했다. 완성된 작품은 냉소적인 표정을 담고 있으면서도 명백히 클레 자신의 개성을 나타내는 독창적인 작품이었기 때문이다.

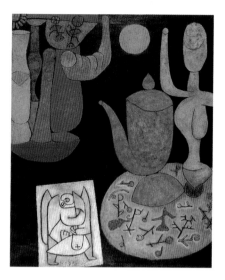

　화면의 표현 양식 면에서 보자면, 「아름다운 정원사」는 그 무렵에 클레가 즐겨 사용하던 철사처럼 가는 선에 의한 조형 수법을 답습하고 있다. 「정원 속의 인물」이나 「프로젝트」에서 최후의 「죽음과 불」, 그리고 미완성의 「정물」에 이르기까지, 이 무렵의 작품에는 마치 기호 같은 선 조형이 자주 등장한다. 그러나 중요한 것은 그런 표현 양식보다 그에 의해 표현된 시적 세계이다. 클레는 「비더마이어의 유령」을 그릴 때에도 자신의 서정적 창조력을 잠재울 수 없었다. 다키구치 슈조의 지적처럼 "부조리하고 난센스적인 것, 때로는 조소와 잔혹함이 이루 말할 수 없는 서정적인 분위기와 조화를 이룬다"는 점에 클레의 세계의 신비가 있다. 천사들과 악마들, 두 세계를 동시에 바라보고 있던 만년의 클레가 몰이해한 동시대 사람들에 대한 통렬한 조소를 담아 그린 이 「아름다운 정원사」가 깊은 매력을 지닌 작품이라는 사실이야말로 예술가 클레의 근본적인 신비를 나타내는 것이라 하겠다.

「무제(정물)」 유채, 100×80.5cm, 1940, 펠릭스 클레 소장, 베른

쉬우면서도 결코 표면적이지 않은 현대 미술 입문서

지은이 다카시나 슈지는 일본 국립 서양미술관 관장을 역임한 저명한 미술사가로, 우리나라에 소개된 『명화를 보는 눈』, 『예술과 패트런』 등을 비롯해서 서양 미술과 근대 일본 미술에 관한 여러 저서를 발표했다. 그중에서 이 『최초의 현대 화가들』은 열두 명의 예술가와 그들의 대표작을 통해 20세기 현대 미술을 조망하는 책이다.

현대 미술에 관한 서적은 사실 많이 있다. 그러나 일부 예술가들을 제외하고 인상파 이후의 현대 미술을 전반적으로 개괄하는 책, 특히 일반 대중을 대상으로 하는 책은 다소 부족한 감이 없지 않다. 실제로 나도 이 책을 우리말로 옮기면서 참고가 될 만한 책을 찾아보았지만 이렇다 할 만한 것을 발견하지 못해서 난처했던 기억이 있다.

그런 점에서 이 책은 세잔, 마티스, 피카소 등 미술에 대해 전문적인 지식이 없는 사람이라도 익히 알고 있을 대표적 인물뿐 아니라, 놀데, 슈비터스, 피카비아 등처럼 일반 독자들이 접할 기회가 상대적으로 적었을 뿐, 명확히 20세기 현대 미술에 커다란 발자취를 남긴 예술가들까지 고루 다루고 있어 반갑다. 그러면서 지나치게 전문적이지도 않고, 그렇다고 수박 겉핥

기에 그치지도 않는다. 저자는 각 예술가마다 자신이 고른 한 점의 그림을 중심으로 그의 작품 세계를 전반적으로 짚어보는 구성 형식을 시도해보고 싶었다고 하는데, 그 덕인지 한 예술가에게 고작 스무 페이지 남짓이라는, 사실 많지 않은 지면을 할애하는 데도 불구하고, 독자는 쉬우면서도 결코 표면적이지 않은 이해를 얻을 수 있다.

　일본어 원저에서 작품명, 인명 등에 원어 병기를 하지 않아 우리말로 옮기기에 다소 애를 먹었지만, 나름대로 최선을 다해 실수가 없도록 했다. 더불어 미술 전공자로 꾸려진 아트북스 편집부로부터 전문적인 내용에 있어서 많은 도움을 받기도 했다. 게다가 거론되는 작품을 일일이 수배해서 원저에 실려 있지는 않지만 본문에 다뤄지는 작품들의 도판까지 실어주셨다. 덕분에 한층 더 매력적인 책이 되었다. 부디 이 책이 독자에게 20세기 현대 미술에 대해 더 큰 관심을 갖게 되는 계기가 되었으면 좋겠다.

2005년 6월
옮긴이 권영주

로댕, 「칼레의 시민」, 청동, 1884~89 p.118

「마이아스트라」, 황동, 높이 73.1cm, 1912 ©Constantin Brancuși of the artist / ADAGP, Paris-SACK, Seoul, 2005 p.119

조르조 데 키리코―지중해의 백일몽
=

「자화상」, 캔버스에 유채, 49.5×39.4cm, 1920, 뮌헨 주립현대미술관
　©Giorgio de Chirico of the artist / by SIAE-SACK, Seoul, 2005 p.124

「예언자의 보답」, 캔버스에 유채, 135.9×180.4cm, 1913, 필라델피아 미술관
　©Giorgio de Chirico of the artist / by SIAE-SACK, Seoul, 2005 p.126

「아이의 머릿속」, 캔버스에 유채, 85×64.7cm, 1914, 스톡홀름 국립미술관
　©Giorgio de Chirico of the artist / by SIAE-SACK, Seoul, 2005 p.132

「붉은 탑이 있는 이탈리아 광장」, 캔버스에 유채, 50×40cm, 1943
　©Giorgio de Chirico of the artist / by SIAE-SACK, Seoul, 2005 p.137

쿠르트 슈비터스―예언된 현대
=

「메르츠 19」, 콜라주, 1920, 예일대학교 미술관 p.144

「보이지 않는 잉크」, 종이에 콜라주, 25.1×19.8cm, 1947 p.149

「운트빌트」, 콜라주, 35×28cm, 1919 p.152

「메르츠빌트 32A. 체리 그림」, 판지에 헝겊·나무·금속·구아슈·유채·풀과 가위로 편집한 종이·잉크, 91.8×
70.5cm, 뉴욕현대미술관 p.152

「메르츠빌트 25A」, 콜라주, 79.1×104.1cm, 1920 p.155

프랑시스 피카비아―색과 형태의 오르페우스
=

「우드니」, 캔버스에 유채, 290×300cm, 1913, 퐁피두센터, 파리 p.162

「샘가의 춤 II」, 캔버스에 유채, 252×249cm, 1912, 뉴욕현대미술관 p.164

「몸 너머로 바라본 뉴욕」, 종이에 구아슈·팬·먹·수채, 55×74.5cm, 1913 p.167

「대서양 여객선의 스타 발레리나」, 캔버스에 수채, 75×55cm, 1913 p.167

「에드타오니슬」, 캔버스에 유채, 301.6×300.4cm, 1913, 시카고 아트 인스티튜트 p.168

「잡을 수 있을 만큼 잡아라」, 캔버스에 유채, 81.9×100.6cm, 1913 p.170

「푸아시 강기슭에서」, 캔버스에 유채, 73×92cm, 약 1906~7 p.173

「수도원의 부인」, 1922~23 p.173

「고무」, 1908~9 p.175

「정물 연구」, 종이에 구아슈, 58×46.6cm, 1909 p.175

바실리 칸딘스키―20년 후의 추상
=

르네 마그리트―불의 세례
=

파울 클레―천사와 악마
=

옮긴이 **권영주**

서울대학교 외교학과를 졸업하고 동대학원에서 영문학을 전공했다. 옮긴 책으로는 『헬렌 니어링의 지혜의 말들』,
『발작』, 『다 빈치 코드의 비밀』, 『아버지의 발자국』 등이 있다.

최초의 현대 화가들
대표작으로 본 12인의 예술가

초판 인쇄 | 2005년 6월 10일
초판 발행 | 2005년 6월 15일

지 은 이 | 다카시나 슈지
옮 긴 이 | 권영주
펴 낸 이 | 정민영
펴 낸 곳 | (주)아트북스
출판등록 | 2001년 5월 18일 제406-2003-057호
책임편집 | 김윤희
디 자 인 | 김은희

주　　소 | 413-756 경기도 파주시 교하읍 문발리 파주출판도시 513-8
전　　화 | 031-955-7977
팩　　스 | 031-955-8855
전자우편 | artbooks21@naver.com

ISBN 89-89800-48-X 03600